A Shadow Born of Earth

A Shadow Born of Earth:
New Photography in Mexico

Elizabeth Ferrer

The American Federation of Arts in association with Universe Publishing

This catalogue has been published in conjunction with *A Shadow Born of Earth: New Photography in Mexico*, an exhibition organized and circulated by The American Federation of Arts. The exhibition is sponsored by a generous grant from Professional Imaging, Eastman Kodak Company.

Additional support was provided by the Benefactors Circle of the AFA.

All works are courtesy of the artist unless otherwise noted. Measurements indicate the size of the sheet. Publication photography for catalogue numbers 24–29, courtesy the California Museum of Photography, University of California, Riverside; for catalogue numbers 44–47, Ken Cohen Photography.

EXHIBITION TOUR

San Jose Museum of Art
October 23–December 26, 1993

Fred Jones Jr. Museum of Art
State University of Oklahoma
Norman
January 16–February 27, 1994

Joslyn Art Museum
Omaha
March 31–May 29, 1994

Western Gallery
Western Washington University
Bellingham
January 9–February 19, 1995

Museum of Photographic Arts
San Diego
March 22–May 21, 1995

Neuberger Museum
State University of New York
Purchase
June 9–August 6, 1995

The American Federation of Arts, founded in 1909 to broaden the public's knowledge and appreciation of the visual arts, organizes traveling exhibitions of fine arts and media arts and provides museum members nationwide with specialized services that help reduce operating costs.

Library of Congress Cataloging-in-Publication Data
Ferrer, Elizabeth.
 Shadow born of earth: new photography in
Mexico/Elizabeth Ferrer.
 p. cm.
 Exhibition catalog.
 English and Spanish.
 Includes bibliographical references and index.
 ISBN 0-87663-645-8 (Universe Pub.)
 ISBN 0-917418-96-4 (pbk.)
 1. Photography, Artistic—Exhibitions.
 2. Photographers—Mexico—Biography—Exhibitions.
 3. Mexico—Social life and customs—Exhibitions.
 I. American Federation of Arts. II. Title.
 TR646.M46F47 1993 93-2086
 779'.0972'074—dc20 CIP

Publication Coordinator: Michaelyn Mitchell
Design and typography: Russell Hassell
Copy Editor: Stephanie Salomon
Printer: Overseas Printing, Singapore

Front and back covers: Details from cat. no. 45

Contents Indice

Acknowledgements

I am grateful to the artists who have participated in this exhibition. Over the course of several trips to Mexico, all have been generous with their time and by lending works. Without their cooperation, this project would not have been possible. The photographers Hector García, Graciela Iturbide, and Pedro Meyer also assisted me greatly in my general research on the subject of Mexican photography. Thanks to a grant from the National Endowment for the Humanities, I was able to travel to Mexico to conduct the initial exploratory research that led to this exhibition. I also wish to acknowledge the cooperation of the Consejo Mexicano de Fotografía in Mexico City. The realization of this catalogue has benefited greatly from the work of my research assistant, Claudia Ehrlich, and from the advice of John Farmer. In Mexico, I was continually supported, in myriad ways, by the photographer Mariana Yampolsky, to whom I am deeply grateful. Finally, I wish to offer my thanks to my husband, Gilbert Ferrer, for his support, enthusiasm, and patience.

Elizabeth Ferrer

Acknowledgments

While several recent exhibitions have made Mexican photography more visible to the American public, the work produced in the last five years has had relatively little exposure outside of Mexico. We are therefore particularly proud to introduce to the American public this exciting group of works.

First and foremost, our gratitude goes to Elizabeth Ferrer for selecting the works in the exhibition and writing the essay for the publication, performing both tasks with a keen eye, great intelligence, and professionalism.

We also wish to acknowledge the artists represented, not only for their marvelous work but for their generosity in lending to the traveling exhibition.

We owe profound gratitude to Professional Imaging, Eastman Kodak Company for the vote of confidence their support of this project represents.

Many thanks to Geoffrey Fox for his fine translation of Ms. Ferrer's essay into Spanish and to Russell Hassell for providing a very handsome design for the publication.

Warmest thanks to the many AFA staff members who worked on this project, in particular, Thomas Padon, associate curator of exhibitions; Michaelyn Mitchell, head of publications; Alexandra Mairs, exhibitions/publication assistant; and Elena Amatangelo, assistant registrar. Others who have made important contributions include Robert Workman, director of exhibitions; Jillian W. Slonim, public information director; and Marie-Thérèse Brincard, curator of exhibitions.

Finally, we recognize the generosity of the Benefactors Circle of the AFA.

Serena Rattazzi
Director, The American Federation of Arts

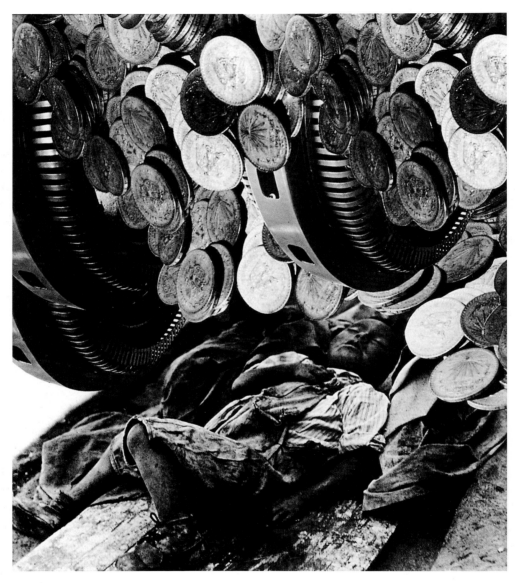

Fig. 1 Lola Álvarez Bravo
The Dream of the Poor (*El sueño de los pobres*), ca. 1935. Foto Archivo/CENIDAP: INBA

Introduction

In 1935 in Guadalajara, Mexico, the photographer Lola Álvarez Bravo (b. 1907) participated in an exhibition of revolutionary posters by women artists with a work entitled *The Dream of the Poor* (fig. 1). She employed a technique then uncommon in Mexico, photomontage, to portray a raggedly dressed sleeping child with a machine spewing out a seemingly endless stream of coins hovering above him. Like other Mexican artists in the years following their country's revolution (1910–20), Álvarez Bravo was highly conscious of Mexico's peasant class and of the cultural and spiritual values it embodied. She also saw no easy solution to its economic impoverishment: *The Dream of the Poor* is an ironic, almost cynical image that suggests that, short of magic, nothing could relieve the suffering of Mexico's poor. The theme of this work was clearly a compelling one for Álvarez Bravo, who often photographed Mexico's peasants, including members of indigenous groups, in the city and in rural areas. In the early 1950s, she created a second version of *The Dream of the Poor*. This was a straight non-manipulated photograph of a boy close in age to the subject shown in her photomontage, fast asleep on a burlap spread and surrounded by numerous pairs of *huaraches*, or sandals, probably being offered for sale by a parent or other relative.

Although the two versions of *The Dream of the Poor* share a similar theme and composition, each conveys a different sensibility. The earlier work is a carefully constructed image that imparts a sense of pessimism, not only for the child, but also for the whole class of people he represents. It is a premeditated social statement that unquestionably links the conditions of the poor to the economic policies of the nation's government. In contrast, the straight photograph is more personal and emotional. Rather than conjuring broad social and political issues, this later work emphasizes the situation of an individual in a specific time and place. Its power resides in its ability to command direct consideration and compassion for one who would normally be anonymous in society—a child victimized by poverty.

Straight black-and-white photography, a highly developed photojournalistic sensibility, and humanistic values, as exemplified by the latter version of Álvarez Bravo's *The Dream of the Poor*, have long guided the practice of this medium in Mexico. In recent years, however, experimental approaches—rooted in innovative images such as Álvarez Bravo's photomontage as well as new artistic and social developments—have contributed tremendously to the evolution of photography in Mexico. This book attempts to demonstrate the vitality of both modes of photographic practice in the last decade. Not only

Introducción

En 1935 en Guadalajara, México, la fotógrafa Lola Álvarez Bravo (n. 1907) participó en una muestra de carteles revolucionarios hechos por artistas mujeres con una obra titulada *El sueño de los pobres* (fig. 1). Usó una técnica todavía inusual en México, el fotomontaje, para representar a un niño harapiento dormido al pie de una máquina que parecía arrojar un chorro infinito de monedas. Al igual que otros artistas mexicanos en los años inmediatamente después de la revolución (1910–1920), Álvarez Bravo estaba muy consciente del campesinado mexicano y de los valores culturales y espirituales que encarnaba. Y no vio ninguna salida fácil de su miseria económica: *El sueño de los pobres* es una imagen irónica, casi cínica, que sugiere que fuera de la magia, nada podría aliviar el sufrimiento de los pobres de México. El tema de esta obra era evidentemente conmovedor para Lola Álvarez Bravo, que frecuentemente fotografiaba a los campesinos mexicanos, y a indígenas entre ellos, en la ciudad y el campo. A principios de la década de los 50, creó una segunda versión de *El sueño de los pobres*. Esta era una fotografía directa y sin manipulación de un niño que aproximaba la edad del sujeto en su fotomontaje, profundamente dormido en un trapo de arpillera y rodeado por numerosos pares de huaraches, que probablemente algún pariente ponía a la venta.

Aunque las dos versiones de *El sueño de los pobres* comparten un mismo tema y una misma composición, transmiten sensibilidades distintas. La primera imagen está cuidadosamente construida y transmite un sentido de pesimismo, no solamente respecto al niño, sino también respecto a toda la clase social que representa. Es un manifiesto social premeditado que sin duda vincula las condiciones de los pobres con la política económica del gobierno nacional. En cambio, la fotografía no manipulada es más personal y emocional. En lugar de evocar los grandes temas sociales y políticos, esta obra posterior ubica la situación de un individuo en un tiempo y lugar específicos. Su poder yace en su capacidad de exigir la consideración y compasión abiertamente por un ser que normalmente sería anónimo—un niño víctima de la pobreza.

Desde hace mucho tiempo, tal como se ve en la segunda versión de *El sueño de los pobres* de Álvarez Bravo, el trabajo de los fotógrafos mexicanos se ha caracterizado por la fotografía no manipulada en blanco y negro, una sensibilidad fotoperiodística y valores humanistas. En los últimos años, sin embargo, las tentativas experimentales, fundadas en imágenes innovadoras como su fotomonaje, han contribuido enormemente a la evolución de la fotografía en México. Este libro

□ are younger photographers investigating diverse, nontraditional means of creating and presenting imagery, but also, those committed to straight photography are imbuing their images with new meaning, as both kinds of photographers aim to create work relevant to the complex culture in which they live.

Contemporary Mexican photographers, whether working in traditional or experimental modes, are frequently linked by similar iconography and concerns. While constantly maintaining important connections to the art of Europe and the United States, modern Mexican art history has, overall, been distinct from that of Western art in general because artists in Mexico have been influenced by conditions, ideas, and subject matter not found elsewhere. Foremost among these factors is a keen awareness among Mexican artists of their country's remarkable cultural legacy and the powerful impact it has long had in forming a national identity. This cultural legacy is not only long, but diverse. It includes the traditions of sophisticated pre-Hispanic cultures; the impact of colonization, Spanish culture, and Catholicism; a revolution early in this century that decisively altered the nation's political, economic, and social frameworks; and the continuing presence of indigenous people—a constant reminder of the country's rootedness to the past. It is unsurprising that many young Mexican photographers draw freely from their rich history, especially in light of their desire to explore issues of identity, spirituality, and the current state of Mexican society. Additionally, like Mexican artists in general, photographers have remained close to populist ideals; this has been reflected in an interest in portraying common people and everyday events, as well as in using the medium to promote the needs of the disadvantaged in society. Yet, although the photographers in this book share some common interests, they also maintain distinct aesthetic visions. A majority studied photography, and in some cases, other branches of the fine arts, in the United States or in Europe, and to varying degrees all have traveled and exhibited their work internationally. Artistic movements and cultural philosophies that have arisen abroad, including feminism, conceptualism, and postmodernism, have also influenced the various photographers represented here. As a result, their work reflects diverse styles and subject matter. However, these artists also continually refer to broader issues—the need for greater social equality, the dignity of the individual, and the value of the natural world. As much as their work is distinctively Mexican, it is equally universal.

○ pretende demostrar la vitalidad de ambos estilos de la fotografía de la última década. Consiste tanto de los fotógrafos más jóvenes que investigan medios diversos y no tradicionales para crear y presentar imágenes, como también de aquéllos que siguen comprometidos con la fotografía sin manipulación y dotan sus imágenes de nuevos significados, porque los dos tipos de fotógrafos tratan de crear una obra pertinente a su cultura compleja.

Los fotógrafos mexicanos contemporáneos, tanto los que trabajan con medios tradicionales como los experimentales, suelen tener iconografía y preocupaciones similares. Pese a sus vínculos con el arte de Europa y los Estados Unidos, el arte moderno mexicano ha tenido una historia diferente de la del arte occidental en general, porque los artistas en México se han visto influenciados por condiciones, ideas, y temas que no se encuentran en otra parte. Los más destacados son su toma de conciencia del notable legado cultural de su país y su importancia en la formación de una identidad nacional. Además de largo, este legado es variado. Incluye las tradiciones de culturas prehispánicas sofisticadas; el impacto de la colonización, la cultura española, y el catolicismo; una revolución a comienzos de este siglo que cambió definitivamente las estructuras políticas, económicas y sociales; y la presencia continuada de los pueblos indígenas—un recordatorio constante de que el pasado vive en el país actual. Además, como los artistas mexicanos en general, los fotógrafos mantienen los ideales populistas. Esto se refleja en su interés por la gente común y los sucesos cotidianos, además de usar el medio para reivindicar las necesidades de la gente humilde. Sin embargo, mientras los fotógrafos en este libro comparten ciertos intereses, también mantienen visiones estéticas distintas. La mayoría estudió fotografía y, en algunos casos, otras de las bellas artes, ya sea en los Estados Unidos o en Europa, y en diferentes medidas han viajado y expuesto sus obras a escala internacional. Los movimientos artísticos y las filosofías culturales de otros países, incluyendo el feminismo, conceptualismo, y posmodernismo, también han influido los fotógrafos que se ven aquí. Como resultado, sus obras reflejan estilos y temas diversos. Sin embargo, estos artistas también se preocupan por cuestiones más amplias—la necesidad de mayor igualdad social, la dignidad del individuo, y el valor de la naturaleza. Su obra es, al mismo tiempo, típicamente mexicana y también universal.

Innovation Within Tradition:
Mexican Photography, 1920–68

A comprehensive history of photography in Mexico is beyond the scope of this essay; however, because contemporary Mexican photographers evince such strong links with their predecessors, their work cannot be well understood without some historical context. Concentrating on the period from 1920, the year the Mexican Revolution ended, to 1968, this selective outline of Mexican photography emphasizes the figures and works that represent innovation, thematically, aesthetically, or technologically.

Thanks to the interest of a farsighted French printer who had been working in Mexico, Louis Prélier, photographic technology arrived in the country shortly after the daguerreotype was patented in France. Prélier brought with him the equipment necessary for producing daguerreotypes in late 1839.[1] Within a year, the first formal portrait studio in the country had been established in Mexico City. In its early decades, photography evolved in Mexico much as it had in Europe and the United States. Although photographers were typically portraitists, they also employed cameras for archaeological and scientific research, the production of *cartes-de-visite*, the documentation of the 1846 Mexican American War,[2] and other journalistic ends. Mexican photography increasingly developed its own characteristics around the turn of the century when portrait photography became less expensive, enabling large numbers of people to make permanent documents of their existence. For example, the studio of Romualdo García (1852–1930), operating in the colonial town of Guanajuato from around 1886 until 1914 when the upheavals resulting from the Revolution made it impractical, if not impossible to continue such an enterprise, attracted a broad spectrum of the local populace—middle-class families; wealthy citizens dressed in elegant, European-style clothes; and substantial numbers of poor working-class people, usually dressed in the local *indigenista* style.[3] Penetrating through his sitters' social standings, García produced revealing studies of an exceptionally diverse community of people, for whom the camera was a new and extraordinary documentary tool.

Photography was put to a much different task with the outbreak of the Mexican Revolution in 1910. Photojournalists such as the Mexican Augustín Víctor Casasola (1874–1938) and the German Hugo Brehme (1882–1954) created large bodies of work that documented the revolutionary war, sometimes with chilling drama and at other times with deep poignancy. Traveling with bulky view cameras, they recorded battles,

La innovación dentro de la tradición:
la fotografía mexicana, 1920–68

No cabe en este ensayo una historia completa de la fotografía en México. Pero la obra de los fotógrafos mexicanos contemporáneos no puede entenderse bien sin un contexto histórico, debido a los fuertes vínculos que mantienen con sus antecesores. Este bosquejo selectivo de la fotografía mexicana, que enfoca el período desde 1920, cuando terminó la Revolución Mexicana, hasta 1968, destaca las figuras y obras que representan la innovación temática, estética, o técnica.

Gracias al interés de un perspicaz impresor francés, Louis Prélier, que trabajaba en México, la tecnología fotográfica llegó al país poco después de patentarse el daguerrotipo en Francia. Prélier trajo consigo el equipo necesario para producir daguerrotipos a fines de 1839.[1] En menos de un año, se estableció en la capital mexicana el primer estudio de retratos formales. En las primeras décadas, la fotografía en México evolucionó de la misma manera como en Europa y los Estados Unidos. Aunque típicamente los fotógrafos eran retratistas, también emplearon las cámaras para investigaciones arqueológicas y científicas, la producción de tarjetas de visita, la documentación de la guerra de 1846 entre México y los Estados Unidos,[2] y otros fines periodísticos. La fotografía mexicana fue desarrollando sus propias características a comienzos de este siglo cuando la fotografía de retratos se volvió menos cara, lo que permitió que muchas personas documentaran gráficamente su existencia. Por ejemplo, el estudio de Romualdo García (1852–1930)—que funcionó en el pueblo colonial de Guanajuato entre aproximadamente 1886 y 1914, cuando los disturbios producidos por la Revolución hicieron imprudente, si no imposible, continuar con esta empresa—atraía a un amplio espectro de la población local: familias de clase media, ciudadanos acaudalados vestidos elegantemente al estilo europeo, y mucha gente trabajadora pobre, frecuentemente vestida al estilo indigenista local.[3] Yendo más allá de las condiciones sociales de sus sujetos, García produjo estudios perceptivos de una comunidad excepcionalmente diversa para quien la cámara era un instrumento nuevo y extraordinario.

La fotografía se empleó en una tarea muy distinta al estallar la Revolución mexicana en 1910. Los fotoperiodistas como el mexicano Augustín Víctor Casasola (1874–1938) y el alemán Hugo Brehme (1882–1954) crearon gran cantidad de imágenes para documentar la guerra revolucionaria, a veces con dramatismo escalofriante y otras con un efecto conmovedor. Cargados de pesadas cámaras de visor, se desplazaban

physical destruction, and the disruptions the conflict caused in peoples' lives. Although Brehme and Casasola dealt with more momentous subject matter than did the portraitist García, they portrayed events in a way that gave a human face to the decade-long war. Moreover, the works of all three of these photographers, as well as of others of their generation, portend the important role that photography was to have in later decades: to make visible classes of people that would otherwise be all but anonymous in a steadily expanding society.

The modern period in Mexican photography began during the 1920s, only years after the Revolution had ended. The struggle had been sparked by the policies of the corrupt dictator Porfirio Díaz, Mexico's president from 1876 to 1911, who instilled in the nation European values that benefited a small upper class to the detriment of the masses, particularly workers who toiled on huge haciendas.[4] In the Revolution's aftermath, the values of Mexico's peasants, many of whom were indigenous people, were embraced by politicians and members of the intellectual elite, who sought to define a new sense of nationalism and cultural identity for all of Mexico. The best known and most successful project of this institutionalized campaign was the recruitment of leading artists to create murals on the walls of public buildings in Mexico City and elsewhere. The muralists' explicitly nationalistic themes, such as the power of the masses during the Revolution, the indigenous roots of the nation, and the traditions of common people, similarly appealed to Mexican photographers beginning their careers in the 1920s and '30s.

Ironically, it was two foreigners, Edward Weston (1886–1958) and Tina Modotti (1896–1942), who most vigorously defined a new stylistic language in the incipient field of art photography in Mexico. When they journeyed from California to Mexico in 1923, Weston was a well-known portrait photographer and Modotti, a mildly successful silent-screen actress. Weston decided to make the trip because he was in an unhappy marriage and his photography business was floundering. He hoped that by immersing himself in a new environment, he could develop fresh creative ideas. Free of the portrait commissions that had absorbed his energies in Los Angeles, he would have time to find stimuli in an atmosphere that was markedly different from any he had ever known. While living in Mexico City, he worked to refine his newly evolving style, which emphasized a modernist-inspired objectivity, sharply focused images, simplicity of composition,

para retratar las batallas, destrozos, y conmociones que el conflicto producía en las vidas cotidianas. Aunque, en comparación con el retratista García, Brehme y Casasola trataron temas más trascendentales, lo hicieron de manera de dar humanidad a esa década de guerra. Además, las obras de los tres, como las de otros de su generación, vislumbran el papel importante que tendría la fotografía en las décadas siguientes: dar visibilidad a gentes que, por su condición social, se hubieran quedado casi anónimas en una sociedad de expansión continua.

Para la fotografía mexicana, la era moderna comienza en la década de 1920, a pocos años de terminar la Revolución. La lucha se inició por la política corrupta del dictador Porfirio Díaz, presidente de Méxicanos de 1876 a 1911, que inculcó valores europeos que beneficiaban a una pequeña clase alta, a expensas de las masas, en especial de los peones de las grandes haciendas.[4] Después de la Revolución, y pretendiendo definir un nuevo nacionalismo e identidad cultural para todo el país, los políticos y miembros de la élite intelectual abrazaron los valores de los campesinos mexicanos, muchos de ellos indígenas. El proyecto más conocido y exitoso de esta campaña institucionalizada fue el reclutamiento de destacados artistas para crear murales en los edificios públicos de la capital y otros lugares. Los temas abiertamente nacionalistas de los muralistas, tales como el poder de las masas durante la Revolución, las raíces indígenas de la nación, y las tradiciones del pueblo, atrajeron también a los fótografos mexicanos que empezaban sus carreras en las décadas de 1920 y 1930.

Irónicamente, fueron los extranjeros Edward Weston (1886–1958) y Tina Modotti (1896–1942) quienes mejor definieron un nuevo lenguaje estilístico en el campo incipiente de la fotografía artística mexicana. Cuando viajaron de California a México en 1923, Weston era un célebre fotógrafo de retratos y Modotti una actriz ligeramente conocida en el cine mudo. Weston decidió hacer el viaje porque no había tenido éxito, ni en su matrimonio ni en su negocio fotográfico. Esperaba que un nuevo medio ambiente le diera nuevas ideas. Libre de las comisiones de retratos que lo abrumaban en Los Angeles, tendría tiempo de verse estimulado en una atmósfera notablemente distinta a la que había conocido. En la capital, se empeñó en refinar su nuevo estilo, basado en la objetividad el modernismo inspiraba, imágenes claramente enfocadas, sencillez de la composición, y belleza

and the beauty of pure form, whether of the human body or of commonplace objects that became visually compelling when seen through his lens. This aesthetic was a crucial influence in the development of Mexican photography in the 1920s. It influenced the work of Tina Modotti, to whom he taught photography while the two lived together in Mexico and eventually, the work of the great Mexican photographer Manuel Álvarez Bravo (b. 1902).

Tina Modotti, who had been Weston's model, quickly became a highly proficient photographer under his tutelage. Weston's artistic philosophy also clearly suited Modotti, who once wrote, "I try to produce not art but honest photographs, without distortion or manipulating." She believed that the medium had important documentary value and was especially well suited for "registering life in all its aspects."[5] In Mexico, she used the camera to interpret the most fundamental qualities of existence, which she captured through simple compositions that focused on details of everyday things such as workers' hands, architectural elements, and close-ups of flowers and plants, and that excluded extraneous information. The construction of emblematic images became a significant aspect of Modotti's later Mexican work of around 1927–28, as she searched for ways to express her keenly felt social and political values.[6] Two of her most distinctive, powerful works of these years, *Bandolier, Guitar, and Corncob* and *Bandolier, Guitar, and Sickle*, are summations of her political philosophy, clearly formed by her experience of living in Mexico. These still lifes are spare, yet unintentionally elegant arrangements of objects that symbolize the worker and the Revolution. Modotti presented these images as triumphant visions of the peasant class, capable of prevailing in spite of its meager resources. If Modotti's outlook for the peasant class was overly optimistic, her masterful compositions demonstrate, politically, socially, and spiritually, her understanding of the unique power of visual symbols. Modotti's constructed images did not have an immediate impact on the course of Mexican photography, but their resonance is evident in the work of several current photographers in that country who construct and photograph studio tableaux, such as Laura Cohen, Pablo Ortiz Monasterio, and Jesús Sánchez Uribe. Modotti's direct and immediate influence was felt, however, in the work of Manuel Álvarez Bravo, widely acknowledged as the most important figure in the history of modern Mexican photography.

de la forma pura, ya fuera del cuerpo humano o de objetos comunes, visualmente llamativos a través de su lente. Esta estética tuvo una influencia crucial para el desarrollo de la fotografía mexicana en los años de 1920. También influenció el trabajo de Tina Modotti, a quien Weston enseñó fotografía cuando vivieron juntos en México, y, más tarde, el trabajo del gran fotógrafo mexicano, Manuel Álvarez Bravo (n. 1902).

Tina Modotti, que había sido modelo de Weston, pronto logró ser una fotógrafa muy diestra bajo su tutela. Modotti adoptó la filosofía artística de Weston, y una vez escribió, "Yo trato de producir, no arte, sino fotografías honestas sin distorsión ni manipulación". Creía que el medio tenía un valor documental importante, especialmente para "registrar la vida en todos sus aspectos".[5] En México, usaba la cámara para interpretar las cualidades fundamentales de la existencia, que captaba mediante composiciones sencillas, o enfocando los detalles de cosas comunes, como manos de obreros, elementos arquitectónicos, y tomas de primer plano de flores y matas, y excluyendo información ajena. La construcción de imágenes emblemáticas llegó a ser un aspecto significativo del trabajo de Modotti más tarde, alrededor de 1927–28, mientras buscaba maneras de expresar los valores sociales y políticos que sentía profundamente.[6] Dos de sus obras más características y fuertes de estos años, *Bandolera, guitarra y elote*, y *Bandolera, guitarra y hoz*, sintetizan su filosofía política, claramente formada por su vida en México. Estas naturalezas muertas son arreglos sencillos, elegantes sin quererlo, de objetos que simbolizan al obrero y la Revolución. Modotti presentaba estas imágenes como visiones triunfales del campesinado, capaz de prevalecer pese a sus escasos recursos. Si la visión de Modotti hacia el campesino era excesivamente optimista, sus composiciones magistrales demuestran, política, social y espiritualmente, su comprensión del poder único de los símbolos visuales. Las imágenes construidas por Modotti no causaron impacto inmediato en la fotografía mexicana, pero su resonancia se ve en el trabajo de varios fotógrafos actuales en ese país que construyen y fotografían escenas de estudio, como Laura Cohen, Pablo Ortiz Monasterio, y Jesús Sánchez Uribe. La influencia directa e inmediata de Modotti se hizo sentir, sin embargo, en el trabajo de Manuel Álvarez Bravo, ampliamente reconocido como la figura más importante en la historia de la fotografía mexicana moderna.

Fundamentalmente autodidacta, Álvarez Bravo se interesó por la fotografía desde jóven en los años de 1920. Hugo

Essentially self-taught, Álvarez Bravo developed his interest in photography as a young adult in the 1920s. Hugo Brehme, the German pictorial photographer living in Mexico, tutored Álvarez Bravo for a short time, but it was Modotti who provided the encouragement he needed to commit himself fully to the field. In addition to introducing Álvarez Bravo to Diego Rivera and other leading members of Mexico City's cultural circle, Modotti had him send some of his pictures to Edward Weston, who praised the fledgling photographer by letter. When Modotti was deported from Mexico in 1930 (she incurred the enmity of the government because of her Communist political activities and was falsely accused of attempting to assassinate Mexico's president, Pascual Ortiz Rubio), she gave him her view camera; and he took over her position as a photographer for the publication *Mexican Folkways*.[7]

In the 1930s, Álvarez Bravo forged an aesthetic rooted in Mexican traditions, post-Revolution cultural values, and modern philosophies pertaining to art and photography. Equally important to his formation as the works of photographers like Weston, Eugène Atget, Henri Cartier-Bresson, and Paul Strand are the events that occurred while he was a teenager and young adult in the 1910s and '20s, a volatile period in modern Mexican history. As a youth, Álvarez Bravo witnessed skirmishes of the Revolution, and in his early years as a photographer, he was highly aware of the political activities and Marxist stance of the muralists. Although Álvarez Bravo never possessed the political stridency of artists such as Rivera, José Clemente Orozco, and David Alfaro Siqueiros, he was attracted to their working-class ethos and subject matter. In contrast to the monumental scale and sweeping narratives of their public works, Álvarez Bravo's photographs are of intimate size and often concentrate on quiet moments and the details of mundane objects and events. Like the muralists, however, Álvarez Bravo sought to express the essential elements of his culture; in his case, its perception of time and history, the spiritual dimensions to be found in everyday life, the grace and sensuality of its people, and its great natural beauty.

Several themes recur in Álvarez Bravo's work. Although he has made portraits of prominent people, he is continually drawn to common men and women, either at work or rest, who are often portrayed walking gracefully before the tall walls that typically border residential streets in Mexico City. In fact, everyday people form the core of Álvarez Bravo's work, and these images can be seen as his lifelong homage to

Brehme, el fotógrafo pictórico alemán, instruyó a Álvarez por breve tiempo, pero Modotti le dió el aliento que necesitaba para comprometerse de lleno con este campo. Además de presentarle a Diego Rivera y a otros miembros importantes del círculo cultural de la capital, Modotti hizo que Álvarez le mandara algunas de sus fotos a Weston, quien elogió al novato en una carta. Cuando Modotti fue deportada de México en 1930 (había incurrido la ira del gobierno por sus actividades políticas comunistas y fue falsamente acusada de intentar asesinar al presidente de México, Pascual Ortiz Rubio), le regaló a Álvarez Bravo su cámara de visor; y él la sucedió como fotógrafo de la revista *Mexican Folkways*.[7]

En la década de 1930, Álvarez Bravo fraguó una estética arraigada en las tradiciones mexicanas, valores culturales posrevolucionarios, y filosofías modernas respecto al arte y la fotografía. Tan importante para su formación como las obras de fotógrafos como Weston, Eugène Atget, Henri Cartier-Bresson, y Paul Strand son los sucesos que se dieron cuando era adolescente y adulto joven en las décadas de 1910 y 1920, un período volátil en la historia mexicana moderna. Álvarez Bravo presenció escaramuzas de la Revolución, y en sus primeros años como fotógrafo, estaba muy consciente de las actividades políticas y la postura marxista de los muralistas. Aunque Álvarez Bravo nunca ostentó la estridencia política de artistas como Rivera, José Clemente Orozco, y David Alfaro Siqueiros, se sintió atraído por sus principios y temas proletarios. En contraste con la escala monumental y extensas narrativas de las obras públicas de éstos, las fotografías de Álvarez Bravo son de tamaño íntimo y muchas veces se enfocan en los momentos quietos y los detalles de objetos y sucesos cotidianos. Como los muralistas, sin embargo, Álvarez Bravo pretendió expresar los elementos esenciales de su cultura; en este caso, la percepción del tiempo y de la historia, las dimensiones espirituales de la vida cotidiana, la gracia y sensualidad de la gente, y su gran hermosura natural.

Recurren varios temas en la obra de Álvarez Bravo. Aunque ha retratado a personas prominentes, lo atraen continuamente los hombres y las mujeres comunes, en el trabajo o el descanso, y los retrata muchas veces caminando airosamente frente a los altos muros que suelen estar en los bordes de las calles residenciales de la ciudad de México. En efecto, la gente común forma la esencia de la obra de Álvarez Bravo, y sus imágenes pueden interpretarse como homenaje vitalicio a sus raíces. Además, frecuentemente fotografía arboles y cac-

his roots. Additionally, he frequently photographed trees and cacti in a way that transforms them into evocative allegories of life, death, and human solitude. Still-life subjects are another important genre for Álvarez Bravo; by depicting street signs, inanimate objects, and details of walls, doorways, and windows with expressiveness and even pathos, he suggests that such forms are the melancholic vestiges of human presences now departed.

Álvarez Bravo was among the first Mexican photographers to turn away decisively from pictorialism—a style characterized by soft-focus images and a certain romanticism—which dominated artistic photographers in that country at the turn of the century. He did experiment, to some extent, with photographic manipulation, creating in the late 1920s a series of abstract compositions called *Paper Games (Juegos de papel)*. Additionally, one of his more unusual allegorical photographs is a portrait utilizing the X ray of a person's chest over which objects had been laid, produced in 1940 shortly after he met the surrealist writer André Breton. Allegorical images— either posed or found images of scenes laden with cultural, psychological, or social meaning—appear to have held a fascination for Álvarez Bravo and these works, created throughout his career, are among his most inventive. He seemed to comprehend, like no Mexican photographer before him, the unique potential of the medium to construct images that reflect both physical realities and psychological realms.

One of Álvarez Bravo's key photographs, *Good Reputation Sleeping* (fig. 2), is a female nude, another important genre throughout his career. This ambiguous, provocative image exemplifies a significant aspect of Álvarez Bravo's oeuvre, the constructed or posed composition, a fact often overlooked because his subjects, especially the nudes, typically possess a great sense of serenity. The model possesses such a sense of unity with her environment that her appearance—her feet and hips are swathed with white cloth bandages but her pubic area is exposed, and she is surrounded by thorny cacti—is enigmatic, but not shocking.

The sleeping woman in the image suggests a basic pre-Hispanic tenet: that life and death are not irreconcilable states but, rather, comprise a cycle in which one is dependent upon the other. Although the woman reclines peacefully, she is vulnerable because of her nudity and because of the thorny plants placed near her feet and genitalia. While a strong midday light illuminates her body, she is also framed by the blackness of the

tos de tal forma que los transforma en alegorías evocadoras de la vida, la muerte, y la soledad humanas. Las naturalezas muertas son otro género importante para Álvarez Bravo; al mostrar semáforos, objetos inanimados, y detalles de paredes, entradas, y ventanas con expresividad y hasta simpatía, sugiere que estas formas son los vestigios melancólicos de presencias humanas ya partidas.

Álvarez Bravo fue uno de los primeros fotógrafos mexicanos en abandonar definitivamente lo pictórico—un estilo caracterizado por imágenes imprecisas y cierto romanticismo—que dominaba la fotografía artística del país a principios del siglo. Hizo experimentos en alguna medida con la manipulación fotográfica, creando a fines de 1920 una serie de composiciones llamadas *Juegos de papel*. Además, una de sus fotografías alegóricas más originales es un retrato que utiliza la radiografía de un tórax humano, sobre el cual se han colocado objetos, y que produjo en 1940, poco después de conocer al escritor surrealista André Breton. Las imágenes alegóricas— escenas posadas o encontradas, llenas de significado cultural, psicológico o social—parecen haber fascinado a Álvarez Bravo. Creadas a lo largo de su carrera, son algunas de sus obras más originales. Parece haber comprendido como ningún fotógrafo mexicano anterior la potencialidad única del medio para construir imágenes que reflejan tanto las realidades físicas como los ámbitos psicológicos.

Una de sus fotografías claves, *La buena fama durmiendo* (lám. 2), es un desnudo femenino, otro género importante a lo largo de su carrera. Esta imagen ambigua y provocativa ejemplifica un aspecto significativo de la obra de Álvarez Bravo, la composición construida o posada, un hecho que muchas veces se pierde de vista porque sus sujetos, especialmente los desnudos, suelen tener gran serenidad. La modelo, los pies y caderas tapados con vendas blancas, dejando expuesto el pubis, y rodeada de cactos espinosos, parece sentirse tan integrada con su medio ambiente que la imagen, aunque enigmática, no es ofensiva.

La mujer dormida en la imagen sugiere un principio básico prehispánico: que la vida y la muerte no son condiciones irreconciliables sino comprenden un ciclo en que una depende de la otra. Aunque la mujer se reclina tranquilamente, es vulnerable por su desnudez y por las plantas espinosas dispuestas cerca de sus pies y sus genitales. Mientras ilumina su cuerpo una fuerte luz de mediodía, la enmarca también la negrura del muro al fondo, que simboliza la posibilidad de que la vida y la

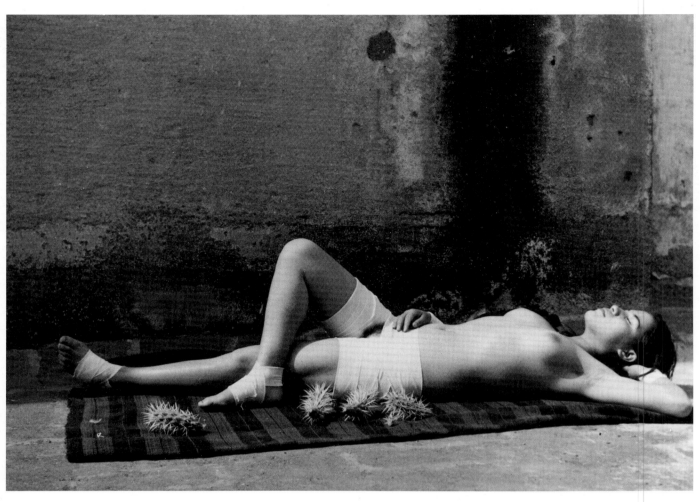

Fig. 2 Manuel Álvarez Bravo
Good Reputation Sleeping (*La buena fama durmiendo*), 1939. Courtesy The Witkin Gallery, Inc., New York.

wall behind her, symbolizing the possibility of life and light being subsumed by death and darkness. The title, *Good Reputation Sleeping*, also compels a reading of the image in terms of Catholic values and ideology. The white bandages covering parts of the woman's body connote purity, but they expose and actually call attention to her genitalia. The woman then is doubly vulnerable—to death and to her own sexuality.

Formally, the image firmly situates Álvarez Bravo as a twentieth-century artist who has absorbed the lessons of modernism—evident in his lack of sentimentality, avoidance of superfluous details, and emphasis on form—and, more particularly, those of surrealism, indicated by the odd juxtapositions and dreamlike quality of the picture. Thematically, *Good Reputation Sleeping* also reflects the dream theories of Sigmund Freud, which Álvarez Bravo has acknowledged as inspirational to his composition.[8] Clearly, the image is as provocative for what it leaves to the viewer's imagination as for what it reveals. Who is this beautiful young woman? Why is she there? What is she feeling and dreaming? Like the surrealists who were preoccupied with the potential of dreams to heighten the creative process and reveal certain truths, Álvarez Bravo created an image that compels us to delve into our own subconscious.

Álvarez Bravo remains as an important influence in Mexico, even among younger photographers, for several reasons: for his commitment to using his medium to convey his deep affinity for his native culture while simultaneously expressing universal values; for his willingness, particularly earlier in his career, to experiment with technical aspects of photography and with subject matter; and for the rigor that he brought to the medium, exemplified by the high quality and subtle nuances of his photographic prints, the haunting poetic beauty that marks many of his compositions, and his ability to find meaning in the most commonplace of objects and events.

Lesser known than Manuel Álvarez Bravo but nonetheless a major figure in Mexican photography is Lola Álvarez Bravo, Manuel's wife from 1925 to 1935. With Manuel, Lola befriended Tina Modotti and other members of Mexico City's cultural world in the late 1920s. While Lola shared with Manuel a passion for photography, his work overshadowed hers, and the two were unable to pursue the discipline together amiably. In fact, only after their divorce was she able to work in the field with the intensity that she desired.

luz estén absorbidas por la muerte y la oscuridad. El título, *La buena fama durmiendo*, también impone una lectura de la imagen en términos de los valores y la ideología católicos. Las vendas blancas que tapan partes del cuerpo de lo mujer connotan la pureza, pero dejan expuestos, y en efecto llaman la atención a, los genitales. La mujer, pues, es dos veces vulnerable—a la muerte y a su propia sexualidad.

Formalmente, la imagen firmemente ubica a Álvarez Bravo como artista del siglo veinte que ha absorbido las lecciones del modernismo, evidentes en su falta de sentimentalismo, su carencia de detalles superfluos, y el énfasis en la forma—y, especialmente, las lecciones del surrealismo, indicadas por las curiosas yuxtaposiciones y el carácter onírico del cuadro. En cuanto al tema, *La buena fama durmiendo* también refleja las teorías sobre los sueños de Sigmund Freud, que Álvarez Bravo ha reconocido como inspiración de su composición.[8] Evidentemente, la imagen es tan provocativa por lo que deja a la imaginación del espectador como por lo que revela. ¿Quién es esta hermosa joven? ¿Por qué está allí? ¿Qué es lo que siente y sueña? Como los surrealistas que se preocupaban de la potencialidad de los sueños para intensificar el proceso creador y revelar algunas verdades, Álvarez Bravo creó una imagen que nos obliga a ahondar en nuestro propio subconsciente.

Álvarez Bravo sigue siendo una influencia importante en México, aun entre los fotógrafos más jóvenes, por varias razones: por su compromiso de usar el medio para comunicar su profunda afinidad con su propia cultura mientras simultáneamente expresa valores universales; por su disposición, especialmente en la primera parte de su carrera, para experimentar con los aspectos técnicos de la fotografía y con la materia de que trataba; y por el rigor con que abordó el medio, demostrado por la alta calidad y los matices sutiles de sus pruebas positivas, la inquietante belleza poética de muchas de sus composiciones, y su capacidad para encontrar significado en los objetos y sucesos más ordinarios.

Menos conocida que Manuel Álvarez Bravo, aunque también una figura de primer plano en la fotografía mexicana es Lola Álvarez Bravo (n. 1907), la esposa de Manuel de 1925 a 1935. La pareja se hizo amiga de Tina Modotti y de otros miembros del mundo cultural de la ciudad de México a fines de la década de 1920. Aunque Lola compartió con Manuel su pasión por la fotografía, la obra de él eclipsó la suya, y no pudieron trabajar juntos amistosamente. En efecto, sola-

Lola's career took a much different course from Manuel's, largely because the demands of earning a living prompted her to take many different jobs. Then, as now, Mexico was a male-oriented society, and she was not to enjoy the acclaim accorded Manuel.[9] An active photojournalist, master portrait photographer, and teacher, she also ran the prestigious Galería de Arte Contemporáneo in the 1950s, where she gave Frida Kahlo her first solo exhibition in Mexico. These accomplishments, and the fact that Lola worked as a street photographer in the 1930s, a time when other women artists and writers in Mexico were denigrated for pursuing professional activities, suggest her profound artistic ambition and rare strength.

Although the Álvarez Bravos photographed similar subjects, especially early in their careers, Lola maintained a viewpoint independent of Manuel's. In contrast to her husband, Lola presented her subjects factually rather than as the bases for allegorical compositions. The small boy in *The Dream of the Poor* is very specific. The picture says, "This is a poor child, this is the reality." He does not stand for many; he stands for himself. In this way, Lola draws out compassion for the individual and only then, for others. Through this form of visual persuasion, her work becomes political. Another key image, *For Another's Fault* (*Por culpas ajenas*, ca. 1948), is a close-up portrait of one of the innumerable rural peasant women who venture to Mexico City for work yet usually become anonymous beggars, thereby earning the epithet "Marias." With her open mouth, she appears to voice a desperate plea. The directness of the woman's gaze makes it impossible to ignore her suffering; photographed in this way, we are forced to see her as an individual, not just another street woman.

Lola Álvarez Bravo's affinity for modernist approaches to photography was uncommon in Mexico. Not only did she experiment with photomontage, as in *The Dream of the Poor* and in larger commissions for commercial buildings, but she also possessed an interest in the application of constructivist aesthetics to photography. For example, *Some Climb and Others Descend* (*Unos suben y otros bajan*, ca. 1940), a depiction of three men on three flights of stairs, clearly evokes the photographs of Alexander Rodchenko of roughly the same period. The patterned, abstract shadows cast by metal rails on a rear wall, the distinct contrasts between light and dark, and the emphasis on movement all recall the Russian artist's photo-

mente después de su divorcio pudo ella dedicarse intensamente a esa actividad.

La carrera de Lola tomó un rumbo muy diferente a la de Manuel, en gran parte porque para ganarse la vida tuvo que tomar una serie de trabajos diferentes. En ese entonces, como ahora, México era una sociedad dominada por los hombres, donde ella no gozaba del renombre de Manuel.[9] Una fotoperiodista activa, retratista magistral y maestra, también dirigía la prestigiosa Galería de Arte Contemporáneo en los años de 1950, donde dió a Frida Kahlo su primera exposición en México. Estos logros, y el hecho de que trabajó como fotógrafa callejera en los años de 1930, cuando otras mujeres artistas y escritoras fueron despreciadas por perseguir actividades profesionales, sugieren su profunda ambición artística y su fuerza excepcional.

Aunque los dos Álvarez Bravo fotografiaban temas parecidos, especialmente al principio de sus respectivas carreras, Lola mantuvo un punto de vista independiente del de Manuel. A diferencia de su marido, Lola presentaba sus temas objetivamente en lugar de como base para composiciones alegóricas. El niño en *El sueño de los pobres* es muy específico. El cuadro dice, "Hé aquí un niño pobre, ésta es la realidad". El niño no representa a muchos; se representa a sí mismo. De esta manera, Lola evoca compasión hacia el individuo y solamente después, hacia otros. Esta forma de persuasión visual hace que su trabajo sea político. Otra imagen clave, *Por culpas ajenas* (ca. 1948), es un retrato de primer plano de una de las campesinas innumerables que se aventuran a la capital en busca de trabajo pero usualmente se convierten en pordioseras anónimas, llamadas comunmente "Marías". Con su boca abierta, parece expresar una súplica desesperada. La franqueza de la mirada de la mujer hace imposible obviar su sufrimiento; fotografiada así, nos obliga a mirarla como individuo, no como otra "María" más.

La afinidad de Lola Álvarez Bravo hacia los planteamientos modernistas en la fotografía no era común en México. No sólo experimentó con el fotomontaje, como en *El sueño de los pobres* y en comisiones mayores para edificios comerciales, sino que se interesó también en aplicar la estética constructivista a la fotografía. Por ejemplo, *Unos suben y otros bajan* (ca. 1940), que muestra a tres hombres en tres tramos de escalera, evoca claramente las fotografías de Alexander Rodchenko de aproximadamente el mismo período. Las sombras modeladas y abstractas de las barandas contra una pared

graphic aesthetic. Additionally, much of her work has a cinematic quality, a counterpoint to the poetic stillness characteristic of Manuel Álvarez Bravo's work. This is evident in *Some Climb and Others Descend* as well as in *Internment at Yalalag* (*Entierro en Yalalag*, 1946), which captures the slow, mournful movement of a funeral procession.[10]

The most important Mexican photographers of the next generation were socially committed photojournalists who documented the conflicts of a nation becoming more affluent. Their work questioned the effects of change in society, thereby paving the way for the criticality that characterizes much contemporary Mexican photography. A leading photographer at mid-century was Héctor García (b. 1923), who in the mid-1940s worked in Mexico's then flourishing cinema industry. Later in that decade, he also began to develop a reputation as a serious photographer.

García was guided by the ideals of artists of the preceding generation: those at work in the 1920s and '30s, who sought to reveal the unique qualities of Mexican culture. He was also guided by his awareness of photography's "immense power of diffusion." Seeing it as "the most democratic and universal of arts," he used it to interpret the situation of life in Mexico in his time.[11] He chronicled, on the one hand, the survival of indigenous people and traditional ways of life in rural areas, and on the other, the conflicts wrought by modernization in the city. The photographs that distinguish his from his predecessors are those of Mexico City, some of which are openly critical of the nation's government. For example, García entitled his sympathetic portrait of a peasant child drinking from a simple clay bowl *Between the Wheels of Progress, Mexico City* (*Entre las ruedas del progreso, México, D.F.*, 1947), signifying the disdain widely felt toward members of the lower class, even though they constituted the majority of the country's population. Likewise, his ironically titled *Symbols of Power* (*Símbolos del poder*, 1952), is a close-up of a monument in Mexico City to Spain's Charles IV. Out of focus, but clearly visible in the background is a billboard for Coca-Cola, the consummate symbol of foreign domination in the Third World. García's political interests became sharply apparent in the late 1950s when he dramatically documented the broad-based workers' strike prompted by the Vallejista movement, a left-wing campaign against the railway union and the corrupt officials of the federally owned railroad system. In 1968, he also recorded the intensity of the huge student demonstrations that ended

al fondo, los contrastes marcados entre luz y sombra, y el énfasis en el movimiento recuerdan la estética fotográfica del artista ruso. Por añadidura, gran parte de su trabajo tiene un carácter cinemático, haciendo contrapunto a la inmovilidad que caracteriza la obra de Manuel Álvarez Bravo. Esto se ve en *Unos suben y otros bajan* y también en *Entierro en Yalalag* (1946), que capta el movimiento lento y apenado de una procesión fúnebre.[10]

Los fotógrafos mexicanos más importantes de la siguiente generación fueron fotoperiodistas de convicciones social que plasmaron los conflictos de una nación que prosperaba. Su trabajo cuestionaba los efectos del cambio en la sociedad, preparó el terreno para el espíritu crítico que caracteriza a tanta fotografía mexicana contemporánea. Un fotógrafo sobresaliente de mediados de este siglo fue Héctor García (n. 1923), que a mediados de los años 1940 trabajó en la entonces vigorosa industria cinemática mexicana. Hacia fines de esa década, empezó a tener fama de fotógrafo serio.

A García lo guiaban los ideales de los artistas de la generación anterior: los que trabajaban en los años de 1920 y 1930, que pretendían revelar las cualidades únicas de la cultura mexicana. Lo guió también su conocimiento del "poder inmenso de difusión" de la fotografía. Viéndola como "la más democrática y universal de las artes", la usó para interpretar las condiciones de su época en México.[11] Documentaba por una parte la sobrevivencia de los pueblos indígenas y de sus costumbres tradicionales en el campo, y por otra parte, los conflictos que producía la modernización urbana. Las fotografías que lo distinguen de sus antecesores son las del Distrito Federal, algunas de las cuales critican abiertamente al gobierno nacional. Por ejemplo, el retrato compasivo de un niño campesino que toma agua de una sencilla jarra de barro se titula, *Entre las ruedas del progreso, México, D.F.* (1947). García señala el desdén característico hacia los miembros de la clase humilde, que son mayoría en el país. De la misma manera, su foto *Símbolos del poder* (1952), con su título irónico, es una vista de primer plano de un monumento en el Distrito Federal a Carlos IV de España. Fuera de foco pero bien visible en el fondo está una cartelera de Coca-Cola, símbolo cabal de la dominación extranjera en el Tercer Mundo. Los intereses políticos de García se hicieron evidentes a fines de los años 1950 cuando documentó de manera dramática la huelga laboral, de amplia base, promovida por el movimiento vallejista, una campaña de izquierda contra el sindicato y los

on October 2 of that year with the massacre of hundreds of people during a demonstration at Tlatelolco, a public square in Mexico City.

A contemporary of García and another key link to later generations of Mexican photographers is Nacho López (1923–68). Like García, López worked in Mexico's film industry and was a leading photojournalist. He was a student of Manuel Álvarez Bravo; another important mentor was the *Life* magazine photographer Victor de Palma, whom he assisted in the 1940s. He also acknowledged the influence of photographers who worked for the United States Farm Service Administration in the 1930s, as well as the writings of John Dos Passos, Sinclair Lewis, and Upton Sinclair.

The main body of López's work, representing Mexico City in its boom years of the 1950s and 1960s, demonstrates his keen affinity with his time and place. He vividly documented myriad aspects of life in a city grappling with its new wealth and new image as a modern metropolis. By photographing scenes such as the arrest of corrupt officials, the tawdry diversions available to the working and lower classes, and the desperate lives of street children, he revealed the flip side of affluence and suggested that the process of modernization benefited some as it victimized others. Some of his most memorable, and indeed, disturbing photographs, such as *Offertory* (*Ofertorio*, 1954), were taken at the Penitenciaría de Lecumberri (Lecumberri Penitentiary). This image is at first enigmatic. The hands that reach out from the bottom of the metal gate are clearly those of a beggar, but without knowing the scene's location, it is difficult to comprehend what terrible fate could have befallen the person crouching behind the door. That he holds a cigarette in one hand (hardly visible because of the way he cups his fingers) offers only a small flicker of hope that humanity exists somewhere in this image of freedom denied.

López was aware that he was creating a new kind of photography in Mexico—a fact underscored by his affiliation with the artists' group Nueva Presencia (New Presence). Consisting primarily of painters, it was founded in Mexico City in 1960 to promote the development of a socially responsible humanistic art that would mesh the representation of contemporary social issues with the expression of individual, human emotion. These artists consciously countered abstract expressionism, the waning but still predominant international stylistic mode of the period, and the emphasis of its critics and

funcionarios corruptos del sistema ferroviario, propiedad del estado. En 1968, también recogió la intensidad de las inmensas concentraciones estudiantiles que culminaron el 3 de octubre de ese año con la masacre de cientos de personas durante una manifestación en Tlatelolco, una plaza pública en la capital.

Un contemporáneo de García y otro vínculo clave con las generaciones posteriores de fotógrafos mexicanos es Nacho López (1923–68). Al igual que García, López trabajó en la industria cinematográfica mexicana y era un destacado fotoperiodista. Fue estudiante de Manuel Álvarez Bravo; otro mentor importante era Víctor de Palma, fotógrafo para la revista *Life*, a quien asistió en los años de 1940. López también reconoció la influencia de fotógrafos que trabajaban para la United States Farm Service Administration (Dirección de Servicios a Granjeros de los Estados Unidos) en la década de 1930, y también de los escritos de John Dos Passos, Sinclair Lewis, y Upton Sinclair.

La mayor parte de la obra de López sobre el rápido desarrollo de la capital durante los años 1950 y 1960, muestra su afinidad al tiempo y lugar en que se encontraba. Documentó vivamente los múltiples aspectos de la vida en una ciudad que bregaba con su nueva riqueza y nueva imagen como metrópoli moderna. Al fotografiar escenas como el arresto de funcionarios corruptos, las burdas diversiones de que disponen para las clases trabajadoras y pobres, y las vidas desesperadas de los niños callejeros, revelaba la otra cara de la moneda de la opulencia y sugería que el proceso de modernización beneficiaba a unos mientras castigaba a otros. Algunas de sus fotografías más memorables, y de hecho inquietantes, como *Ofertorio* (1954), fueron tomadas en la Penitenciaría de Lecumberri. Esta imagen es de primera intención enigmática. Las manos que se extienden desde el fondo de la puerta metálica son sin duda las de un mendigo, pero sin saber la ubicación de la escena, es difícil comprender qué suerte terrible le puede haber acaecido a la persona agachada detrás de la puerta. El hecho de que tiene un cigarrillo en una mano (apenas visible por la manera de encorvar los dedos) ofrece sólo una pequeña chispa de esperanza de que exista humanidad en alguna parte de esta imagen de la libertad negada.

López se daba cuenta de que estaba creando un nuevo tipo de fotografía en México—un hecho subrayado por su afiliación al grupo de artistas Nueva Presencia. Compuesto principalmente de pintores, fue fundado en la capital en 1960 para

followers on formal concerns in art. And, despite their affirmation of the need for art with social content, they also denounced the social realism of the Mexican school because of its employment as a tool of political propaganda. Furthermore, as its detractors noted, it had declined by then into a tired academic style and was no longer nourished by the political and social climate that had motivated its rise in the 1920s. Like other members of the Nueva Presencia, however, López found inspiration in the work of the muralist José Clemente Orozco (1883–1949). These artists favored Orozco because of his universal vision of humanity, highly expressive depictions of human despair, and cynicism toward the legacy of the Revolution and the subsequent modernization and industrialization of Mexican society.

López once stated, "I always thought photography could help resolve human problems and serve to denounce injustices."[12] Although he exhibited his works in galleries and museums, he produced his images with the idea that they would be seen briefly on the page of a periodical that would soon be discarded. It is perhaps for this reason that his images possess a sense of urgency: they were composed not to convey a sense of poetic beauty but, rather, to have an immediate impact upon the viewer and resonate long after they were initially seen.

López and García were both artists who transformed traditional modes of photography. Although they were photojournalists, their images went beyond straightforward documentation because of the ironic or emotional quality that typifies much of their work. By combining the concerns of the photojournalist, the artist, and the social critic, they used the camera to create remarkably direct images that could exalt their culture but also reveal its deepest ills.

The humanistic character of the oeuvres of López and García, combined with a strong interest in portraying the basic qualities of life in Mexico, is apparent in the work of numerous Mexican photographers of the generation preceding those that form the thrust of this book. While many of the leading photographers who began their careers in the 1960s and '70s have worked with journalistic intent, their consciousness of photography as a fine art distinguishes them from García and López. In addition, they are the first generation of Mexican photographers to develop their careers through gallery and museum exhibitions, both in Mexico and internationally, and through monographic publications of their work.

promover el desarrollo de un arte humanista socialmente responsable que vincularía la representación de los temas sociales contemporáneos con la expresión de la emoción humana individual. Estos artistas conscientemente se oponían al expresionismo abstracto, la moda estilística internacional que, aunque menguaba, todavía predominaba en la época, y al énfasis de los críticos y seguidores de esta moda en las preocupaciones formales del arte. Y, a pesar de su afirmación de la necesidad de un arte con contenido social, también denunciaban el realismo social de la escuela mexicana, por su uso como instrumento de propaganda política. Por añadidura, como notaban sus detractores, esta escuela había declinado para entonces para volverse un estilo cansado y academico, y ya no lo alimentaba el clima político y social que le había dado origen en los años de 1920. Como otros miembros de la Nueva Presencia, sin embargo, López encontró inspiración en la obra del muralista José Clemente Orozco (1883–1949). Estos artistas favorecían a Orozco por su visión universal de la humanidad, sus representaciones sumamente expresivas de la desesperación humana, y el cinismo respecto al legado de la Revolución y la modernización e industrialización de la sociedad mexicana subsiguientes.

López dijo una vez, "Yo siempre pensaba que la fotografía podría ayudar a resolver los problemas humanos y servir para denunciar las injusticias".[12] Aunque exponía sus obras en galerías y museos, las producía con la idea de que se verían por breves instantes en la página de un periódico que pronto sería desechado. Es quizás por esta razón que sus imágenes tienen un sentido de urgencia: no fueron compuestas para dar un sentido de belleza poética sino para tener un impacto inmediato en el espectador y resonar mucho después de la primera vista.

Tanto López como García eran artistas que transformaron los estilos tradicionales de la fotografía. Aunque fotoperiodistas, sus imágenes superaron la documentación directa como consecuencia de la cualidad irónica o emocional que caracteriza gran parte de su obra. Combinando las preocupaciones del fotoperiodista, el artista y el crítico social, usaban la cámara para crear imágenes notablemente directas que alababan su cultura mientras revelaban sus males más profundos.

El carácter humanista de las obras de López y García, en combinación con el fuerte interés en representar las cualidades básicas de la vida en México, se ven en la obra de numerosos fotógrafos mexicanos de la generación anterior a

It would be impossible here to examine the work of all of this generation's noteworthy photographers, however, three leading figures—Mariana Yampolsky, Graciela Iturbide, and Pedro Meyer—exemplify their concerns and artistic approaches. Like many of their contemporaries and younger colleagues, Yampolsky and Iturbide document the survival of indigenous traditions in Mexico. Both have gained critical admiration because of the poetic beauty and compelling subject matter of their photographs. At base, however, their work also possesses a strong critical component. Both use photography to comment on the reality of people struggling to survive amid poverty, changing cultural values, and a political climate that fosters indifference, if not outright prejudice. Therefore, like some of Lola Álvarez Bravo's work, theirs function as quiet political documents. If not possessing the directness of overtly political art, their work is imbued with compassion for their subjects and with a plea for the dignity of people whose ways of life defy mainstream norms.

In spite of their shared goals, the work of Yampolsky and Iturbide differs greatly. Yampolsky, who was born in the United States in 1925 and emigrated to Mexico in 1944, began her career as a member of the Taller de Gráfica Popular (Workshop of Popular Graphic Art), an artists' collaborative founded in 1937 to produce and disseminate works of art for the urban and rural masses. She began seriously pursuing photography in the 1960s and studied under Lola Álvarez Bravo. Although she ceased printmaking, her sympathy with Mexican culture, especially with the lower classes, demonstrates the continuing influence of her tenure with the workshop. Yampolsky's deep identification with Mexican culture became fully apparent in the early 1980s when she began photographing people. She has created several large bodies of work, including a series devoted to the people residing on or near the abandoned haciendas that flourished prior to the Revolution, thanks to the back-breaking labor of countless *campesinos*. By contrasting the faded opulence of the haciendas with the poverty of their current inhabitants, Yampolsky convincingly illustrated the effects of the Porfiriato—the years from 1876 to 1911 during which the dictator Porfirio Diaz was Mexico's president—remarkably intact some six decades after the conclusion of the Revolution. She has also worked among the Mazahua women who live in the state of Mexico. Most are married with children, but their husbands have left their homes to find work and, often, new companions in the city.

los que conforman el grueso de este libro. Mientras varios de los fotógrafos destacados que comenzaron sus carreras en los años 60 y 70 han trabajado con intención periodística, su conciencia de la fotografía como una de las bellas artes los distingue de García y López. Además, son la primera generación de fotógrafos que desarrollan sus carreras mediante muestras en galerías y museos, tanto en México como en el exterior, y mediante monografías de sus obras.

No sería posible aquí examinar la obra de todos los fotógrafos dignos de mención en esta generación. Sin embargo, tres figuras sobresalientes—Mariana Yampolsky, Graciela Iturbide, y Pedro Meyer—representan sus preocupaciones y planteamientos artísticos. Al igual que muchos de sus contemporáneos y de sus colegas más jóvenes, Yampolsky e Iturbide documentan la sobrevivencia de las tradiciones indígenas en México. Ambas han ganado la admiración crítica por la belleza poética y la materia llamativa de sus fotografías. En el fondo, sin embargo, sus obras también tienen un componente crítico fuerte. Ambas usan la fotografía para comentar la realidad de gente que lucha por sobrevivir entre la miseria, cambios de valores culturales, y un clima político que alienta la indiferencia, si no el prejuicio directo. Así que, como algunas de las obras de Lola Álvarez Bravo, las de ellas funcionan como documentos políticos silenciosos. Si no tienen la franqueza del arte abiertamente político, su obra está saturada de compasión hacia sus sujetos y una petición por la dignidad de la gente cuyas maneras de vivir desafían las normas convencionales.

A pesar de que comparten objetivos, las obras de Yampolsky y de Iturbide son muy distintas. Yampolsky, que nació en los Estados Unidos en 1925 y emigró a México en 1944, empezó su carrera como miembro del Taller de Gráfica Popular, un taller colaborativo de artistas fundado en 1937 para producir y difundir obras de arte para las masas urbanas y rurales. Se dedicó a la fotografía seriamente en los años 60 y estudió bajo Lola Álvarez Bravo. Aunque abandonó los grabados, su simpatía hacia la cultura mexicana, especialmente a las clases bajas, demuestra la influencia continuada de su tiempo en el Taller. La profunda identificación de Yampolsky con la cultura mexicana se hace notar a principios de los años 1980 cuando empieza a fotografiar a personas. Ha creado varios grandes conjuntos de obras, inluyendo una serie dedicada a la gente que residía en o cerca de las haciendas abandonadas anteriores a la Revolución, gracias a las faenas agobiadoras de un sinfín de campesinos. Al contrastar la opulencia desteñida de

These women live in great poverty and with little hope of improving their situation; yet Yampolsky depicts them as individuals of great inner strength and self-worth.

Graciela Iturbide (b. 1942) studied under Manuel Álvarez Bravo and has used photography to interpret the complex nature of the native cultures in her country. She has also produced significant bodies of work in locations as diverse as East Los Angeles and Madagascar. Her foremost project, undertaken in the mid-1980s, is an extensive study of the lives of the Zapotec Indians, especially the women, of Juchitán, a town on the Isthmus of Tehuantepec in the state of Oaxaca with a matriarchal society and a strong indigenous culture. Iturbide spent long periods of time in the town and developed uncommonly close relationships with some of its inhabitants. As a result, she was able to document the culture in a highly intimate manner, revealing aspects of a way of life that would have been invisible to a more casual visitor.[13] Any photographer could have made striking pictures in Juchitán with relative ease because of the many unusual aspects of the society, including the typically corpulent physiques and elaborate dress of the women, and the community's religious rituals, rooted in Indian practices. Iturbide's goal, however, was neither to romanticize or shock, nor to impress with the display of the "exotic" that had been made accessible to her. Instead, she emphasized the basic humanity of people. Likewise, for her late 1980s series on East Los Angeles gang members, she penetrated a private world with its own symbols, code of behavior, and value system. Iturbide again operated as a foreigner as she documented the extreme cultural traits developed by gang members as forms of self-validation and communal empowerment. Wherever Iturbide has photographed, her subjects have not been passive; rather, they become active participants in the creation of the photographic image. With this means, Iturbide has created a body of extraordinarily insightful photographs that are valuable because they depict unfamiliar cultures on their own terms.

Pedro Meyer was born in Spain in 1935 and emigrated with his parents to Mexico in 1937. A self-taught photographer, teacher, lecturer, and promoter of the medium, he has been a powerful presence within Mexico's photographic community.[14] Of the same artistic generation as Yampolsky and Iturbide, he shares their strong humanistic approach to the medium. However, he ultimately differs by virtue of his more overtly critical point of view, diverse subject matter,

las haciendas con la pobreza de sus habitantes actuales, Yampolsky ilustró de manera convincente los efectos del Porfiriato—el período de 1876 a 1911 cuando el dictador Porfirio Díaz era presidente de México—notablemente intactos unas seis décadas después de terminar la Revolución. Ella también ha trabajado entre las mujeres mazahuas que viven en el Estado de México. Estas mujeres viven en la miseria y con poca esperanza de mejorar su condición. Sin embargo Yampolsky las muestra como individuos de una gran fuerza interior y autoestima.

Graciela Iturbide (n. 1942) estudió con Manuel Álvarez Bravo y ha usado la fotografía para interpretar la complejidad de las culturas indígenas de su país. También ha creado conjuntos significativos de trabajos en lugares tan diversos como el este de Los Angeles y Madagascar. Su proyecto más importante, que emprendió a mediados de los años 80, es un estudio extenso de las vidas de los indios zapotecas, especialmente de las mujeres, en Juchitán, un pueblo del Istmo de Tehuantepec en el Estado de Oaxaca con una sociedad matriarcal y una marcada cultura indígena. Iturbide pasó largos períodos en el pueblo y desarrolló relaciones excepcionalmente estrechas con algunos de los habitantes. Como resultado, pudo documentar la cultura de una manera muy íntima, revelando aspectos de un modo de vida que habrían sido invisibles a un visitante menos serio.[13] Otro fotógrafo fácilmente podría haber tomado imágenes llamativas en Juchitán, dado que la sociedad ofrece tantos aspectos inusuales, incluyendo la corpulencia física y la elaborada vestimenta que caracteriza a las mujeres, y los ritos religiosos de la comunidad, enraizados en las prácticas indígenas. El objetivo de Iturbide, sin embargo, era de nunca romantizar, escandalizar ni impresionar por una muestra de lo "exótico" que tenía a su alcance. En cambio, recalcó la humanidad básica de la gente. Igualmente, para la serie que hizo a fines de los años 1980 sobre pandilleros del este de Los Angeles, penetró un mundo privado con sus propios símbolos, códigos de conducta, y sistema de valores. Otra vez Iturbide funcionaba como extranjera mientras documentaba los rasgos culturales extremos de los pandilleros como formas de autovalidación y de poder comunitario. Dondequiera que Iturbide ha fotografiado, los sujetos no han sido pasivos, sino partícipes activos en la creación de la imagen fotográfica. De esta manera, Iturbide ha creado un conjunto de fotografías excepcionalmente perceptivas, valiosas porque representan

□ and, lately, his employment of computers to create imagery. Thematically, Meyer's oeuvre is impressively broad. In 1968, he documented the student protests in Mexico City; a decade later, he was the first photojournalist to have access to the Sandinistas in Nicaragua. He is driven, he has stated, by his intense curiosity and fascination for numerous aspects of the human experience. Among the ongoing themes of his work are urban life, the changing practice of religious rituals in Mexico, life in the United States (of which he can be highly critical), and sexuality. He has also photographed the upper classes of Mexico—a subject that has evidently held little fascination for other photographers in his country. Unlike many Mexican photographers who stress the continuity of traditions in their culture, Meyer emphasizes ruptures and disparities, thereby producing an unusually discerning view of how Mexicans maintain a fragile balance between old traditions and new influences, as well as between the spiritual and the secular, in their daily lives. Recently, Meyer radically changed his working methods by replacing photographic enlargers and chemical printing processes with computer screens and laser-jet printers. These tools have afforded him enormous new creative possibilities. He now prints images on many different kinds of paper, including *amate* (made from a tree native to Mexico); he alters his imagery by printing portions in color or by introducing completely new elements into existing scenes; and, he creates photomontages by merging disparate images on the computer screen. It is likely that as this part of Meyer's work becomes better known, he will continue to influence, in new ways, the course of Mexican photography.[15]

○ en sus propios términos unas culturas poco conocidas.

Pedro Meyer nació en España en 1935 y emigró con sus padres a México en 1937. Fotógrafo autodidacta, maestro, conferenciante, y promotor del medio, ha sido una presencia potente dentro de la comunidad fotográfica de México.[14] Pertenece a la misma generación artística de Yampolsky e Iturbide, y comparte con ellas su enfoque marcadamente humanista. Sin embargo, se distingue de ellas por su punto de vista más abiertamente crítico, la diversidad de sus temas, y, últimamente, por su uso de computadoras para crear imágenes. Temáticamente, la obra de Meyer es de una amplitud impresionante. En 1968, documentó las protestas estudiantiles en la capital; diez años más tarde, fue el primer fotoperiodista con acceso a los sandinistas en Nicaragua. Lo impulsan, según él, su curiosidad y fascinación intensas respecto a los diversos aspectos de la experiencia humana. Entre los temas que persisten en su obra figuran la vida urbana, las prácticas religiosas cambiantes en México, la vida en los Estados Unidos (de la cual puede ser muy crítico), y la sexualidad. También ha fotografiado a las clases altas de México—un tema que parece haber interesado poco a otros fotógrafos de su país. A diferencia de muchos fotógrafos mexicanos que destacan la continuidad de las tradiciones culturales, Meyer subraya las rupturas y discrepancias, creando así una visión excepcionalmente perspicaz de cómo los mexicanos mantienen un equilibrio frágil entre las antiguas tradiciones y las nuevas influencias, y también entre lo espiritual y lo seglar, en sus vidas cotidianas. Recientemente, Meyer ha cambiado radicalmente sus métodos de trabajo, trocando sus ampliadoras fotográficas y procesos químicos de impresión por pantallas de computadora e impresores de rayos laser. Estos instrumentos le han ofrecido enormes y nuevas posibilidades creativas. Ahora imprime imágenes en diversos tipos de papel, incluyendo uno hecho a mano de la corteza de amate (un árbol mexicano); altera las imágenes imprimiendo partes en color, o introduciendo elementos completamente nuevos en escenas existentes; y crea fotomontajes por la fusión de imágenes incongruentes en la pantalla de la computadora. Es probable que, al difundirse más esta parte del trabajo de Meyer, continúe influenciando, de nuevas maneras, el rumbo de la fotografía mexicana.[15]

☐ The practice of straight black-and-white photography, exemplified in the work of Graciela Iturbide and Mariana Yampolsky, remains strong in Mexico, even among younger generations. Far from representing a static style or more traditional side of the medium, many contemporary photographers working in this manner are pursuing new subject matter to document the evolution of their culture, often, with an ironic eye and a consciousness of the subjectivity that accompanies even seemingly straightforward ways of working with a camera. Also among the current generation are photographers who are expanding the definition of the medium by asserting the validity of a range of nontraditional practices. Although these photographers are accepted within Mexico's art community, the fact that photographic manipulation became common in Mexico only in the 1980s testifies to the important position that straight photography continues to hold there. The emergence of new forms of photography is propelled, in great part, by the motivation of its practitioners to develop modes of expression appropriate to their subject matter and to the time in which these artists live. However, they have also been influenced by events and situations outside the realm of photography—by recent movements in the arts in general, both inside and outside of Mexico, by new social forces, and by the nation's political climate.

One of the most significant social and political events to impact the arts in Mexico occured in 1968, when a series of student rebellions in the nation's capitol culminated with the massacre of hundreds of people during a demonstration at Tlatelolco, also known as the Plaza de las Tres Culturas (Plaza of the Three Cultures).[16] In the 1960s, as in preceding decades, Mexican politics, from the local to the federal level, was firmly controlled by the Partido Revolucionario Institucional (the Institutional Revolutionary Party, popularly known as the PRI), which was founded under a different name in 1929. Trade unions, the electronic media, the press, and large industries, all owed their well-being to their loyalty to the PRI. In this era, the nation also enjoyed unusually strong economic security and a steady growth of the middle class. The selection of Mexico City to host the 1968 Olympic Games validated the notion that the nation had truly achieved what was being touted as an "economic miracle." However, as reflected, for example, in the work of Nacho López and Héctor García, the "miracle" had not favored all. Government corruption remained rife, a large underclass still existed, and

○ La práctica de fotografía en blanco y negro sin manipulación, como en la obra de Graciela Iturbide y Mariana Yampolsky, permanece arraigada en México, aun entre las generaciones jóvenes. Lejos de representar un estilo estático o un aspecto del medio más tradicional, muchos de los fotógrafos que trabajan de esta manera persiguen nuevos temas para documentar la evolución de su cultura, muchas veces con una mirada irónica y una conciencia de la subjetividad que acompaña hasta las maneras aparentemente más directas de trabajar con la cámara. También entre la generación actual hay fotógrafos que amplían la definición del medio, afirmando la validez de diversas prácticas no tradicionales. Aunque estos fotógrafos son aceptados dentro de la comunidad artística de México, el hecho de que la manipulación fotográfica llegó a ser común en México solamente en los años 80 evidencia la posición importante que la fotografía tradicional sigue ocupando. El surgimiento de nuevas formas de fotografía obedece, en gran parte, al deseo de los fotógrafos de crear modos de expresión que se adecúen a la materia al tiempo en que les tocó vivir. Sin embargo, también obedece a los sucesos y situaciones producidas fuera de la fotografía—los movimientos artísticos recientes en general, tanto dentro como fuera de México, las nuevas fuerzas sociales, y el clima político del país.

Uno de los acontecimientos sociales y políticos de más impacto en las artes ocurrió en México en 1968, cuando una serie de sublevaciones estudiantiles en la capital culminaron en la masacre de centenares de personas durante una concentración en Tlatelolco, conocida también como la Plaza de las Tres Culturas.[16] En los años de 1960, como en décadas anteriores, la política mexicana desde el ayuntamiento local hasta el gobierno federal estaba controlada firmemente por el Partido Revolucionario Institucional (PRI), fundado (bajo otro nombre) en 1929. Tanto los sindicatos, los medios electrónicos, la prensa, y las grandes industrias aseguraban su propio bienestar dándole lealtad al PRI. En ese tiempo, el país gozaba de seguridad económica y del crecimiento constante de su clase media. La selección de la ciudad de México como anfitriona de los Juegos Olímpicos de 1968 validó la idea de que el país había realmente logrado el "milagro económico" de que se jactaba. Sin embargo, como se refleja por ejemplo en el trabajo de Nacho López y Héctor García, el "milagro" no había favorecido a todos. La corrupción gubernamental continuaba por todas partes, una gran clase baja seguía existiendo, y la estabilidad del sistema político se debía a que era, sin lugar a dudas, una dictadura.

the stability of the political system was due to the fact that it was, undeniably, a dictatorship.

Government opposition emerged in the mid-1960s and coalesced in 1968 around students of Mexico's principal university, Universidad Nacional Autónoma de México or UNAM (Autonomous National University of Mexico). Mexican student demonstrations in the 1960s—paralleling student activism in the United States and in Europe in the same years—had initially focused on such internal issues as upwardly spiraling enrollment and tuition and unpopular academic policies. By 1968, the students had become more vocal in their criticism of the PRI's stronghold on the government and the inordinate sums of money being spent on the Olympic Games. For the government, maintaining at least the perception of social harmony was of paramount concern while the nation would be in the international spotlight. Therefore, by July 1968, three months before the games were to take place, minor disturbances were met with police brutality. This incited larger demonstrations: a month later, 400,000 Mexicans—students and other citizens—marched to the National Palace to protest state authoritarianism. Despite a government campaign against the protests, the student movement gained momentum, and in September, an immense, peaceful demonstration was held. The government responded by occupying UNAM and another school, the Instituto Politécnico Nacional or IPN (National Polytechnic Institute), and by arresting thousands of students. Ironically, as student activism was subsiding, the government perpetrated its worst violence. On October 2, ten days before the Olympic Games were to begin, soldiers opened fire on a demonstration numbering perhaps 5,000 participants, held at Tlatelolco. Gunfire continued unabated for one hour, resulting in an unknown number of deaths and injuries, many of innocent people who resided near the plaza.[17]

The Tlatelolco massacre, as it is known, is a seminal event in modern Mexican history; its impact was so profound that it acted as a catalyst for the development of new ideas in the arts, especially among artists coming of age in the 1970s. However, unlike the Mexican Revolution, which resulted in

La oposición al gobierno surgió a mediados de los años de 1960 y se aglutinó en 1968 alrededor de los estudiantes de la Universidad Nacional Autónoma de México (UNAM), la primera universidad del país. Las manifestaciones estudiantiles de los 1960—en un paralelo al activismo estudiantil en los Estados Unidos y Europa en la misma época—inicialmente se enfocó en cuestiones internas como los rápidos ascensos de la inscripción y matrícula y las políticas académicas impopulares. En 1968, los estudiantes criticaban más abiertamente el dominio del PRI sobre el gobierno y las sumas exorbitantes que se despilfarraban para los Juegos Olímpicos. Para el gobierno, era de suma importancia mantener por lo menos la apariencia de armonía social mientras el país estuviera en las miras del mundo. Por lo tanto, en julio de 1968, faltando tres meses para la inauguración de los juegos, la policía sofocó brutalmente unos pequeños disturbios. Esto dio lugar a manifestaciones mayores: en agosto, 400.000 mexicanos, incluyendo estudiantes y particulares, avanzaron sobre el Palacio Nacional para protestar el autoritarismo estatal. A pesar de la campaña gubernamental contra las protestas, el movimiento estudiantil cobró fuerza y, en septiembre, se celebró una manifestación inmensa pero pacífica. El gobierno respondió ocupando la UNAM y el Instituto Politécnico Nacional (IPN), arrestando a miles de estudiantes. Irónicamente, cuando las protestas estudiantiles ya habían empezado a mermar, el gobierno perpetró su peor violencia. El 2 de octubre, faltando diez días para el comienzo de los Juegos Olímpicos, los militares abrieron fuego contra una manifestación de quizás unas 5.000 personas en la Plaza de Tlatelolco. El tiroteo continuó sin cesar durante una hora, produciendo un número desconocido de muertos y heridos, entre ellas muchas personas inocentes que vivían cerca de la plaza.[17]

La masacre de Tlatelolco, como se conoce, es un hito fundamental en la historia moderna de México; su impacto fue tan profundo que funcionó como catalizador para el desarrollo de nuevas ideas en las artes, especialmente entre los artistas que llegaban a la mayoría de edad en la década de los sesenta. Sin embargo, a diferencia de la Revolución Méxicana, que en sus comienzos dio origen a la formación de un progra-

the formation—at least at its beginnings—of a unified artistic program with well-articulated goals, Tlatelolco's effect was more diffuse. Muralism was an officially sanctioned art that received government support into the 1950s; art with social and political content created after 1968 did not easily find its way into official exhibitions or commercial galleries. Moreover, Tlatelolco did not inspire a cohesive style; rather, it created a climate for change and prompted great interest among artists in many forms of experimentation. Most important, after Tlatelolco, artists felt freer than ever before to criticize the government and the country's state of affairs. For photographers, whose medium, Tina Modotti once stated, was ideally suited for "registering life in all its aspects," the opportunities were enormous. The new climate allowed for new ways of looking at photography—how it could be used technically, its subject matter, its interpretation, and its role in society.

A significant artistic development in the wake of Tlatelolco was the emergence in the 1970s of artists' collaboratives—a movement known as los Grupos (the Groups). Many practices of los Grupos—working together toward common goals, creating propagandistic art, using inexpensive, easily accessible materials, focusing on the urban populace, primarily the poor, and disseminating ideas to the masses—are derived from the legacy of the 1968 student movement.[18] While only one group formed that was devoted specifically to photography, the climate of freedom fostered by the movement as a whole influenced all facets of the visual arts, photography included. Moreover, many groups created works that utilized photography in new ways, a fact important to the development of experimental modes of photography in Mexico in the 1980s and '90s.

These groups formed in part because some young artists wanted to resist the growing commercialization of art. In the 1950s and '60s, several factors contributed to the rise of a viable art market in Mexico: the diminished popularity of social realism and, simultaneously, the emergence of new abstract styles and a greater preference for easel painting among artists; the establishment of new galleries; and the growth of an upper class that could support these spaces.[19] In sum, art was no longer as accessible or as relevant to a broad

ma artístico unificado con objetivos explícitos, el efecto de Tlatelolco fue más difuso. El muralismo era un arte oficialmente autorizado que recibió apoyo gubernamental hasta la década de los cincuenta; el arte de contenido social y político que se creó después de 1968 no entraban tan fácilmente ni en las exposiciones oficiales ni en las galerías comerciales. Tlatelolco tampoco inspiró un estilo unido, sino creó un clima para el cambio y estimuló gran interés entre los artistas en varias formas de experimentación. Más importante aún, después de Tlatelolco los artistas se sentían más libres que nunca para criticar al gobierno por el estado en que se encontraba el país. Para los fotógrafos, cuyo medio, según dijo una vez Tina Modotti, era para "registrar la vida en todos sus aspectos", las oportunidades eran enormes. El nuevo clima permitía replantear los viejos interrogantes sobre la fotografía—cómo se podía usar técnicamente, su tema, su interpretación, su papel social.

Un suceso artístico significativo en la secuela de Tlatelolco fue la apariencia en la década de 1970 de grupos colaborativos de artistas—un movimiento conocido como los Grupos. Muchas de sus prácticas, como la colaboración para objetivos comunes, la creación de arte de propaganda, el uso de materiales baratos y muy accesibles, el enfoque en la población urbana, especialmente los pobres, y la difusión de ideas a las masas, se derivaban del legado del movimiento estudiantil del 68.[18] Mientras se formó sólo un grupo dedicado específicamente a la fotografía, el clima de libertad que fomentaba el movimiento en su totalidad afectaba todas las facetas de las artes plásticas, incluyendo la fotografía. Por añadidura, varios de los grupos crearon obras que utilizaban la fotografía de nuevas maneras, que fue importante en el desarrollo de la fotografía experimental en México en las décadas de 1980 y 1990.

Estos grupos se formaron en parte por el deseo de algunos artistas jóvenes de resistir la creciente comercialización del arte. En los años de 1950 y 1960, surgió un mercado de arte viable en México, debido a factores, tales como: la merma de popularidad del realismo social y, simultáneamente, la apariencia de nuevos estilos abstractos y una preferencia para la pintura de atril entre los artistas; la fundación

spectrum of society as it had been in the era of social realism, the 1920s to the 1940s. The goal of the artists who participated in the various groups was to create art that furthered new social and political ideals, as well as modes of presentation suitable for reaching as large a segment of the population as possible. They pursued numerous new art forms, such as installations, performances, Super-8 filmmaking, and street exhibitions. They also revived art forms that had been important in Mexico in the 1920s and '30s, such as collaborative printmaking and mural painting. Also reflecting the influence of the politicized artists who emerged after the Mexican Revolution, they established in 1978 the Frente Mexicano de Grupos Trabajadores de la Cultura (Mexican Front of Workers' Groups for Culture), a union that promoted the artists' identification with workers and organized meetings, conferences, and exhibitions.

For photography, one direct outgrowth of the group phenomenon was the establishment of the Fotógrafos Independientes (Independent Photographers), who worked to promote photography as a form of social communication. Rather than creating collaborative works as did the other groups, their intent was to create the means for disseminating photography among the urban populace, since the subject matter of much of their work was the city itself. Between 1976 and 1980, they organized a series of *Expocisiones ambulantes: la fotografía en la calle* (*Itinerant Exhibitions: Photography in the Street*). These events were highly democratic because any photographer could contribute and because of the huge audiences they drew, which included anyone who might be walking by, rich or poor, educated or illiterate.

Some of the artists discussed here, including Lourdes Grobet, Adolfo Patiño, and Jesús Sanchez Uribe, participated either in the students' political protests or in the artistic activities of the groups. More fundamentally, the events of

de nuevas galerías; y el crecimiento de una clase alta que podía mantener estos locales.[19] En resumen, el arte ya no estaba ni tan accesible ni tan pertinente para un amplio estrato de la sociedad como en la era del realismo social, entre los años de 1920 y 1940. El objetivo de los artistas que participan en los diversos grupos era crear arte que avanzara los ideales sociales y políticos nuevos, además de los modos de presentación adecuados para alcanzar la mayor parte de la población posible. Trabajaban en diversas formas nuevas, como instalaciones, actuaciones en vivo, cine de Super-8, y muestras callejeras. También revivieron las formas artísticas que habían sido importantes en México en los años 20 y 30, tales como los grabados colaborativos y la pintura de murales. Reflejando también la influencia de los artistas politizados que emergieron después de la Revolución Mexicana, fundaron en 1978 el Frente Mexicano de Grupos Trabajadores de la Cultura, un gremio que promovía la identificación de los artistas con los trabajadores y que organizaba reuniones, juntas y exposiciones.

Para la fotografía, un producto inmediato del fenómeno de los Grupos fue la fundación de los fotógrafos Independientes, que trabajaron para promover la fotografía como forma de comunicación social. En lugar de crear obras colaborativas como hacían los otros grupos, pretendían crear los medios para difundir la fotografía entre la población urbana, ya que la materia de una gran parte de su trabajo era la ciudad misma. Entre 1976 y 1980, organizaron una serie de *Exposiciones ambulantes: la fotografía en la calle*. Estos eventos fueron altamente democráticos porque cualquier fotógrafo podía contribuir y porque arrastraban a un inmenso público, que incluía a cualquier peatón, rico o pobre, preparado o analfabeto.

Algunos de los artistas tratados aquí, incluyendo a Lourdes Grobet, Adolfo Patiño, y Jesús Sánchez Uribe, participaron o en las protestas políticas estudiantiles o en las actividades artísticas de los Grupos. Más fundamentalmente, los sucesos

□ 1968 provoked an overall reassessment of society and among artists provided a revitalized sense of social commitment. For those working with the groups, this typically involved producing collaborative projects that critiqued aspects of Mexican society. Although few groups were active by the 1980s, their legacy is evident in Mexican photography of the last decade. It is seen in the importance that photographers attach to examining their own culture and in the diversity of nontraditional techniques they have employed in doing so.

Among the techniques characterizing photography in Mexico in the 1980s and 1990s are the staging and photographing of tableaux or live models; the utilization of pinhole and other primitive cameras; the manipulation of negatives and darkroom techniques; the printing of unusually large images; the production of color prints with Canon Laser technology; and the combination of photography with other media (printmaking, collage, assemblage) and other artistic formats (video, performance, and installation). Unlike in the United States and Europe, where contemporary artists—photographers included—freely borrow from any and all media and where categories of artists have blurred, Mexican photographers, even experimental ones, consider themselves to be, first and foremost, photographers. However, through the employment of new techniques, they are also working in a manner akin to painters and other artists who can freely choose those aspects of the world and of their own imagination that they wish to represent. These artists also maintain links with Mexican photographers working with more traditional approaches and with other artists of their generation, because of the interests that they all share in examining such themes as cultural and individual identity, spirituality, history and its role in contemporary life, and the social issues that affect all Mexicans.

○ de 1968 provocaron una reevaluación general de la sociedad y, entre los artistas, un sentido renovado de compromiso social. Para los que trabajaban con los Grupos, esto significaba la producción de proyectos colaborativos que criticaban aspectos de la sociedad mexicana. Aunque pocos grupos seguían activos, su legado se nota en la fotografía de la década de los 1980. Se nota en la importancia que dan los fotógrafos al escrutinio de su propia cultura y también en la variedad de técnicas no tradicionales que han usado para hacerlo.

Entre las técnicas que caracterizan a la fotografía en de los años 1980 y 1990 en México son la escenificación y fotografía de cuadros vivos; el uso de cámaras primitivas como las de agujero minúsculo y sin lente; la manipulación de negativos y otras técnicas del cuarto oscuro; la impresión de imágenes de tamaños exageradamente grandes; la producción de copias a color con la tecnología Canon Laser; y la combinación de la fotografía con otros medios (grabados, collage, montaje) y otros formatos (video, actuación y instalaciones). A diferencia de los Estados Unidos y Europa, donde los artistas de hoy, inclusive los fotógrafos, se apropian libremente de técnicas de cualquier medio y donde las líneas entre categorías de artistas ya están borrosas, los fotógrafos mexicanos, aun los experimentales, se consideran en primer lugar fotógrafos. Sin embargo, con el uso de las nuevas técnicas, ellos también trabajan de una manera parecida a los pintores y otros artistas que puede elegir libremente los aspectos del mundo y de su propia imaginación que quieren representar. Estos artistas también mantienen vínculos con los fotógrafos mexicanos que trabajan con métodos más tradicionales y con otros artistas de su generación, por los intereses que todos comparten de escudriñar temas como la identidad cultural e individual, la espiritualidad, la historia y su papel en la vida contemporánea, y los temas sociales que afectan a todos los mexicanos.

The Contemporary Social Document

☐ Four contemporary artists who work with straight, nonmanipulated photography are Alicia Ahumada, Yolanda Andrade, Lourdes Grobet, and Eniac Martínez. Two artists whose work is closely based on reality but is at least partially staged are Rubén Ortiz and Carlos Somonte. These photographers span two generations, and their work constitutes no school, movement, or style. They have different working methods, record a range of subject matter, and possess disparate aesthetic points of view. However, they are linked by a commitment to interpreting the character of life in contemporary Mexico. These photographers are keenly aware of the enormous problems that Mexico currently faces—economically, politically, socially, and, as their work often reflects, spiritually as well.

El documento social contemporáneo

○ Cuatro artistas que trabajan con la fotografía no manipulada son Alicia Ahumada, Yolanda Andrade, Lourdes Grobet, y Eniac Martínez. Dos artistas que basan su obra fundamentalmente en la realidad pero no sin escenificarla en parte son Rubén Ortiz y Carlos Somonte. Estos fotógrafos abarcan dos generaciones, y su obra no constituye ni escuela, ni movimiento, ni estilo. Usan métodos distintos, registran materias diversas, y tienen puntos de vista estéticos diferentes. Sin embargo, los vincula un compromiso para interpretar el carácter de la vida en el México de hoy. Estos fotógrafos están muy conscientes de los problemas enormes que enfrenta México hoy día—económicos, políticos y sociales, y, como muchas veces muestra su obra, también espirituales.

Yolanda Andrade

1. Yolanda Andrade

Columbus Day, October 12 (*Día de la Raza, 12 de Octubre*), 1989. Gelatin silver print, 18 × 20 in.

Born in the state of Tabasco in Mexico, Yolanda Andrade studied photography in the United States. She photographs in Mexico City among people with whom she shares a great affinity: the poor and working classes, people struggling for basic rights, and those who exist on the margins of society. She often photographs people living in the extensive slums that ring Mexico City and in its historic center, especially in the Zócalo, the monumental plaza where public ceremonies and demonstrations are held.

In an age in which information and forms of persuasion are communicated visually, especially on television and in newspapers, Andrade sees the camera as a fitting tool to record how people empower themselves by creating, using, and manipulating visual symbols. Often, the symbols her subjects employ are drawn from Mexico's ancient or popular cultures. For example, in *Columbus Day, October 12* (cat. no. 1), Andrade depicts Columbus Day at the Zócalo: a musician wearing Aztec-style accoutrements and clutching a stringed instrument with an armadillo-shell body stands before a

Nacida en el Estado de Tabasco, Yolanda Andrade estudió fotografía en los Estados Unidos. Fotografía en la capital entre gente con quien comparte una gran afinidad: los pobres y los trabajadores, gente que lucha por sus derechos fundamentales, y los marginados. Suele fotografiar gente en las extensas colonias pobres que rodean a la capital y en su centro histórico, especialmente en el Zócalo, la plaza monumental donde se hacen ceremonias públicas y manifestaciones.

En una época donde la información y los medios de persuasión se comunican visualmente, especialmente en la televisión y los periódicos, Andrade ve la cámara como el instrumento apropiado para documentar cómo la gente toma el poder mediante la creación, el uso, y el manipuleo de los símbolos visuales. Muchas veces estos símbolos usados por la gente que fotografía se toman de las culturas mexicanas antiguas o populares. Por ejemplo, en el *Día de la Raza, 12 de octubre* (cat. no. 1), Andrade muestra el Día de la Raza en el Zócalo: un músico con indumentaria azteca toma un instrumento de cuerdas hecho de concha de armadillo y se para

2. Yolanda Andrade

City of Mexico (*Ciudad de México*), 1990. Gelatin silver print, 18 × 20 in.

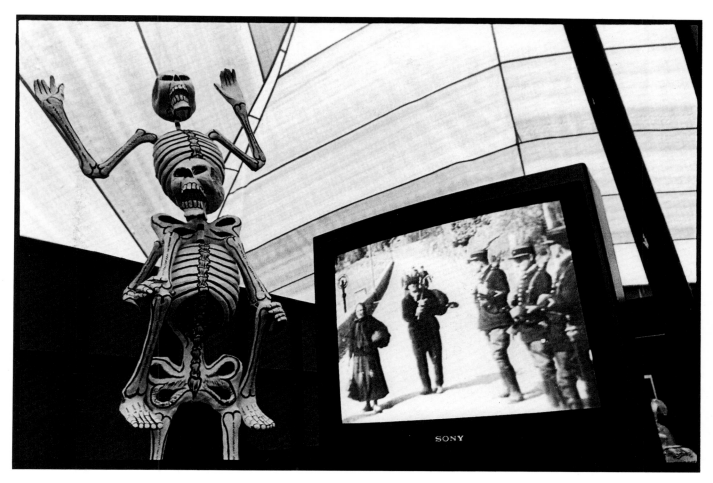

3. Yolanda Andrade
The Dead Laughing Loud (*Las muertes hilarantes*), 1990. Gelatin silver print, 18 × 20 in.

crowd of onlookers and the Mexican flag. The composition is somewhat ambiguous. Although the musician is in the center of the picture, his face is obscured by his arm; his guitar, in turn, obscures another musician. However, symbols, not narrative, convey Andrade's message. The event she photographed—Día de la Raza (the equivalent of Columbus Day in the United States)—represents for Mexico less the founding of the New World than the end of Aztec supremacy and the beginnings of colonialism and repression at this very site. By wearing Aztec dress, however, the performer symbolizes the fact that Mexicans have found ways to subvert European influences and uphold their identity, even in the face of Columbus Day "celebrations" and official institutions such as the federal government, symbolized by the National Palace, visible in the background. The Mexican flag, waving languidly above the crowd, has special eloquence in this image since it illustrates the dual sources of the Mexican nation: it is a modern country (independence was declared in 1810 and formally granted in 1821), but reveals its ancient foundations with the

frente a una muchedumbre y a la bandera mexicana. La composición es algo ambigua. Aunque el músico está al centro del cuadro, su cara está ocultada por el brazo; su guitarra, a su vez, oculta otro mensaje. El evento que retrató—el Día de la Raza (que es el Día de Colón en los Estados Unidos)—representa para México no tanto la fundación de un Nuevo Mundo como el fin de la supremacía azteca y los comienzos del colonialismo y represión en este mismo lugar. Al vestirse al estilo azteca, sin embargo, el músico simboliza el hecho de que los mexicanos han encontrado maneras de subvertir las influencias europeas y mantener su identidad, aun frente a las "fiestas" en honor a Colón y a las instituciones oficiales como el gobierno federal, representado por el Palacio Nacional, visible al fondo. La bandera mexicana, ondulada lánguidamente por encima de la muchedumbre, es especialmente elocuente en esta imagen ya que ilustra la doble fuente de la nación mexicana: es un país moderno (su independencia se declaró sólo en 1810 y se reconoció oficialmente en 1821), pero muestra sus fundamentos antiguos con el emblema del águila que devora a una serpi-

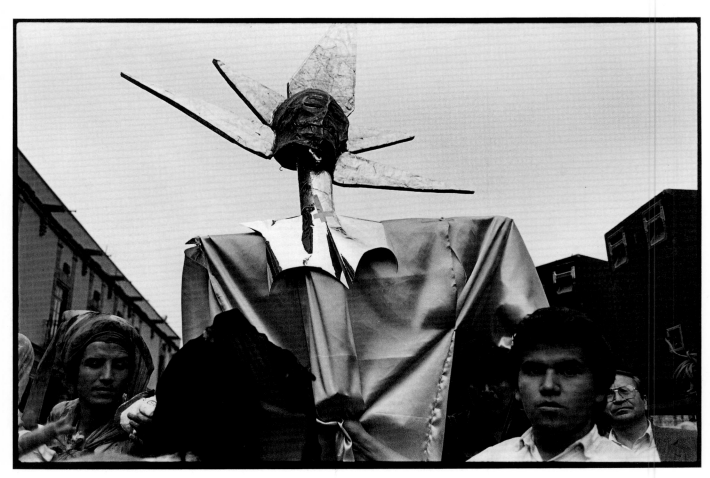

4. Yolanda Andrade

Apocalyptic Death (*La muerte apocolíptica*), 1989. Gelatin silver print, 18 × 20 in.

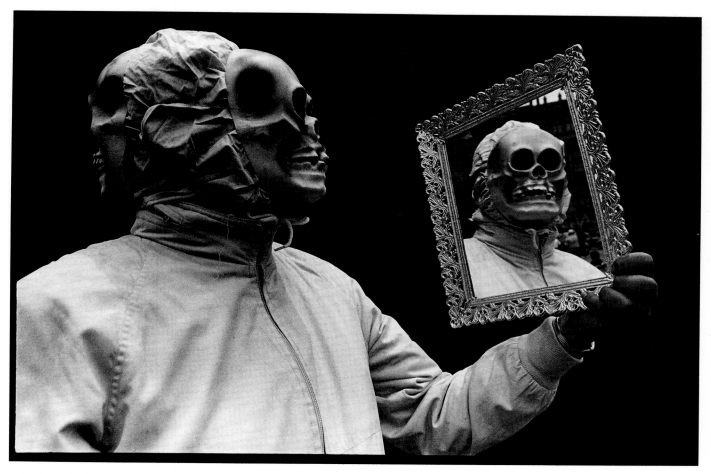

5. Yolanda Andrade

As You See Me You Will See Yourself (*Como me ves te verás*), 1990. Gelatin silver print, 18 × 20 in.

emblem of the eagle devouring a serpent on a cactus—the symbol of the ancient founding of Mexico.[20]

Even a cursory view of Andrade's work indicates a preoccupation with death—*la muerte*. Her interest is not in death itself but in the Mexican fascination with it and its significance as a cultural concept. Andrade's examination of the theme is usually conveyed through costumed or masked figures participating in processions or other religious rituals and in demonstrations. In these photographs, death takes on many guises: in *Apocalyptic Death* (cat. no. 4), the Christian notion of Armageddon takes on the sense of plausibility as protesters futilely march against the construction of a nuclear power plant in Mexico. In a demonstration for AIDS awareness, death becomes a looming power devastating a society where homosexuality and bisexuality are as common as in more sexually open countries but typically repressed. Finally, in *As You See Me You Will See Yourself* (cat. no. 5), masked figures and toy skeletons refer to a fundamentally Mexican attitude toward death—the sense that because it is inevitable,

ente en un cacto—el símbolo de la antigua fundación de México.[20]

Un solo vistazo a la obra de Andrade señala su preocupación con el tema de la muerte. Su interés no se concentra en la muerte misma sino en la fascinación de los mexicanos con ella y su significado como concepto cultural. La investigación del tema que hace Andrade generalmente se comunica a través de las figuras disfrazadas o enmascaradas que participan en las procesiones u otros rituales religiosos y en manifestaciones políticas. En estas fotografías, la muerte aparece en diversos aspectos: en *La muerte apocalíptica* (cat. no. 4), el concepto cristiano de Armagedón asume un aire de verosimilitud cuando los manifestantes inútilmente marchan en contra de la construcción de una planta nuclear en México. En una manifestación para concientizar sobre el SIDA, la muerte se asoma como un poder devastador en una sociedad donde la homosexualidad y la bisexualidad, aunque reprimidas, son tan comunes como en los países sexualmente más abiertos. Finalmente, en *Como me ves te verás* (cat. no. 5), las figuras enmascaradas y las calacas remiten a una postura fundamentalmente mexicana respecto a la muerte—la idea de que,

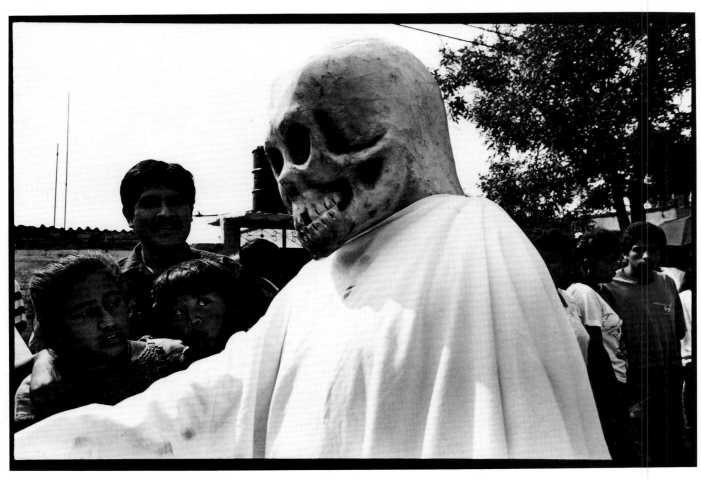

6. Yolanda Andrade

Carnavalesque Death (*La muerte carnavalesque*), 1991. Gelatin silver print, 18 × 20 in.

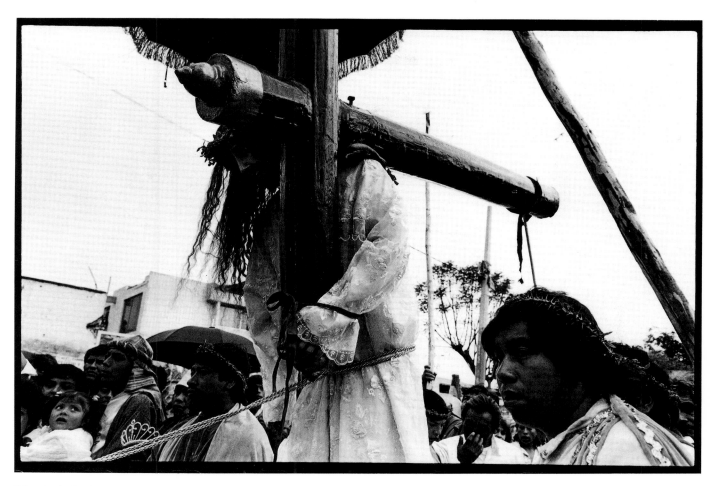

7. Yolanda Andrade

Holy Week in Milpa Alta (Semana Santa en Milpa Alta), 1991. Gelatin silver print, 18 × 20 in.

death is something to be satirized and even embraced, rather than shunned. In an essay about the character of the Mexican people, the poet and thinker Octavio Paz wrote,

Sugar-candy skulls, and tissue-paper skulls and skeletons strung with fireworks . . . our popular images always poke fun at life, affirming the nothingness and insignificance of human existence. We decorate our houses with death's heads, we eat bread in the shape of bones on the Day of the Dead, we love the songs and stories in which death laughs and cracks jokes, but all this boastful familiarity does not rid us of the question we all ask: What is death? We have not thought up a new answer. And each time we ask, we shrug our shoulders: Why should I care about death if I have never cared about life? [21]

Andrade's photographs of death capture this sensibility. Unlike in the United States, where, at least until the age of AIDS, death has been a subject to be avoided politely, in Mexico, death is a common presence, a mirror of life in a volatile world.

siendo inevitable, es para reírse de ella y abrazarla, no huirla. En un ensayo sobre el carácter del pueblo mexicano, el poeta y pensador Octavio Paz escribió,

Calaveras de azúcar o de papel de China, esqueletos coloridos de fuegos de artificio, nuestras representaciones populares son siempre burla de la vida, afirmación de la nadería e insignificancia de la humana existencia. Adornamos nuestras casas con cráneos, comemos el Día de los Difuntos panes que fingen huesos y nos divierten canciones y chascarrillos en los que ríe la muerte pelona, pero toda esa fanfarrona familiaridad no nos dispensa de la pregunta que todos nos hacemos: ¿qué es la muerte? No hemos inventado una nueva respuesta. Y cada vez que nos la preguntamos, nos encogemos de hombros: ¿qué me importa la muerte, si no me importa la vida? [21]

Las fotografías de Andrade de la muerte captan esta sensibilidad. A diferencia de los Estados Unidos, donde, por lo menos hasta la llegada del SIDA, la muerte a sido un tema para callar delicadamente, en México la muerte es una presencia familiar, un espejo de la vida en un mundo volátil.

Carlos Somonte

Like many of the artists who pursue nontraditional modes, Carlos Somonte originally worked in straight black-and-white photography. In 1986, he initiated the series that he continues to this day, *The Last Poets* (*Los últimos poetas*), portraits of the inhabitants of the vast central and northern deserts of Mexico—regions of nearly barren land, searing heat, fierce winds, and destitute people. Somonte calls these people "the last poets" because like poets, they have few means at hand to make a living but continually find ways to survive. They attempt to earn money by catching and selling to passersby on the highway rattlesnake skins or live animals such as owls and lizards. When he began working with these people, Somonte photographed them outdoors, in front of a studio backdrop that partially obscured the background. In doing so, he separated his subjects from their physical environment and stressed their individuality; yet, the meagerness that characterizes their lives remained all too apparent.

In 1990, Somonte radically changed his pictorial style when he began photographing his subjects with an inexpensive plastic camera. He is attracted to the flawed, slightly blurry, and unevenly lit pictures that result from using such a camera, in part because their appearance counters the purist tradition that has long distinguished Mexican photography. To manipulate his imagery further, he prints his black-and-white negatives on paper meant for color photographs. Because Somonte's subjects are nearly life-size (his prints are 44 × 43 in.), these photographs make an immediate, powerful impact. However, with their dark edges and overall lack of clarity, his subjects also appear to be ghostlike, as if they were

Como muchos de los artistas que trabajan de maneras no tradicionales, Carlos Somonte comenzó su trabajo con la fotografía tradicional en blanco y negro. En 1986, inició una serie que continúa hasta hoy, *Los últimos poetas*, retratos de los habitantes de los vastos desiertos centrales y septentrionales de México—regiones de tierra yerma, calor intenso, vientos feroces, y gente indigente. Somonte llama a esta gente "los últimos poetas" porque, como los poetas, tienen escasos recursos a la mano para ganarse la vida pero siempre encuentran la manera de sobrevivir. Tratan de ganar dinero cazando y vendiendo a los pasajeros de la carretera las pieles de víboras o animales vivos como buhos y lagartos. Cuando empezó a trabajar con esta gente, Somonte fotografiaba algunos al aire libre, delante de un telón de fondo que parcialmente ocultaba el contexto. De esta manera, separaba a sus sujetos del medio ambiente físico y destacaba su individualidad; sin embargo, la penuria que caracteriza sus vidas permanece en evidencia.

En 1990, Somonte cambió radicalmente su estilo pictórico cuando empezó a fotografiar a los sujetos con una cámara barata de plástico. Le atraen las imágenes imperfectas, algo borrosas e irregularmente iluminadas que saca de semejante cámara, en parte porque la apariencia de ellas se contrapone a la tradición purista que por mucho tiempo ha caracterizado la fotografía mexicana. Para manipular más las imágenes, imprime los negativos de blanco y negro en papel hecho para fotografías de color. Dado que las imágenes son casi todas de tamaño natural (los positivos miden 44 × 43 pulgadas), estas fotografías tienen un impacto inmediato y potente. Sin embargo, por sus bordes oscuros y su imprecisión, los sujetos son

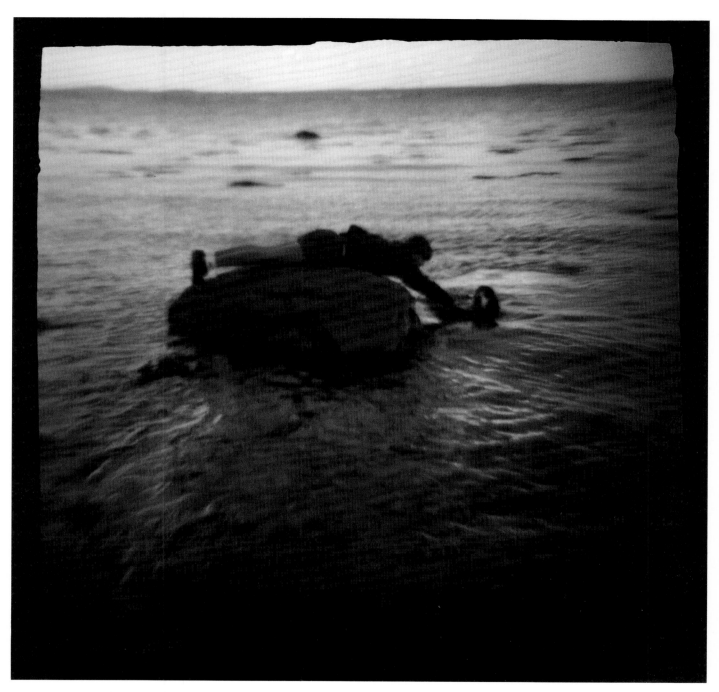

8. Carlos Somonte

Joyce's Son (*El hijo de Joyce*), 1989. Black-and-white photograph printed on color paper, 44 × 43 in.

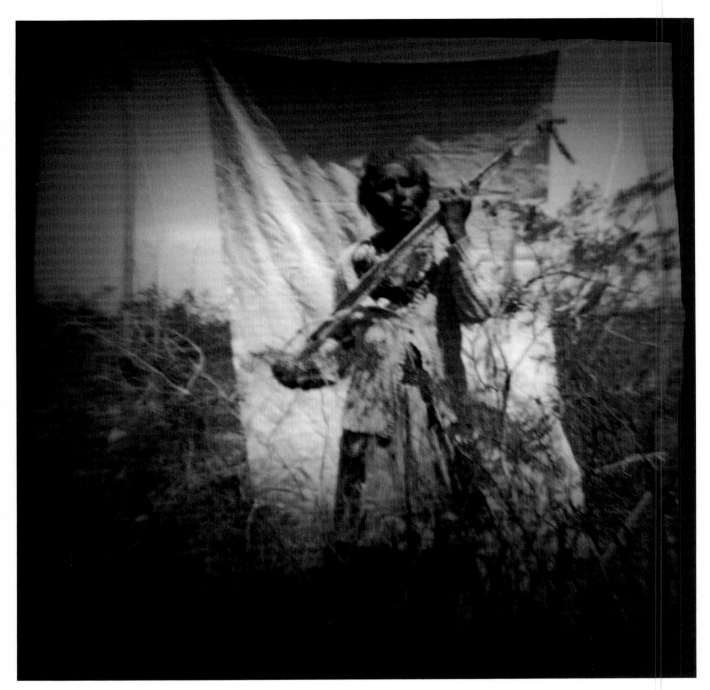

9. Carlos Somonte
Woman with Rattlesnake Skin, San Luis Potosi, Mexico (Señora con piel de serpiente, San Luis Potosí, México), 1990. From the series *The Last Poets* (*Los últimos poetas*). Black-and-white photograph printed on color paper, 44 × 43 in.

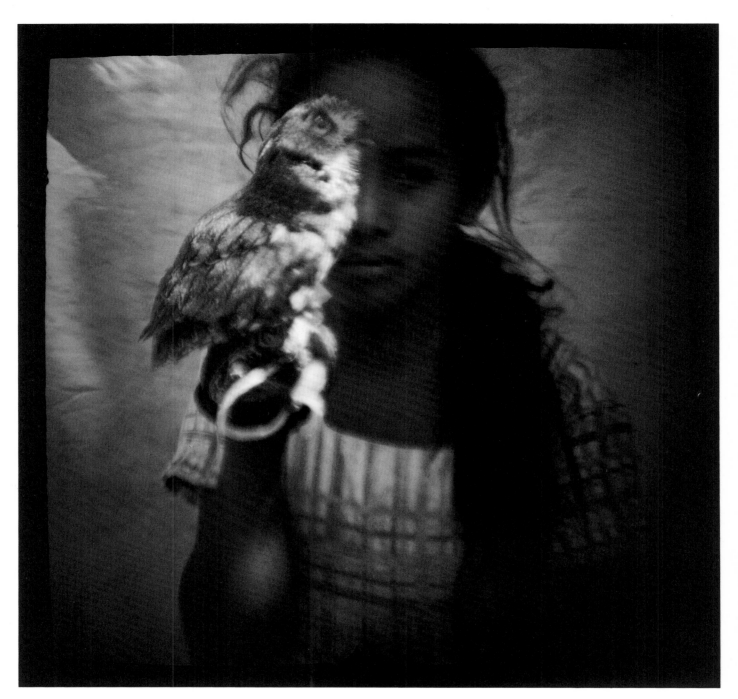

10. Carlos Somonte

Francisca with Owl (*Francisca con búho*), 1990. From the series *The Last Poets* (*Los últimos poetas*). Black-and-white photograph printed on color paper, 44 × 43 in.

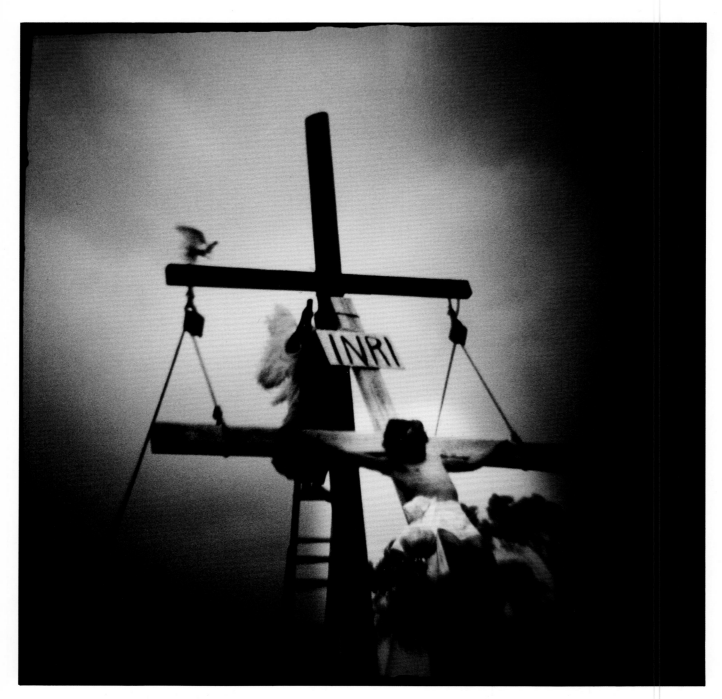

11. Carlos Somonte

Crucifixion in Ixtapalapa (*Crucifixión en Ixtapalapa*), 1990. Black-and-white photograph printed on color paper, 44 × 43 in.

anonymous, forgotten people, or even ones whom the rest of the world never knew existed. Especially when printed on sepia-toned paper, Somonte's photographs look aged and his subjects hardly appear part of our time.

Somonte also uses his rudimentary camera for other kinds of subject matter. Whether portraying acquaintances, disquieting urban scenes, or wistful views of parks and nature, his work has an immaterial and otherworldly quality. Somonte stresses, however, that these images are rooted in reality. Through the distinct visual qualities he generates by means of his working process, he endows his subjects with a haunting presence: like memories that linger insistently inside us, they function as the distillations of people and events that cannot be forgotten. In *Francisca with Owl* (cat. no. 10), a work that continues *The Last Poets* series, Somonte powerfully documents the grim existence of a young girl whose life would be otherwise all too anonymous. Even more lyrical scenes such as *Joyce's Son* (cat. no. 8) and *The Diver, Xochimilco, Mexico* (cat. no. 12) connote the anxiety of modern life. In the first work, a young boy lies on a rock completely surrounded by water; he stretches out his arm to grab a dog just out of reach. Although the scene might suggest happy memories (of youth, vacation, or having a pet), it is troubling because it is unclear whether or not the boy and animal are safe. In *The Diver, Xochimilco, Mexico*, another boy dives into the murky waters of Xochimilco, a popular park with floating gardens just south of Mexico City. Despite the scene's languid, nostalgic air, it is an apt symbol of Mexico's environmental crisis. Captured as if suspended in midair, the boy seems helpless to determine his fate, as he is about to plunge into the dangerous, polluted waters below.

fantasmales, como gente anónima y olvidada, o de quien el mundo nunca tuvo noticias. Máxime cuando se imprimen en papel de color sepia, las fotografías de Somonte lucen envejecidas y los sujetos parecen no pertenecer a nuestro tiempo.

Somonte usa su cámara rudimentaria también para otras materias. No importa si está retratando a conocidos, escenas urbanas inquietantes, o vistas melancólicas de parques y la naturaleza, su obra asume una cualidad incorpórea y de otro mundo. No obstante, Somonte insiste que estas imágenes se basan en la realidad. Mediante las cualidades visuales específicas que él genera por su manera de trabajar, dota sus temas de una presencia obsesionante: como memorias que permanecen dentro de nosotros, funcionan como destilaciones de gente y sucesos que no se dejan olvidar. En *Francisca con buho* (cat. no. 10), una obra que continúa la serie *Los últimos poetas*, Somonte documenta poderosamente la sombría existencia de una joven cuya vida de otra manera sería totalmente anónima. Aun las escenas más líricas, como *El hijo de Joyce* (cat. no. 8) y *El clavadista, Xochimilco, México* (cat. no. 12), connotan la ansiedad de la vida moderna. En la primera, un muchacho se recuesta en una roca completamente rodeada de agua; extiende el brazo para tomar a un perro que está fuera de su alcance. Aunque la escena podría recordar momentos felices (de la juventud, vacaciones, o el tener mascota), es inquietante porque no se sabe si el muchacho y el animal están a salvo. En *El clavadista, Xochimilco, México*, otro muchacho se lanza a las aguas turbias de Xochimilco, un parque popular con jardines flotantes justo al sur de la capital. A pesar del aire lánguido y nostálgico de la escena, es un símbolo apto de la crisis ambiental de México. Captado como si estuviera suspendido en el aire, el muchacho parece indefenso para determinar su suerte, ya que está a punto de clavarse en las aguas contaminadas y peligrosas que yacen abajo.

12. Carlos Somonte

The Diver, Xochimilco, Mexico (*El clavadista, Xochimilco, México*), n.d. Black-and-white photograph printed on color paper, 43 × 44 in.

Alicia Ahumada

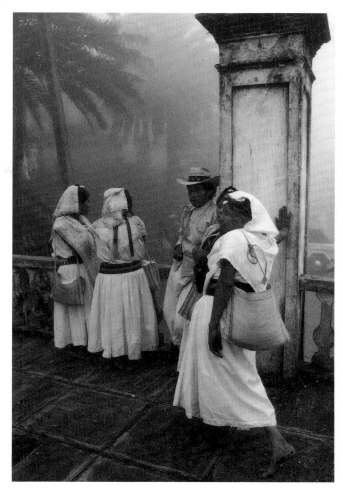

13. Alicia Ahumada
Sunday in Cuetzalan, Puebla (Domingueando en Cuetzalan, Puebla), 1976.
Gelatin silver print, 20 × 18 in.

☐ Born in the northern Mexican state of Chihuahua, Alicia Ahumada has worked extensively in her adopted state of Hidalgo, about one hour north of Mexico City. This is an agricultural region and an important mining center that has been exploited by the Spanish since shortly after the Conquest. While the mines have provided steady employment for generations of the male inhabitants of this region, the miners are poorly paid for dangerous, arduous work. Ahumada has not documented the work of the miners (in fact, this is the project of her spouse, the photographer David Mawaad), but, rather, the lives and struggles of the people, particularly the women, who live in Hidalgo or who migrate to the state capitol, Pachuca, because of lack of work in the countryside. The photographs of the Hidalgo series are powerful social documents because they testify to the remarkable resiliency of people living in a world that offers them few prospects for bettering their lives. Many of Ahumada's subjects are either

☐ Nacida en el estado norteño de Chihuahua, Alicia Ahumada ha trabajado extensamente en su estado adoptivo, Hidalgo, aproximadamente una hora de distancia al norte de la capital. Esta es una región agrícola y centro minero importante explotado por los españoles desde poco después de la Conquista. Aunque las minas han dado empleo estable a los hombres de la región por varias generaciones, están mal pagados por trabajo que es arduo y peligroso. Ahumada no ha documentado la labor de los mineros (éste, en efecto, es el proyecto de su esposo, el fotógrafo David Mawaad); en cambio, se enfoca en las vidas y luchas del pueblo, especialmente las mujeres, que viven en Hidalgo o migran a la capital del estado, Pachuca, por falta de trabajo en el campo. Las fotografías de la serie de Hidalgo son fuertes documentos sociales porque dan testimonio de la adaptabilidad de gente que vive en un mundo que le ofrece pocas oportunidades para mejorar sus vidas. Muchos de los sujetos de Ahumada

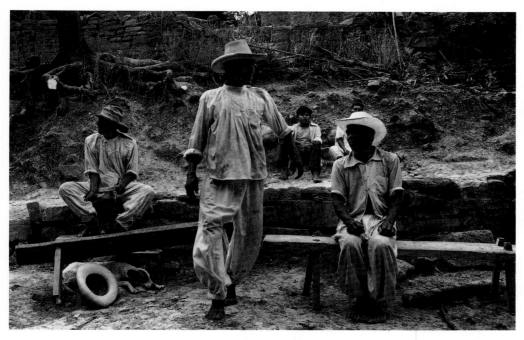

14. Alicia Ahumada

Wayfarers in the Occupied Land, Tetla, Hidalgo (*Caminantes de la tierra occupado, Tetla, Hidalgo*), 1983. Gelatin silver print, 16 × 20 in.

farmers or miners; most are also indigenous people. Their houses, diet, and farming practices follow traditions established centuries ago. Although this is an exceptionally rich farming region, the people who inhabit it generally cultivate and eat corn and beans, the two most common foodstuffs in the Mexican peasant diet. Whether farmers or miners, Ahumada's subjects live in unremitting poverty, in small shacks and with few possessions.

Many of Ahumada's images illustrate a reliance on the land that verges on the poetic and often appear as if they had been taken a century ago since they show little or no evidence of modern ways of life. *Wayfarers in the Occupied Land, Tetla, Hidalgo* (cat. no. 14) is more political: it symbolizes the struggle that the peasants in these regions have undergone in recent years to keep their farms out of the hands of corrupt local officials. The farmers of Tetla had once lost their property to local governments but then reappropriated it by beginning to work the lands again. Ahumada's photograph of five of these men portray poor laborers steadfast in their desire to claim what is rightfully theirs. The central walking figure seems firmly at one with the earth; nothing can separate him from the land that is his sole means of subsistence.

Although Ahumada's images provide intimate glimpses into peoples' private lives, they also broadly address the effects of historic events in Mexico. For example, her photographs of miners' families symbolize a major motivation

son agricultores o mineros. La mayoría son indígenas. Sus casas, dieta y prácticas agrícolas siguen tradiciones milenarias. Aunque la riqueza agrícola de la región es excepcional, sus habitantes suelen cultivar y comer solamente maíz y frijoles, los alimentos más comunes en la dieta del campesino mexicano. Sean agricultores o mineros, los sujetos de Ahumada viven en una pobreza crónica, en chozas pequeñas y con pocas pertenencias.

Muchas de las imágenes de Ahumada ilustran una confianza en la tierra que bordea en lo poético, luciendo como si se hubieran tomado hace un siglo, porque muestran poca o ninguna evidencia de costumbres modernas. *Caminantes de la tierra ocupada, Tetla, Hidalgo* (cat. no. 14) es un documento más político: simboliza la lucha que los campesinos de esta región han librado en los últimos años para que sus tierras no caigan en manos de funcionarios locales corruptos. Los agricultores de Tetla perdieron sus tierras a los gobiernos locales pero luego las retomaron y empezaron a trabajarlas nuevamente. La fotografía de Ahumada de cinco de estos hombres muestra a los peones firmes en el deseo de reclamar lo que les pertenece. El caminante central parece ser de una pieza con la tierra; nada lo puede separar de la tierra que es su único medio de subsistencia.

Aunque las imágenes de Ahumada proveen vistazos íntimos, también abocan los efectos de los acontecimientos históricos en México. Por ejemplo, sus fotografías de las familias de los mineros simbolizan una de las principales

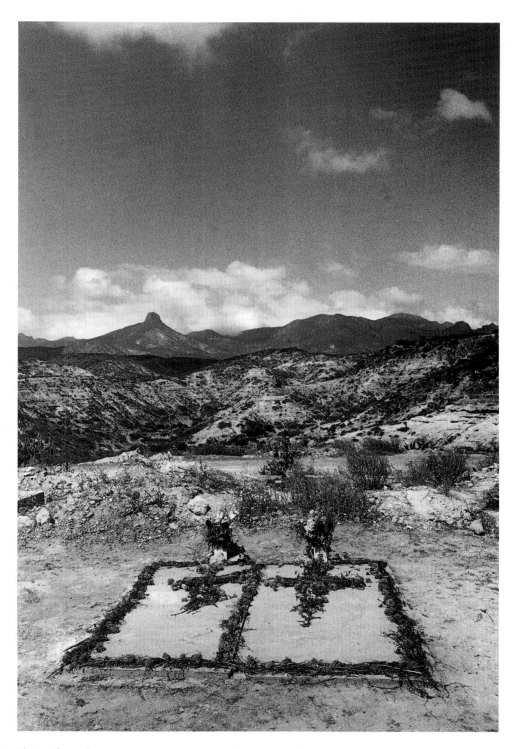

15. Alicia Ahumada
Double Tomb, Valle de Mezquital, Hidalgo (Tumba doble, Valle de Mezquital, Hidalgo), 1989. Gelatin silver print, 20 × 16 in.

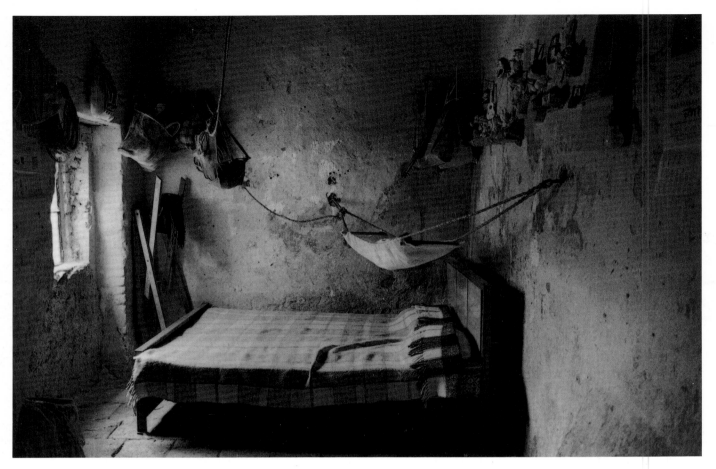

16. Alicia Ahumada

Place of Dreams, Pachuca, Hidalgo (*Lugar para los sueños, Pachuca, Hidalgo*), 1983. Gelatin silver print, 16 × 20 in.

☐ behind the conquest of the Americas: the quest for gold and control of valuable resources. The result of this quest in Mexico was the exploitation of Indians who were enslaved as miners beginning shortly after the Spanish domination of their country. Additionally, Ahumada's documentation of agrarian peasants forcefully asserts the importance of the land—economically, politically, and culturally—to the Mexican people. The Revolution, three-quarters of a century ago, was provoked by unjust land distribution policies, and Mexicans continue to hold the land in great esteem, even if it yields meager rewards. And while Ahumada's photographs are about struggle and sometimes defeat, a sense of cultural pride and resistance permeates this work. Although some aspects of these people's lives, such as the kinds of homes in which they live or their diet, are dictated by economic realities; others, such as language (a large majority of the farmers in Hidalgo speak Nahua, an Indian tongue), dress, and spiritual beliefs, are guided primarily by an obstinate will to affirm a valued cultural heritage.

○ causas de la conquista española: la búsqueda del oro y del control de otros recursos valiosos. El resultado de esta búsqueda en México fue la explotación de los indios, a los que se esclavizó como mineros poco después de la conquista. Adicionalmente, la documentación que hace Ahumada de los campesinos afirma la importancia de la tierra—económica, política y culturalmente—para el pueblo mexicano. La Revolución, hace tres cuartos de siglo, fue provocada por las políticas injustas de repartición de tierras, y los mexicanos siguen teniendo un profundo arraigo a la tierra, por más escasos que sean sus frutos. Y mientras las fotografías de Ahumada son sobre lucha y a veces derrota, se nota en ellas orgullo cultural y aguante. Las realidades económicas determinan algunos aspectos de las vidas de esta gente, como sus tipos de casas o sus dietas, pero otros, como el lenguaje (una gran mayoría de los campesinos en Hidalgo hablan Nahua, una lengua indígena), indumentaria, y creencias espirituales se deben principalmente a una cerrada voluntad de afirmar una herencia cultural que consideran valiosa.

For most of its history, United States citizens have viewed their border with Mexico as little more than the geographic demarcation between two countries; a no-man's land worthy of attention only because it was the entry site of illegal immigrants. In the last decade, as segments of the U.S. citizenry have become more vocal against the presence of immigrants in their country while the Hispanic presence throughout the United States intensifies, and as the population along the border itself continues to swell, greater numbers of people are coming to realize that the border is more than an imaginary line. It is an emotionally charged symbol of the long history of Mexican immigration to the United States and all its accompanying social problems, of the continual economic and political disparity between the two countries, and of the wide cultural and spiritual gulfs between them. The border is also a real place where the culture, ethnicities, languages, and values of the two countries collide and uncomfortably mix—a process increasingly occurring not just in Tijuana, Brownsville, Nogales, El Paso, and other border cities, but also, in large cities throughout the United States. With its cultural, social, and political connotations, many artists in the 1980s and 1990s have taken the border as both an artistic theme and social cause. It was the raison d'être of the Border Art Workshop/Taller de Arte Fronterizo, a group of politically active artists from the United States and Mexico in the 1980s that collaboratively organized performances, exhibitions, publications, and other projects to promote consciousness of a border culture and of issues confronting people living in border regions. In addition, the concept of the border remains central to the writings and performances of Guillermo Gómez-Peña, and also to the individual work and large-scale collaborative projects of the Texas and Mexico City-based artist Michael Tracy. The border is a recurring subject in the work of three photographers: Eniac Martínez, Rubén Ortiz, and Lourdes Grobet.

Los ciudadanos de los Estados Unidos han visto su frontera con México mayormente como un deslinde geográfico entre dos países, una tierra de nadie que merecía atención solamente por ser sitio de entrada de inmigrantes indocumentados. En la última década, en que algunos sectores de la ciudadanía estadounidense han manifestado su oposición a la inmigración, mientras aumenta la presencia hispana y la población fronteriza sigue creciendo, un mayor número de personas está tomando conciencia de que la frontera es algo más que una línea imaginaria. Es un símbolo emocional de la larga historia de la inmigración mexicana a los Estados Unidos y de todos los problemas sociales que la acompañan, y de la persistente desigualdad económica y política y los cismas culturales y espirituales entre los dos países. Además, es un sitio real donde las culturas, etnias, lenguas, y valores de los dos países chocan y se entremezclan incómodamente— algo que ocurre no solamente en Tijuana, Brownsville, Nogales, El Paso y otras ciudades fronterizas, sino además en grandes ciudades a través de los Estados Unidos. Con sus connotaciones culturales, sociales y políticas, muchos artistas de las décadas de los de 1980 y 1990 han tomado la frontera como tema artístico y como causa social. Era la razón de ser del Border Art Workshop/Taller de Arte Fronterizo, un grupo de artistas políticamente activos de los Estados Unidos y México que en los años de 1980 colaboraron para organizar actuaciones, muestras, publicaciones y otros proyectos para estimular la conciencia de una cultura fronteriza y de los problemas que enfrentaban los que vivían cerca de la frontera. Además, el concepto de la frontera sigue siendo central en los escritos y las actuaciones de Guillermo Gómez-Peña y también en las obras individuales y los grandes proyectos colaborativos del artista Michael Tracy, que vive en Texas y el Distrito Federal de México. La frontera es un tema que se repite en el trabajo de tres fotógrafos: Eniac Martínez, Rubén Ortiz, y Lourdes Grobet.

Eniac Martínez

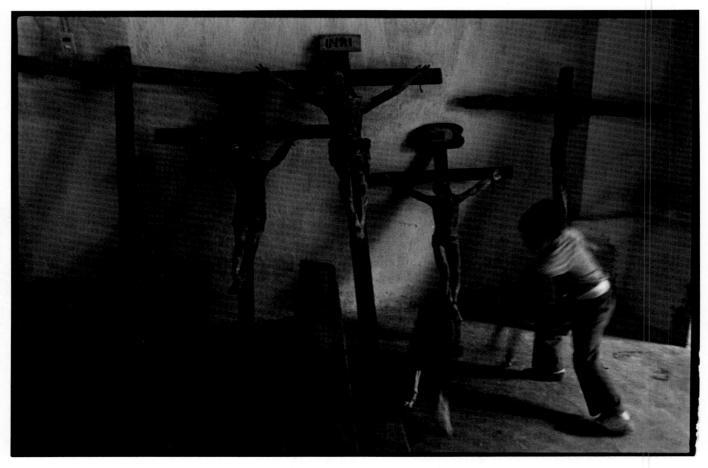

17. Eniac Martínez
Church, San Pedro Molinos, Oaxaca (Iglesia, San Pedro Molinos, Oaxaca), 1988. Gelatin silver print, 16 × 20 in.

☐ To document the migrations of the Mixtec people of the Mexican state of Oaxaca who seek work and new lives across the border between Mexico and the United States, Eniac Martínez has traveled extensively in both countries. He began his project in 1988 when the Instituto Nacional Indigenista (National Indigenous Institute) hired him to document the lives of Mixtec people. This led him to pursue his own work, which was less anthropologically oriented and would express in a more subjective manner the motivations, concerns, and problems of Mexican migrants.

Most of the people that Martínez photographs come to the United States, primarily to the farming region of central California's San Joaquin Valley, for only four to six months of the year. All come to make money; but, especially among the young, economic motivations are accompanied by a sense of adventure and by the goal of proving they can "make it" out-

○ Para documentar las migraciones de los mixtecas del Estado de Oaxaca, México, que buscan trabajo y nuevas vidas al otro lado de la frontera con los Estados Unidos, Eniac Martínez ha viajado extensamente en ambos países. Comenzó su proyecto en 1988 cuando el Instituto Nacional Indigenista lo contrató para documentar las vidas de los mixtecas. Esto lo llevó a emprender su propio trabajo que no se orientaba tanto por lo antropológico sino expresaba de una manera más subjetiva las motivaciones, preocupaciones y problemas de los migrantes mexicanos.

La mayoría de la gente que Martínez fotografía permanece en los Estados Unidos solamente de cuatro a seis meses al año, principalmente en la región agrícola del Valle del San Joaquín, en California central. Todos vienen para ganar dinero. Sin embargo, y especialmente entre los jóvenes, los motivos económicos vienen acompañados de un

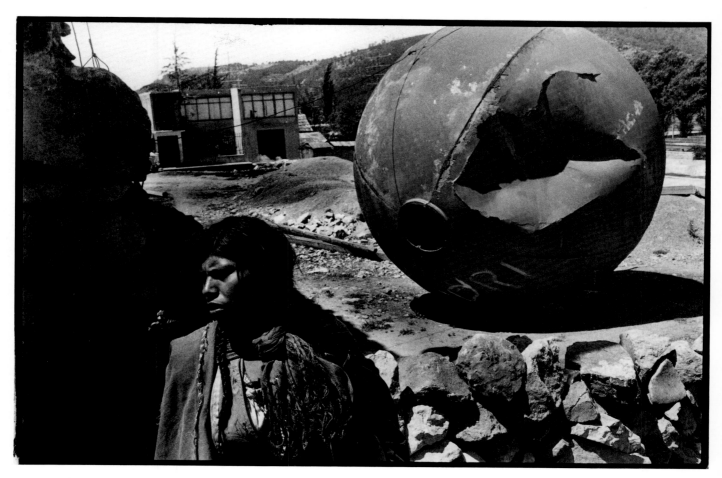

18. Eniac Martínez

Chalcatongo, Oaxaca, 1988. Gelatin silver print, 16 × 20 in.

□ side their provincial villages. This can be an enormous chal-
lenge for people who are usually poorly educated, unfamiliar
with English (some do not even know Spanish well, but
rather, speak one of the twenty or so dialects of the indige-
nous Mixteco language), and are bound to encounter preju-
dice in the United States (even from some Chicanos and more
established Mexican immigrants in their new communities
who frequently ridicule their language, dress, and lack of
sophistication). Additionally, they must find ways to maintain
their beliefs and value systems in a culture that is inhospitable
to unusual traditions, especially those imported from afar.
This fact is symbolized in Martínez's *Herbal Medicine, Tlaxialo,
Oaxaca* (cat. no. 19), a display of herbs, vegetables, and objects
that illustrates an approach to health and spirituality that con-
trasts markedly with that of mainstream United States, as well
as with that of the urban populace of Mexico itself.

○ sentido de aventura y el deseo de mostrar que pueden triun-
far fuera de sus pueblos provincianos. Esto puede ser un
desafío enorme para gente que suele tener poca preparación,
que no sabe inglés (muchos ni siquiera saben español bien,
sino hablan uno de los veinte o más dialectos del lenguaje
mixteca), y que indefectiblemente enfrentarán prejuicios en
los Estados Unidos—hasta de algunos chicanos, que muchas
veces ridiculizan el lenguaje, atuendo, y poca sofisticación de
los recién llegados. Por añadidura, tienen que encontrar las
manera de mantener sus creencias y valores en una cultura
que no recibe con beneplácito tradiciones desconocidas,
especialmente las que vienen del extranjero. Este hecho lo
simboliza *Hierbas medicinales, Tlaxialo, Oaxaca* (cat. no. 19) de
Martínez, un conjunto de hierbas, vegetales y objetos que
ilustra un concepto de salud y espiritualidad de marcado con-
traste con el de la mayoría en los Estados Unidos, y también

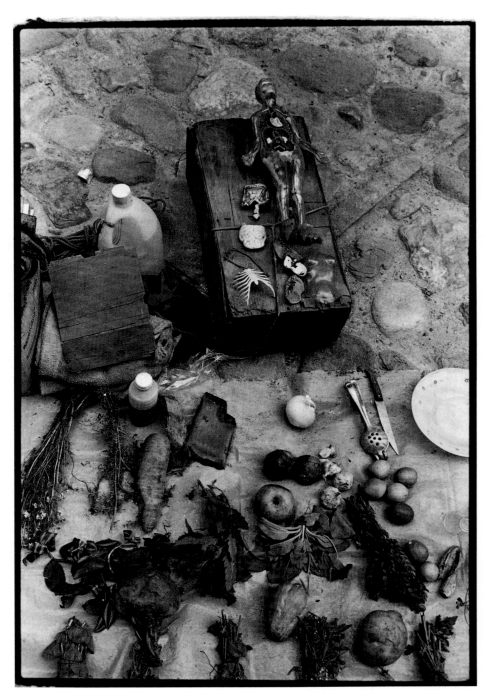

19. Eniac Martínez

Herbal Medicine, Tlaxialo, Oaxaca (Hierbas medicinales, Tlaxialo, Oaxaca), 1988. Gelatin silver print, 20 × 16 in.

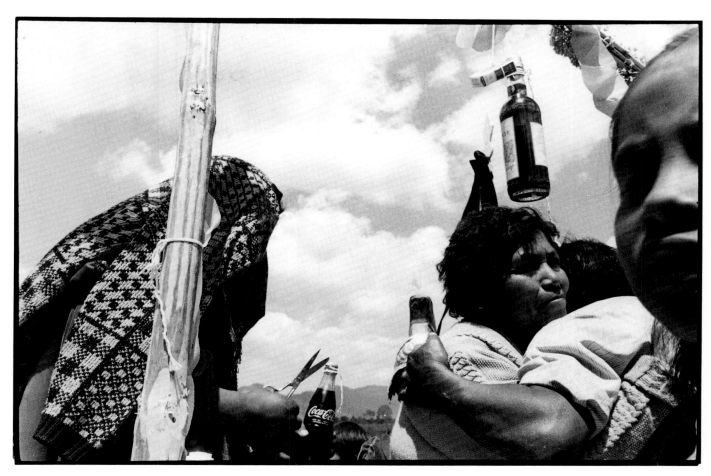

20. Eniac Martínez

Holy Week in Chalcatongo (*Semana Santa en Chalcatongo*), 1989. Gelatin silver print, 16 × 20 in.

☐ Just as the Mixtec people carry their traditions with them to the United States, when they return to their families in Mexico, they bring new material goods, habits, and ideas that slowly but inevitably change their once tradition-bound communities. This process of transformation is especially evident in Martínez's *Mixtec Halloween* (cat. no. 23), an eerie nighttime portrait of a Mixtec family living in a trailer in the farming town of Gilroy, California. Taking the guise of a witch, the daughter partakes in the American Halloween custom of dressing in costume. In doing so, she negates the Mexican tradition of the Day of the Dead (celebrated annually on November 2), which is vital throughout the country and especially strong in Oaxaca, but typically forgotten when Mexicans immigrate north. Similarly, in *Holy Week in Chalcatongo* (cat. no. 20), Mixtec women prepare spiritual offerings, not only of a local brand of liquor, but also of Coca-Cola. Ultimately, the cultural assimilation that these people experience is low and very selective. As Martínez stated, "If they come to the United States and live on a ranch, they live in a hole in the

○ con el de la población urbana del mismo México.

De las misma manera que los mixtecas llevan sus tradiciones consigo cuando migran a los Estados Unidos, cuando vuelven a sus familias en México traen nuevos bienes materiales, hábitos, e ideas que paulatinamente van cambiando las comunidades otrora atadas por sus tradiciones. Este proceso de transformación se ve con especial claridad en *Halloween mixteco* (cat. no. 23), un retrato nocturno espectral de una familia mixteca que vive en una casa-remolque en el pueblo de granjeros de Gilroy, California. Disfrazada de bruja, la hija toma parte de la costumbre norteamericana de Halloween. Al hacerlo, rechaza la tradición mexicana del Día de los Muertos (celebrado el 2 de noviembre), que es vital en todo el país y especialmente importante en Oaxaca, pero que los mexicanos suelen olvidar al migrar al norte. De igual manera, en *Semana Santa en Chalcatongo* (cat. no. 20), las mujeres mixtecas preparan ofrendas espirituales, no solamente de una marca local de aguardiente, sino también de Coca-Cola. Al final, la asimilación cultural experimentada por esta gente es

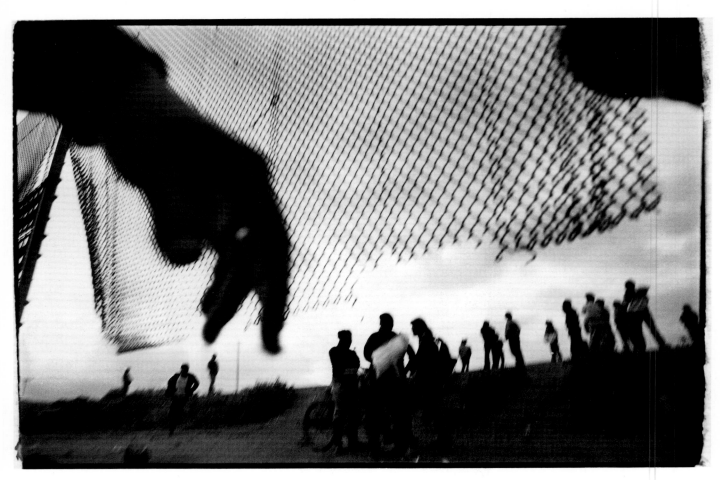

21. Eniac Martínez
The Border (*El bordo*), 1991. Gelatin silver print, 16 × 20 in.

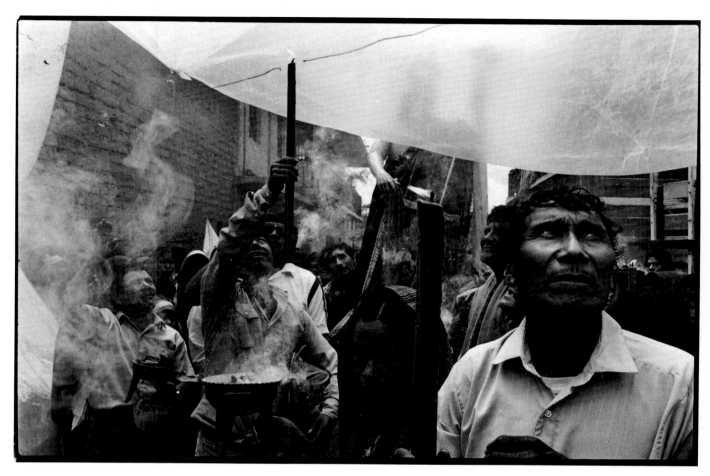

22. Eniac Martínez

Feast Day of St. John, San Juan Mixtepec, Oaxaca (Día del San Juan, San Juan Mixtepec, Oaxaca), 1988. Gelatin silver print, 16 × 20 in.

□ ground. If they live in the city, it is in the worst neighborhoods. So how can they assimilate?"[22]

Martínez has spent much time at border crossing sites to document activities there—of the police, of the Mixtecs and other immigrants who cross the border on foot, and of the protesters from the United States who come to demonstrate against the influx of illegal immigrants. He is highly critical of the United States government's policy toward immigration because it is treated as a "tribal game" that, he declares, could be completely stopped if authorities so desired. An aspect of that game is illustrated in *The Border* (cat. no. 21), depicting the groups of young men who wait each night for the skies to darken in hopes of successfully crossing to the other side. With such images, Martínez constructs a psychological and highly subjective picture of people in restless movement—in Oaxaca, at the border, and in United States—who appear to find solace nowhere.

○ mínima y bastante selectiva. Como dijo Martínez, "Si vienen a los Estados Unidos y viven en un rancho, pueden vivir en un hueco en la tierra. Si viven en la ciudad, será en los peores barrios. Entonces, ¿cómo pueden asimilarse?"[22]

Martínez ha pasado mucho tiempo en los cruces de la frontera para documentar lo que pasa ahí, entre la policía, los mixtecas y otros inmigrantes que cruzan a pie, y los estadounidenses que vienen para protestar la llegada de inmigrantes indocumentados. Critica duramente la política del gobierno de los Estados Unidos respecto a la inmigración porque se la trata como un "juego tribal" que, según él, podría parar completamente si las autoridades así lo desearan. *El bordo* (cat. no. 21) ilustra un aspecto del juego, al mostrar grupos de hombres jóvenes que esperan todas las noches el anochecer para tratar de cruzar al otro lado. Con imágenes como éstas, Martínez construye un cuadro psicológico y muy subjetivo de gente en movimiento desasosegado—en Oaxaca, en la frontera, y en los Estados Unidos—que parecen no encontrar consuelo en ninguna parte.

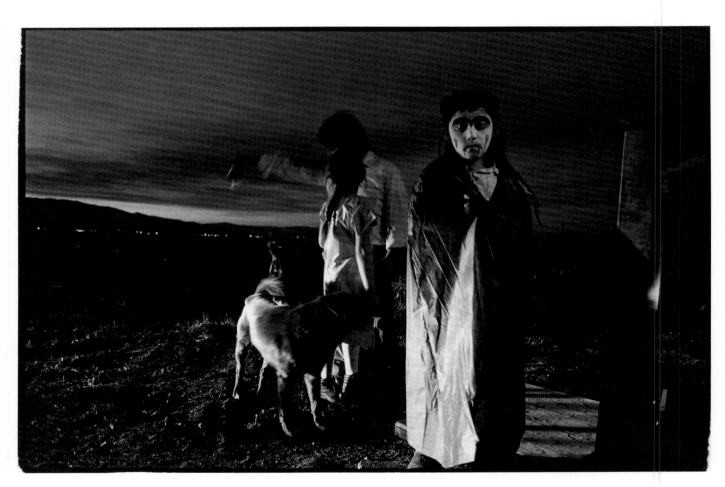

23. Eniac Martínez

Mixtec Halloween (*Halloween mixteco*), Gilroy, California, 1989. Gelatin silver print, 16 × 20 in.

Rubén Ortiz

Besides working as a photographer, Rubén Ortiz is a video artist, a critic, and a painter who was among the innovators in the mid-1980s of a Mexican form of postmodernism. His series of photographs *How to Read Macho Mouse*—titled in homage to Ariel Dorfman's seminal work *How to Read Donald Duck*—was prompted by his long-standing interest in popular culture, heightened during his residency in Los Angeles. Ortiz notes that in his travels in southern California, the border town of Tijuana, and his permanent home in Mexico City, he is witnessing the emergence of a hybrid Mexican American popular culture that incorporates aspects of the media culture of the United States and the popular culture, both traditional and contemporary, of Mexico.

The pervasive presence in Mexico of the mass media and its popular culture has been among the most significant influences on art of the last decade in that country. While the influence of television and consumerism is widely apparent in contemporary American art, its impact on Mexican art, as on Mexican society as a whole, is different. Mexicans have nearly as easy access to the popular culture of the United States—its television shows, rock music, movies, name-brand fashions, and ephemeral popular phenomena—as to their own. Therefore, Mexicans can experience a diverse range of cultural influences: their own traditional and modern culture (which coexist, often in odd juxtaposition), United States exports, and hybrid creations, representing transformed or reinterpreted aspects of the contemporary culture of both countries. Furthermore, the theme of consumerism as depicted by contemporary Mexican artists carries a different meaning than that of their counterparts elsewhere. Because of Mexico's poverty in comparison to the First World nations that control and disseminate commodity culture, the depiction of symbols of affluence by artists like Ortiz is tinged with a cruel irony.

Ortiz has recently photographed scenes that demonstrate the incursion of the popular culture of the United States into Mexico. Although the objects he portrays—string puppets,

Además de fotógrafo, Rubén Ortiz es artista de video, crítico y pintor. A mediados de los años 1980 fue uno de los pintores que crearon una forma mexicana del posmodernismo. Su serie de fotografías, *Cómo leer a Macho Mouse*—así titulada en homenaje al influyente libro de Ariel Dorfman, *Cómo leer al Pato Donald*—se debe a su marcado interés en la cultura popular, que agudizó su reciente residencia en Los Angeles. Ortiz nota que en sus viajes por el sur de California, el pueblo fronterizo de Tijuana, y su casa permanente en el Distrito Federal, está presenciando el nacimiento de una cultura mexicoamericana híbrida, que incorpora aspectos de la cultura de los medios de comunicación de los Estados Unidos y la cultura popular, tanto tradicional como contemporánea, de México.

La presencia constante en México de los medios de comunicación y la cultura popular ha sido una de las influencias más significativas en el arte de la última década en ese país. Mientras la influencia de la televisión y del culto al consumo es obvia en el arte norteamericano contemporáneo, su impacto en el arte mexicano y en la sociedad mexicana en conjunto es diferente. Los mexicanos tienen casi tanto acceso a la cultura popular de los Estados Unidos—los programas de la televisión, música de rock, cine, modas de marcas conocidas—como a la suya propia. Por lo tanto, los mexicanos pueden experimentar una gran variedad de influencias culturales: su propia cultura tradicional y la moderna (que coexisten, muchas veces en yuxtaposiciones curiosas), las exportaciones de los Estados Unidos, y las creaciones híbridas, que representan aspectos transformados o reinterpretados de la cultura contemporánea de ambos países. Además, el tema del culto al consumo visto por artistas mexicanos contemporáneos lleva un significado diferente al de sus contrapartes en otros lugares. La pobreza de México en comparación con las economías de los países del Primer Mundo que controlan y difunden la cultura de la mercancía hace que los símbolos de opulencia que usan artistas como Ortiz están matizados de cruel ironía.

Ortiz fotografió recientemente algunas escenas que dan fe

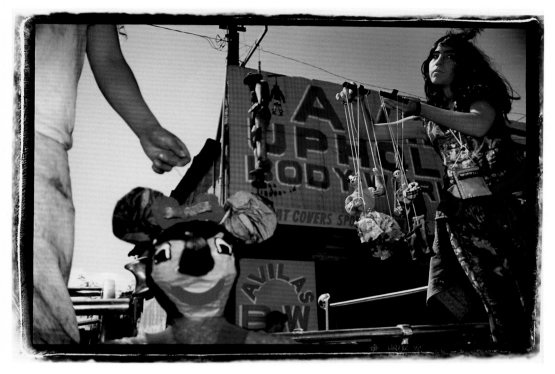

24. Rubén Ortiz

Puppets, Tijuana, B.C. (*Titeres, Tijuana, B.C.*), 1991. Color Coupler print on Super Glossy Fuji paper, 20 × 24 in. Courtesy Jan Kesner Gallery, Los Angeles

25. Rubén Ortiz

The Legend of the Volcanoes (*La leyenda de las volcanes*), 1991. Color Coupler print on Super Glossy Fuji paper, 20 × 24 in. Courtesy Jan Kesner Gallery, Los Angeles

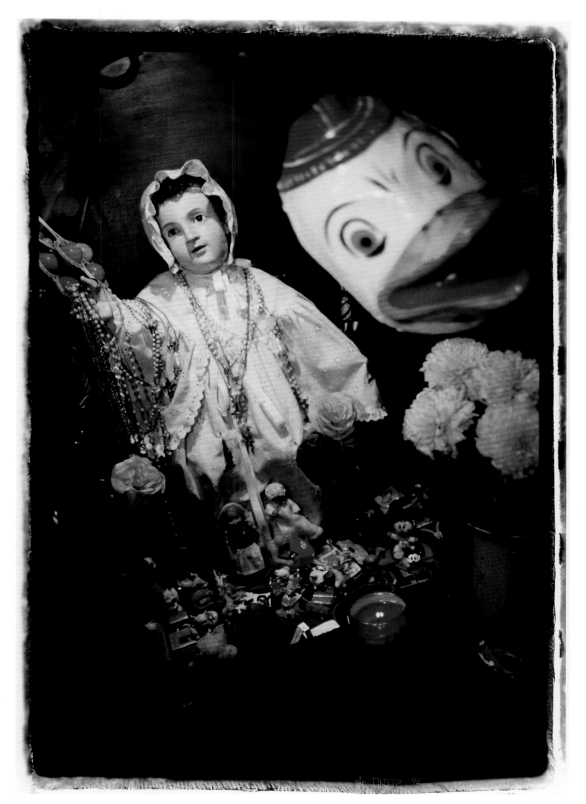

26. Rubén Ortiz

The Infant Jesus (*Santa Niño*), 1991. Color Coupler print on Super Glossy Fuji paper, 20 × 24 in. Courtesy Jan Kesner Gallery, Los Angeles

piñatas, and ceramic statues—are staple souvenirs of Mexican border towns, they take on new meaning, as quirky Mexican American hybrids. A puppet, for example, might be recognized as a Disney character, but its body is clumsily attired in a polyester leisure suit. In another photograph, the popular animated television character Bart Simpson wears a large sombrero, transforming him into an exemplar of Mexican high kitsch. Ortiz's photographs of this and similar scenes are not merely anecdotal documents of the insipid products that every tourist finds for sale at the border. Rather, they are indicative of more serious cultural changes occurring within both countries. For Ortiz, a border culture is not limited by geography; it is any location affected by constant influxes of people and different ways of living and thinking. Seen in this way, cities well north of the border, like New York, and well south, especially the capital city of Mexico, bear the characteristics of border zones. He observes that the objects he documents are indices of the collapse of traditions, national distinctions, and hierarchies: the most iconic cultural forms can be transformed by commercial interests of foreign cultures. Even a "sacred" symbol can be undermined, when, for example, Mickey Mouse (unlicensed Disney products proliferate in the marketplace throughout Mexico) is refashioned as a border souvenir. In such cases, national distinctions eventually blur as American icons are appropriated by Mexican artisans and, concomitantly, as Mexican icons are realized in an American context. Ultimately, Ortiz perceives a diminished significance of divisions between high and low culture in the context of the border as issues of originality, authorship, and artistic quality become

de la intrusión de la cultura popular estadounidense en México. Aunque los objetos que retrata, como títeres de cuerdas, piñatas y estatuillas de cerámica, son prendas de recuerdo comunes en los pueblos mexicanos fronterizos, asumen nuevos significados como híbridos mexicoamericanos peculiares. Un títere, por ejemplo, puede tener los rasgos familiares de un personaje de Disney, pero está burdamente ataviado de un traje de poliéster deportivo. En otra fotografía, el personaje televisivo popular Bart Simpson aparece con un amplio sombrero mexicano, que lo transforma en supremo ejemplar del kitsch mexicano. Las fotografías de Ortiz de ésta y otras escenas parecidas no son meros documentos anecdóticos de la mercancía insulsa que encuentra todo turista en la frontera, sino indican cambios culturales más profundos en ambos lados de la frontera. Para Ortiz, una cultura fronteriza no es cuestión solamente de la geografía; se encuentra en cualquier lugar donde haya intercambios constantes entre gente de costumbres y maneras de pensar diferentes. Vistas sí, las ciudades bien al norte de la frontera, como Nueva York, y bien al sur, especialmente la capital de México, llevan rasgos de las zonas de la frontera. Él observa que los objetos que documenta son índices del desmoronamiento de las tradiciones, distinciones nacionales, y jerarquías: las formas culturales más icónicas pueden transformarse por los intereses comerciales de las culturas extranjeras. Esto le puede suceder hasta a un símbolo "sagrado", cuando por ejemplo Mickey Mouse (personajes de Disney sin licencia están por doquier en los mercados de todo México) se convierte en un recuerdo fronterizo. En tales casos, las distinciones nacionales se ponen borrosas cuando los artesanos se apropian de los iconos

secondary to the commercial interests of communities outside the economic mainstream.

Ortiz examines the continuing metamorphosis of cultural traditions in *Black Beauty from Compton* (cat. no. 29), depicting a young African American man amid a group of teenage girls proudly displaying his "low-rider" car. Low-riders are large American-made cars whose bodies have been set low to the ground and which are customized with hydraulic lifts, inordinately small steering wheels, and flashy exterior paint jobs. They are a highly visible characteristic of the street culture of young Chicano males in East Los Angeles, the largest Mexican American community in the United States. By documenting the existence of the low-rider phenomena in the African American community, Ortiz obliquely traces cultural shifts and movements to the point of near absurdity, where they seemingly have no connection to their point of origin. In this work and occasionally in others, such as in *Don't Do It* (cat. no. 28), Ortiz stages aspects of the photographs or arranges his models' poses. In doing so, he does not aim to diminish the quality of reality that is fundamental to his work. This kind of manipulation is meant to heighten the already surreal quality of things Ortiz commonly sees as he negotiates in realms constantly undergoing social and cultural ruptures.

norteamericanos y, a su vez, los iconos mexicanos se reformulan en un contexto norteamericano. Al final, Ortiz percibe que las divisiones entre cultura alta y baja son menos importantes en el contexto fronterizo, a medida que la originalidad, la autoría y la calidad artística s subordinan a los intereses mercantiles de las comunidades que se hallan fuera del comercio de las grandes empresas.

Ortiz examina la metamorfosis reiterativa de las tradiciones culturales en *Belleza negra de Compton* (cat. no. 29), donde se ve a un joven africanoamericano entre un grupo de muchachas adolescentes, orgullosamente exhibiendo su coche "low-rider". Los coches low-rider son automóviles de fabricación norteamericana cuyas carrozas han sido rebajadas y que están especialmente acondicionados con elevadores hidráulicos (para levantar la carroza a su nivel normal), volantes pequeñitos, y decorados exteriores estrafalarios. Son un rasgo muy visible de la cultura callejera de los chicanos jóvenes del este de Los Angeles, la comunidad mexicoamericana más grande en los Estados Unidos. Al documentar la existencia del fenómeno del low-rider en la comunidad negra, Ortiz soslayadamente traza como cambian las culturas hasta llegar casi a lo absurdo, donde parecen perder todo contacto con su punto de origen. En esta obra y en algunas otras, como *No lo hagas* (cat. no. 28), Ortiz escenifica algunos aspectos de las fotografías o dispone la pose de sus modelos. Al hacerlo, no le quita a su obra ni calidad ni realidad, cosas fundamentales para él. Este tipo de manipulación pretende agudizar la cualidad ya surreal de las cosas que Ortiz normalmente observa en los lugares que experimentan repetidas rupturas sociales y culturales.

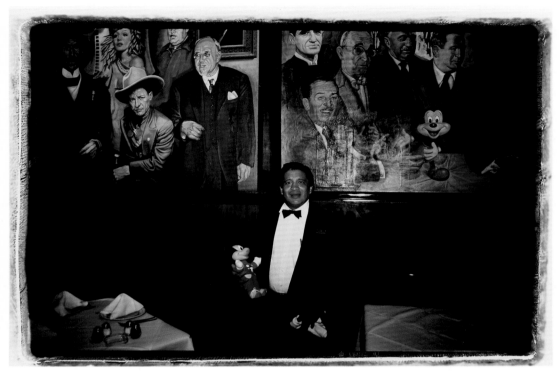

27. Rubén Ortiz

Art and Its Double: Free Trade (*Patria o muerte venderemos*), 1991. Color Coupler print on Super Glossy Fuji paper, 20 × 24 in. Courtesy Jan Kesner Gallery, Los Angeles

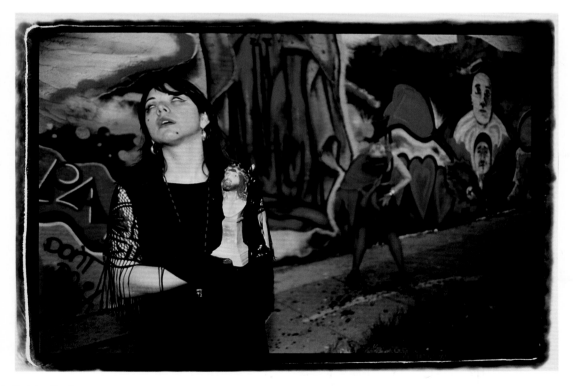

28. Rubén Ortiz

Don't Do It (*No lo hagas*), 1991. Color Coupler print on Super Glossy Fuji paper, 20 × 24 in. Courtesy Jan Kesner Gallery, Los Angeles

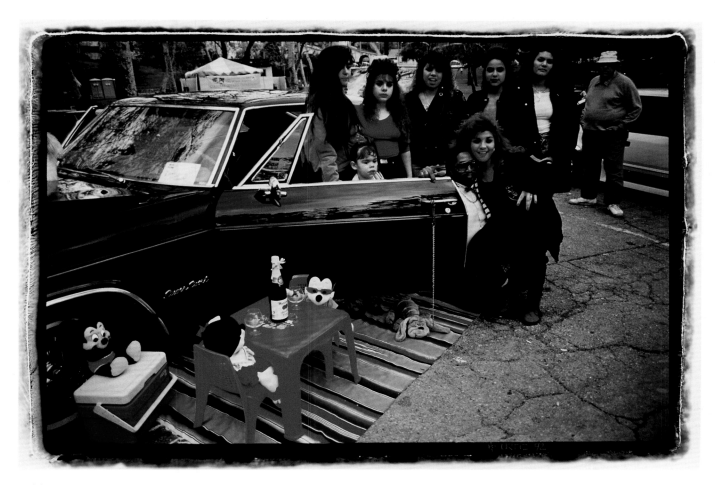

29. Rubén Ortiz

Black Beauty from Compton (Belleza negra de Compton), 1992. Color Coupler print on Super Glossy Fuji paper, 20 × 24 in. Courtesy Jan Kesner Gallery, Los Angeles

Lourdes Grobet

☐ Lourdes Grobet studied fine arts in Mexico and Great Britain. Although she is principally known as a photographer, she is also a multimedia artist who works with video, theater, and performance. The events of 1968 and the activities of los Grupos in the 1970s were influential in forming Grobet's artistic philosophy. In the early 1970s, she became associated with the Grupo Nuevisión (New Vision Group) and with Proceso Pentágono (Pentagon Process), the latter a still-extant group founded in 1973 with which she continues to maintain an alliance. Proceso Pentágono's original purpose was to work against bourgeois values and individualism; today as then, their artistic production involves social and cultural issues of concern to contemporary Mexicans. Among their recent projects was the design of La Grieta (The Crack), a never-built monument (literally, a crack in the ground) to have been created on the site of the Tlatelolco massacre; a public "action" held in 1990 at the Zócalo to encourage people to air their opinions about the Persian Gulf War; and a silent gathering held in 1991, also held at the Zócalo, to commemorate the fall of Tenochtitlán (the Aztec name for what is now Mexico City) to the Spaniards in 1521.

The significance to Grobet of collective art-making, with its tradition in Mexico of focusing on social concerns, is

○ Lourdes Grobet estudió bellas artes en México y Gran Bretaña. Aunque se conoce principalmente como fotógrafa, también es artista en multimedios que trabaja con video, teatro, y actuaciones. Los sucesos de 1968 y las actividades de los Grupos de los años 1970 la llevaron a la formación de su filosofía artística. A principios de los años de 1970, se asoció con el Grupo Nuevisión y el Proceso Pentágono; todavía mantiene vínculos con este último, un grupo fundado en 1973. El objetivo original de Proceso Pentágono era trabajar contra los valores burgueses y el individualismo; hoy como entonces, su producción artística gira alrededor de los temas sociales y culturales que preocupan a los mexicanos. Entre sus proyectos recientes se encuentra el diseño de La Grieta, un monumento que no se construyó, que hubiera sido una verdadera grieta en la tierra en el sitio de la masacre de Tlatelolco; una "acción" pública hecha en el Zócalo en 1990 para alentar a la gente a expresar sus opiniones sobre la guerra del Golfo Pérsico; y una concentración silenciosa en 1991, también en el Zócalo, para conmemorar la caída de Tenochtitlán (nombre azteca de lo que es hoy la ciudad de México) a los españoles en 1521.

En los temas que Grobet escoge para su trabajo fotográfico individual, es evidente la importancia que tiene para ella la tradición mexicana de colaborar para producir arte que refle-

30. Lourdes Grobet
 Untitled (Sin título), 1990. From the series *What Conquest Are We Talking About?* (*De qué conquista hablamos?*). Cibachrome print, 20 × 24 in.

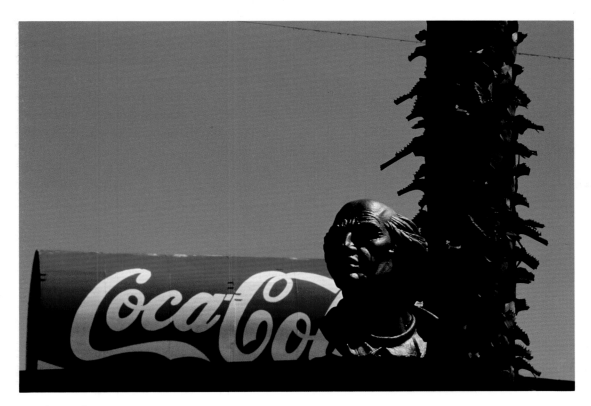

31. Lourdes Grobet
 Untitled (Sin título), 1990. From the series *What Conquest Are We Talking About?* (*De qué conquista hablamos?*). Cibachrome print, 20 × 24 in.

apparent in the themes and issues of her independent photographic work. Additionally, probably because of her varied education, she has produced series diverse in terms of theme, style, and technique. Since 1980, she has been engaged in a study of female wrestlers (as a spectator sport, wrestling is immensely popular in Mexico, especially among members of the lower and working classes). In this series, *The Double Fight* (*La dobla lucha*), Grobet uses portraits of wrestlers in and out of the ring to study the social significance of their sport, and more broadly, to serve as a metaphor for the inequities Mexican women face in a male-dominated culture. Among her other principal bodies of work are experimental color landscape photographs, many created at night, and an emotionally moving documentation of the Teatro Campesino, a critically renowned theater company comprised of peasants.

Grobet's recent, ongoing series, *What Conquest Are We Talking About?* (cat. nos. 30–33), was created in response to the spate of celebrations and commemorations organized for the 1992 Columbus Quincentennial. These photographs document the growing prevalence of "gringo" (United States) culture in Mexico, evident both in border towns like Tijuana and, increasingly, throughout the nation. It is reflected, for example, in the innumerable exports from corporate America offered for sale to Mexicans (in fact, sometimes seeing an American movie or buying an American brand of athletic

ja las preocupaciones sociales. Quizás por su preparación variada, ha producido series de obras con diversos temas, estilos y técnicas. Desde 1980 se ha dedicado a investigar a las mujeres que hacen lucha libre (como espectáculo, la lucha libre goza enorme popularidad en México). En esta serie, *La doble lucha*, Grobet usa los retratos de las luchadoras dentro y fuera del cuadrilátero para investigar el significado social del deporte y, más ampliamente, como metáfora de las desigualdades que enfrentan las mexicanas en una cultura machista. Entre sus otros conjuntos importantes hay fotos experimentales de paisajes en colores, algunas hechas de noche, y una documentación conmovedora del célebre Teatro Campesino, cuyos artistas son efectivamente campesinos.

Grobet creó la reciente serie en proceso, *¿De qué conquista hablamos?* (cat. nos. 30–33), en respuesta al torrente de festejos y conmemoraciones organizados para el Quintocentenario de Colón en 1992. Estas fotografías documentan el creciente predominio de la cultura "gringa" (estadounidense) en México, visible no solamente en los pueblos fronterizos como Tijuana sino cada vez más en todas partes de la nación. Se refleja por ejemplo en las abundantes exportaciones de las empresas norteamericanas que venden sus productos en México (de hecho, muchas veces es más fácil ver una película o comprar un par de zapatillas de Estados Unidos que encontrar un producto similar hecho en México). Se nota también

shoes is easier than finding similar Mexican products). This trend is also seen in the degradation of traditional objects like sombreros or sarapes, or sacred symbols like the Virgin of Guadalupe, into gaudy curios that perpetuate Mexican stereotypes. With the omnipresence of such phenomena, Grobet pointedly asks whether Mexico is still being conquered—now, by United States commercialism.

One image in the series (cat. no. 31) depicts a monumental bust of Christopher Columbus set before a huge Coca-Cola sign, eerily echoing Héctor García's 1952 photograph of a statue of Charles IV before a huge billboard for this soft drink. Grobet's work humorously suggests that if Columbus symbolizes the beginning of the long process of colonization, then Coke is its ultimate, inescapable conclusion. Nevertheless, she also aims to show the enduring vitality of Mexican culture. As Grobet has stated, since the time of the Conquest, Mexico has been bombarded by products and ideas from abroad. Its strength has lain in its ability to absorb these foreign influences in a creative rather than passive way. For Grobet, the image of a piñata in the shape of a Teenage Mutant Ninja Turtle is less a commentary on the long reach of American television than on the ability of Mexico to appropriate aspects of foreign popular culture and ultimately cast them as entities that are Mexican in form and spirit.

en la tendencia a convertir objetos tradicionales como sombreros o sarapes, o símbolos como la Virgen de Guadalupe, en curiosidades chillonas que perpetúan a estereotipos mexicanos. Mirando la ubicuidad de tales fenómenos, Grobet pregunta si la conquista de México continúa—esta vez, por el comercialismo de los Estados Unidos.

Una imagen de la serie (cat. no. 31) muestra un busto monumental de Cristóbal Colón delante de un inmenso cartel de Coca-Cola, como eco espectral de una fotografía hecha en 1952 por Héctor García, que muestra una estatua de Carlos IV frente a otro inmenso cartelón de esta gaseosa. La obra de Grobet sugiere con humor que, si bien Colón simboliza el comienzo del largo proceso de colonización, la Coca-Cola representa su inevitable culminación. Sin embargo, Grobet también pretende mostrar la vitalidad de la cultura mexicana. Como ha dicho, desde los tiempos de la Conquista, México se ha visto bombardeado por productos e ideas de afuera. Su fuerza reside en su capacidad de absorber estas influencias extranjeras de una manera creadora y no pasiva. Para Grobet, la imagen de una piñata en la forma de una Tortuga Mutante Ninja es un comentario no tanto sobre el alcance de la televisión norteamericana como sobre la capacidad de México de apropiarse de aspectos de la cultura popular extranjera y rehacerlos como cosas que son de forma y espíritu mexicanos.

32. Lourdes Grobet
Untitled (Sin título), 1990. From the series *What Conquest Are We Talking About? (De qué conquista hablamos?)*. Cibachrome print, 24 × 20 in.

33. Lourdes Grobet
Untitled (Sin título), 1990. From the series *What Conquest Are We Talking About? (De qué conquista hablamos?)*. Cibachrome print, 20 × 24 in.

The Corporal Image: The Body as Metaphor

☐ The theme of the human body—an integral and often controversial subject within mainstream contemporary art of the late 1980s and '90s—has occupied a central position in recent Mexican art. Like artists elsewhere, those in Mexico use their own or others' bodies to explore issues such as gender, sexuality, politics, and societal norms. In Mexico as in the rest of Latin America, the body as subject often also carries other meanings. Above all, the body is utilized to convey the concept of a fragmented identity. The great majority of Latin Americans today are mestizos, a people born from colonization, rupture, and suppression. Especially when depicted in fragments or with exposed organs, the body becomes the metaphorical wound and, concomitantly, the vehicle by which personal and cultural identity can be explored most potently. The representation of the body also conveys the quest for spirituality; self-portraiture, for example, is frequently used to document and convey spiritual states experienced by these artists.[23]

La imagen corporal: el cuerpo como metáfora

○ El tema del cuerpo humano—tema integral y frecuentemente controversial en el arte contemporáneo de fines de los años 1980 y de esta década—ha ocupado una posición central en el arte mexicana reciente. Como los artistas de otras partes, los de México usan los cuerpos propios y ajenos para explorar temas como las relaciones entre el hombre y la mujer, la sexualidad, la política, y las normas de la sociedad. En México como en el resto de América Latina, el cuerpo como tema suele también tener otros significados. Sobre todo, el cuerpo se utiliza para comunicar el concepto de la identidad fragmentada. La gran mayoría de los latinoamericanos de hoy son mestizos, un pueblo nacido de la colonización, la ruptura y la supresión. El cuerpo, especialmente cuando se representa en fragmentos o con órganos expuestos, se convierte en herida metafórica y, a la vez, sirve de vehículo para explorar más profundamente la identidad personal y cultural. La representación del cuerpo también comunica la búsqueda de la espiritualidad; el autorretrato, por ejemplo, frecuentemente se usa para documentar y comunicar los estados espirituales que experimentan los artistas.[23]

Eugenia Vargas

Born in Chillan, Chile, Eugenia Vargas studied photography in the United States and moved to Mexico, now her permanent home, in 1985. Among all the artists of her generation in Mexico, she has demonstrated to the greatest degree the human body's potential to express profoundly both personal and social concerns. She gained a reputation in Mexico for the *Earth* (*Tierra*) series, large-scale black-and-white self-portraits executed in the late 1980s. To create these images, Vargas traveled to desolate regions near Mexico City and performed private, ritualistic acts in which she would remove her clothes, cover herself with mud, and photograph herself in different poses. In this way, she metaphorically stripped herself of temporal and cultural contexts to communicate spiritual, ecological, and social concerns. Crouched into a fetal position, she appeared to play out a creation story in which a woman had the central role; lying rigidly, she transformed herself into a primal everywoman expressing human dependency on the earth for survival; and, by showing her face in a series of monumentally scaled close-up self-portraits, she conveyed a heightened consciousness of both her body and psyche.

Pictorially, Vargas's untitled series of photographs from 1991 (cat. nos. 34–37) are more complex than those of the *Earth* series—in these works, she addresses an even broader range of issues. As in the earlier works, the starting points for these images are photographs recording the artist's private performances using her own body. The artist used these photographs and those from older series of work to construct tableaulike installations that she photographed in her studio. These ephemeral installations also included family portraits, organic forms (flowers, the dried skin of a lizard), and man-made objects (toy horses, candles, lottery announcements). Most of the installations were either bordered by a simple wood frame or set against or inside a black curtain, stressing the constructed, ceremonial nature of these works as well as the sense that the artist is allowing the spectator a privileged view into private, and even painful, areas of her life. Vargas's nude body appears in nearly all of the works in this series. In several, she wears on different parts of her body a small wooden saddle that retains its equine associations while taking on the appearance of a sadomasochistic device. The

Nacida en Chillán, Chile, Eugenia Vargas estudió la fotografía en los Estados Unidos y en 1985 se mudó a México, donde ahora reside permanentemente. Entre todos los artistas de su generación en México, ha demostrado más que ningún otro la potencialidad del cuerpo humano para expresar profundamente las preocupaciones tanto personales como sociales. Ganó fama en México por su serie *Tierra*, autorretratos de gran escala en blanco y negro, que realizó a fines de los años de 1980. Para crear estas imágenes, Vargas viajó a regiones desoladas cerca de la capital donde llevaba a cabo actuaciones rituales privadas. Se quitaba la ropa, se embadurnaba, y se fotografiaba en distintas poses. De esta manera, se desnudaba metafóricamente de los contextos temporales y culturales para comunicar sus preocupaciones espirituales, ecológicas, y sociales. Agachada en posición de feto, parecía representar una versión de la creación en la que una mujer tenía el papel central; acostada rígidamente, se transformaba en la mujer universal primordial, expresando la dependencia del ser humano en la tierra para sobrevivir; y, al mostrar la cara en una serie de autorretratos de escala monumental tomados de cerca, transmitía una conciencia elevada tanto de su cuerpo como de su alma.

Pictóricamente, la serie fotográfica sin título de 1991 (cat. nos. 34–37) es más compleja que la de *Tierra*—en estas fotografías, Vargas enfoca temas aun más variados. Como en las obras que hizo antes, los puntos de partida de estas imágenes son fotografías que documentan las actuaciones privadas del artista usando su propio cuerpo. El artista utilizó estas fotografías y las de series más antiguas para construir instalaciones de escenas que fotografiaba en su estudio. Estas instalaciones efímeras también incluían retratos de familias, formas orgánicas (flores, la piel seca de un lagarto) y objetos fabricados (caballitos de juguete, velas, anuncios de lotería). La mayoría de estas instalaciones tenían un marco de madera sencillo o se montaban contra o dentro de una cortina negra, destacando el carácter construido y ceremonial de estas obras y, además, el sentido de que el artista ofrece una mirada privilegiada a las áreas privadas y hasta dolorosas de su vida. El cuerpo desnudo de Vargas aparece en casi todas las obras de esta serie. En varias, lleva en partes diferentes del cuerpo una pequeña silla de montar de madera, que guarda sus connota-

central image of one work shows Vargas with the saddle resting on her shoulder, concealing, along with two broad straps, most of her head. Set before a veiled black cloth, the small portrait suggests a memorial for a victim of some torturous fate. For another work, she strapped the saddle to her torso and photographed herself three times (cat. no. 36). With this mode of presentation, Vargas shows herself as being frighteningly vulnerable to outside forces as well as to her own inner emotions and fears. Additionally, by showing herself—a woman—bound and confined by the saddle's heavy straps, she used the device to express the condition of women in Mexican society.

The horse is a recurring subtheme of this series; besides the wooden saddle, some of the photographs also depict toy horses and horseshoes. These objects are references to Vargas's youth in Chile and the affinity she felt for horses when she was a child. In these works, however, the horse is shorn of associations to play and happiness. Rather, it is a brooding presence that functions as an elegy for a time and way of life to which the artist cannot return, as the objects that were once toys are transformed into symbols of loss and yearning.

In this series, Vargas emphasizes modes of presentation, reproducing photographs of photographs by framing her tableaux with curtains or with wooden frames that she sometimes unevenly crops at the pictures' edges, and combining, in single works, photographs taken at different times. She also suggests how conventions of pictorial representation work to heighten our emotional responses to pictures. With these strategies, she imbues in this work a deep nostalgia for the past, especially in two photographs that are homages to her father and mother. In them, the portraits of the parents are the central imagery but they also contain, in smaller scale, reproductions of some of the artist's current work (cat. no. 34). The juxtaposition of such different kinds of photographs symbolizes the artist's consciousness of the disparate perceptions of the world held by each generation. Merging photographs taken in widely different times and places, Vargas poignantly creates a union no longer possible in real life.

ciones equinas aun cuando parece ser un dispositivo sadomasoquista. La imagen central de una obra muestra a Vargas con la silla al hombro, de manera que le oculta, con dos anchas cinchas, la mayor parte de la cabeza. Puesto frente a una tela negra velada, el pequeño retrato sugiere un recuerdo a la víctima de alguna tortura. Para otra obra, se cinchó la silla al torso y se fotografió tres veces (cat. no. 36). Con esta forma de presentación, Vargas se muestra inquietantemente vulnerable tanto a las fuerzas exteriores como a sus propias emociones y miedos. Por añadidura, al mostrarse atada y restringida por las pesadas cinchas, usa el aparato para expresar la condición de la mujer en la sociedad mexicana.

El caballo es un subtema reiterativo de esta serie; aparte de la montura de madera, algunas de las fotografías muestran caballitos de juguete y herraduras. Estos objetos se refieren a la juventud que Vargas vivió en Chile y a la afinidad que sentía por los caballos en esa época. En estas obras, sin embargo, el caballo está desprovisto de sus connotaciones de juego y alegría. Es una presencia grave que funciona como elegía para un tiempo y un modo de vida a los que el artista no puede volver, y los objetos que otrora eran juguetes se transforman en símbolos de pérdida y añoranza.

En esta serie, Vargas recalca los modos de presentación, reproduciendo fotografías de fotografías al enmarcar las escenas con cortinas o marcos de madera. Algunas veces recorta los bordes de los cuadros irregularmente, y combina en una misma obra fotos hechas en tiempos distintos. También sugiere cómo las convenciones de la representación pictórica funcionan para intensificar nuestra reacción emocional a los cuadros. Estas estrategias dan a la obra una profunda nostalgia, especialmente en dos fotografías que sirven de homenaje a su padre y madre. En éstas, los retratos de los padres son la imagen central pero además aparecen reproducciones, en escala menor, de algunas de las obras más recientes del artista (cat. no. 34). La yuxtaposición de fotografías de tipos tan diferentes simboliza el conocimiento que tiene el artista de que cada generación tiene su propia percepción del mundo. Uniendo fotografías hechas en tiempos y lugares muy diferentes, Vargas crea una unión conmovedora que ya no puede existir en la vida real.

34. Eugenia Vargas

Untitled (Sin título), 1991. From an untitled series. Ektacolor print, 39 × 47 in.

35. Eugenia Vargas

Untitled (Sin título), 1991. From an untitled series. Ektacolor print, 39 × 47 in.

36. Eugenia Vargas
Untitled (Sin título), 1991. From an untitled series. Ektacolor print, 39 × 47 in.

37. Eugenia Vargas
Untitled (Sin título), 1991. From an untitled series. Ektacolor print, 39 × 47 in.

Laura González

Long interested in the creative possibilities afforded by atypical photographic processes, Laura González studied visual arts in Mexico City and Chicago. Currently, she produces all of her photographic prints with a Canon Laser copy machine, which allows her to produce works of many different sizes in color and to manipulate her imagery with relative ease. The resulting works, multipart narratives featuring her nude body, reflect an intense self-scrutiny of the artist's psyche, sexuality, and spirituality. Additionally, they mark her relation to a culture that has deeply influenced her outlook on life, but which she views at least somewhat ambivalently.

Song of the Heart (cat. no. 38) consists of twelve Canon Laser images; in each, the artist is nude and confronts the spectator with an intense gaze. In the course of the photographic narrative, González draws a heart on her chest with pencil and lipstick, simulates the act of stabbing herself with a kitchen knife, shows her exposed heart bleeding, rubs it away and shows a painful-looking reddish residue, and then begins the process again. A record of a private performance, *Song of the Heart* reflects a stance toward femininity that is both emotional and analytical. By utilizing lipstick and a kitchen knife as props, González symbolizes the traditional yardsticks by which women have been judged: either for their physical attractiveness or for their domestic skills. Her image, however, represents old values gone awry as she illustrates violence, pain, and emotional vulnerability. Within the context of Mexican culture, this work carries other connotations as well. The heart—*el corazón*—is a potent symbol in Mexican history. When the Aztecs performed their human sacrifices, they offered their victims' hearts to the gods in hopes of nourishing the cosmos and warding off future disasters. When Christianity was established in Mexico, the heart of Christ became a favored symbol among the faithful, second only to the image of the Virgin of Guadalupe. Depicted either outside of Christ's body or disembodied, often bleed-

Habiéndose interesado desde hace mucho en las posibilidades creadoras de los procesos fotográficos atípicos, Laura González estudió artes plásticas en la ciudad de México y en Chicago. Actualmente produce todas sus impresiones en una copiadora Canon Laser, que le permite fácilmente crear obras de diferentes tamaños y colores y manipular las imágenes. Así produce narrativas de muchas partes en que la figura central es su propio cuerpo desnudo, reflejando un autoescrutinio intenso de la psiquis, la sexualidad y la espiritualidad del artista. A la vez señalan como ella se relaciona con una cultura que ha influenciado profundamente su visión del mundo, pero que mira con cierta ambivalencia.

Canto del corazón (cat. no. 38) consta de doce imágenes de Canon Laser; en cada una, la artista está desnuda y confronta al espectador con una mirada intensa. En el curso de la narrativa fotográfica, González dibuja en el pecho un corazón con lápiz y lápiz de labios, luego finge apuñalarse con un cuchillo de cocina, muestra el corazón expuesto sangrando, lo borra dejando un residuo rojizo que parece doloroso, y entonces reinicia el proceso. Un registro de una actuación privada, *Canto del corazón* indica una postura simultáneamente emocional y analítica frente a la femineidad. Al usar lápiz de labios y un cuchillo de cocina como utilería teatral, González simboliza los criterios tradicionales para evaluar a las mujeres: por un lado, su atractivo físico, y por el otro, sus destrezas caseras. La imagen, sin embargo, presenta los antiguos valores a la deriva, al mostrar violencia, dolor, y vulnerabilidad emocional. En el contexto de la cultura mexicana, esta obra también conlleva otras connotaciones. El corazón es un símbolo poderoso en la historia de México. Cuando los aztecas efectuaban sacrificios humanos, ofrendaban el corazón de la víctima a los dioses para alimentar el cosmos y prevenir desastres futuros. Cuando se estableció la cristiandad en México, el corazón de Cristo llegó a ser uno de los símbolos preferidos entre los fieles, después de la ima-

Fig. 3 Laura González
Detail from *The Labors of Aphrodite and Athena (Las labores de Afrodita y Atena)*, 1989.
Made in collaboration with Nereyda Garciá Ferraz and Eugenia Vargas.

ing and wrapped in thorns, the heart became an icon of intense spirituality and suffering. González's repeated image of this symbol, therefore, reaches beyond contemporary contexts by illustrating the artist's attraction to, but unresolved relation with, her cultural heritage.

The Labors of Aphrodite and Athena (fig. 3) is a work that González made in collaboration with two other artists, Nereyda García Ferraz and Eugenia Vargas. Another work with strong feminist concerns, it refers to the artist's other cultural foundation: the ancient classical world. González took photographs of her colleagues, made Canon Laser copies from the resulting images, and organized forty-seven of them into three long horizontal panels. She named her work after Aphrodite and Athena to connote that an individual woman can encompass numerous different feminine sensibilities: Aphrodite stands for love and beauty while Athena symbolizes wisdom. The strange poses of García Ferraz and Vargas, however, express anything but traditional feminine ideals. By bending and crouching ungracefully and posing with odd, unidentifiable props, the artists worked to free themselves from stereotypes of femininity, showing their bodies in a visceral, almost primal state. These images also propose that women take control of their bodies (and lives), regardless of the risks. In this regard, González slyly alludes to the nudes of male photographers such as Edward Weston, whose compositions of women seen from above have been interpreted by some critics as symbolizing male domination and female submission. Like Weston, González depicts her subjects lying on sand, and seen from above. However, she did not direct the movements of her colleagues. Each carried out her own narrative to expose a range of personal concerns: anxiety, vulnerability, eroticism, and feeling of connectedness with the earth.

gen de la Virgen de Guadalupe. Presentado fuera del cuerpo de Cristo o por sí solo, muchas veces sangrando y enrollado de espinas, el corazón se hizo icono de espiritualidad y sufrimiento intensos. La repetida imagen del corazón en la obra de González muestra cómo el legado cultural del artista la atrae, en una relación no resuelta.

Las labores de Afrodita y Atena (lám. 3) es una obra hecha en colaboración con dos otros artistas, Nereyda García Ferraz y Eugenia Vargas. Otra obra de gran contenido feminista, se refiere al otro fundamento cultural del artista: el mundo clásico antiguo. González tomó fotografías de sus colegas, hizo copias con Canon Laser de esas imágenes, y dispuso cuarenta y siete de ellas en tres paneles horizontales largos. Tituló la obra por Afrodita y Atena para señalar que una mujer puede contener diversas sensibilidades femeninas. Afrodita representa el amor y la belleza, mientras Atena simboliza la sabiduría. Las poses extrañas de García Ferraz y Vargas, sin embargo, expresan todo menos los ideales femeninos tradicionales. Al agacharse torpemente y posar con objetos peculiares e imposibles de identificar, las artistas se esforzaron por liberarse de los estereotipos de la femineidad, mostrando los cuerpos en un estado casi primordial. Estas imágenes también proponen que las mujeres tomen control de sus cuerpos (y de sus vidas), sin importar los riesgos. En este sentido, González disimuladamente hace alusión a los desnudos hechos por fotógrafos masculinos como Edward Weston, cuyas composiciones de mujeres vistas desde arriba han sido interpretadas por algunos críticos como símbolos del dominio del hombre y la sumisión de la mujer. Como Weston, González retrata a sus modelos acostadas en la arena, y vistas desde arriba. Empero no dirigió los movimientos de éstas. Cada una llevó a cabo su propia narración para exponer varias preocupaciones particulares: la ansiedad, vulnerabilidad, erotismo, y la sensación de estar conectada a la tierra.

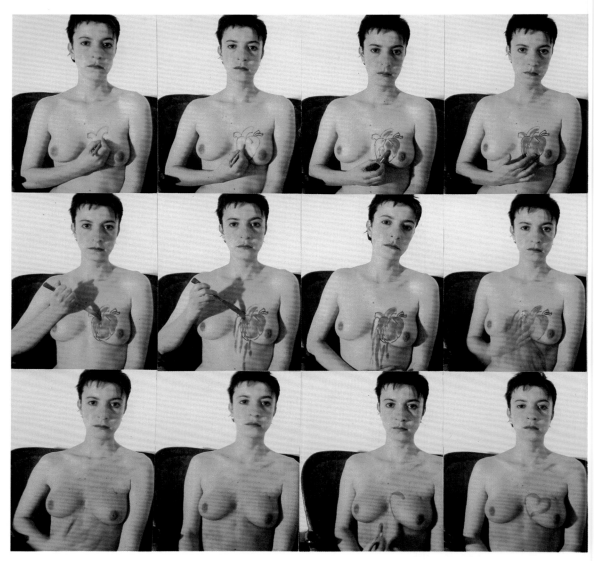

38. Laura González

Song of the Heart (*Canto del corazón*), 1989. Twelve Canon Laser prints, ea. 11 × 8½ in., overall 11 × 102 in.

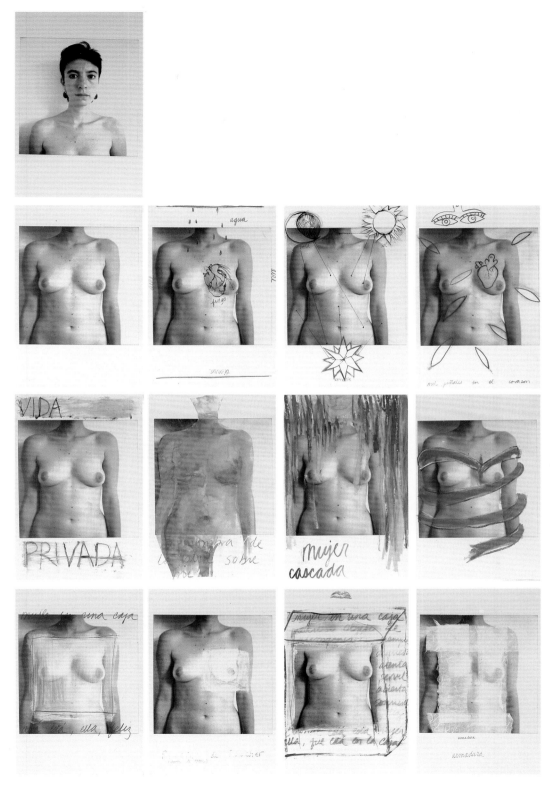

39. Laura González

Journal of the Body (Diario del cuerpo), 1989. Thirteen Canon Laser prints, ea. 17 × 11 in., overall 34 × 148 in.

Salvador Lutteroth

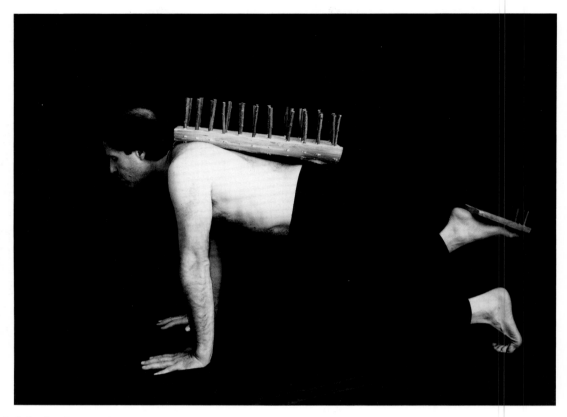

40. Salvador Lutteroth
The Thorny Man (El hombre espinoso), 1991. Gelatin silver print, 16 × 20 in.

Salvador Lutteroth also uses his body as the vehicle for exploring issues of cultural identity and spirituality. He is known in Mexico for the Cibachrome photographs he made in the 1980s of visually stunning tableaux of fabricated objects and natural forms that referred to metaphysical realms. His newer work is strikingly different: although he still creates his compositions in the studio, they are now black-and-white self-portraits. And, unlike his earlier color images, which, in comparison, were baroque in sensibility, these works are nearly minimal. In them, the artist, usually only partially clothed, poses before a black backdrop with only one or two accoutrements. In a culture known for its visual effusiveness, Lutteroth aims with this format to present the essences of experiences and beliefs, paring away unnecessary details.

Some works in this series are the result of Lutteroth's visits to towns where noted ceremonies take place or to religious shrines, including Atotonilco, a religious sanctuary about 190 miles from Mexico City known for its Casa de Ejercicios Espirituales (House of Spiritual Exercises). There,

Salvador Lutteroth también usa su propio cuerpo como vehículo para explorar temas de identidad cultural y espiritualidad. Se conoce en México por las fotografías Cibachrome que hizo en la década de 1980 y sus escenas visualmente asombrosas de objetos fabricados y formas naturales que se referían a reinos metafísicos. Sus obras más recientes difieren de aquéllas de modo impresionante. Aunque Lutteroth sigue creando composiciones en el estudio, ahora son autorretratos en blanco y negro. Y, a diferencia de las imágenes de colores de entonces, que eran comparativamente barrocas, las nuevas obras son de una sencillez casi absoluta. El artista posa delante de un telón negro, en la mayoría de las escenas parcialmente vestido, con sólo una o dos prendas de vestir. En una cultura conocida por su naturaleza efusiva, Lutteroth pretende con este formato presentar las esencias de experiencias y creencias, eliminando los detalles superfluos.

Algunas de las obras de esta serie son productos de las visitas de Lutteroth a los pueblos donde se celebran ceremonias conocidas o a santuarios como Atotonilco, que queda aproxi-

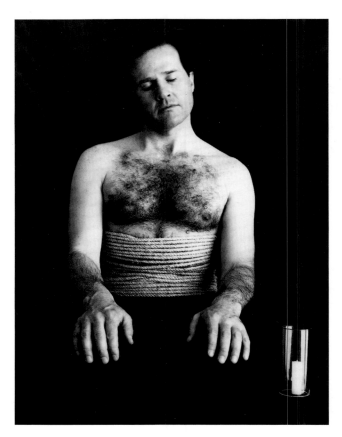

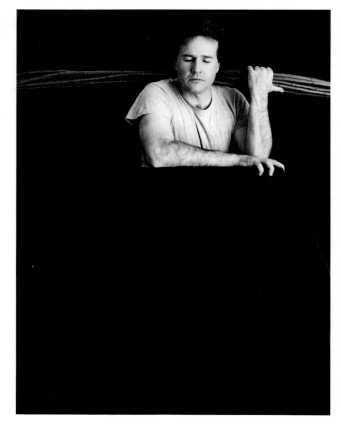

41. Salvador Lutteroth
Self-Portrait, The House of Spiritual Exercises (*Autorretrato, La Casa de Ejercicios Espirituales*), 1991. Gelatin silver print, 20 × 16 in.

42. Salvador Lutteroth
Self-Portrait, The Holy Week Penitents (*Autorretrato, los penitentes de Semana Santa*), 1991. Gelatin silver print, 20 × 16 in.

☐ the faithful, mostly peasants, make retreats where they pray and perform acts of physical penance. To express the efficacy of such activities, some participants enter the Casa wearing crowns of thorns and bound in ropes; they leave a week later dressed in white to signify their purification. Lutteroth did not participate in the spiritual exercises but was an observer. In *Self-Portrait, The House of Spiritual Exercises* (cat. no. 41), he symbolically reenacts what he saw at Atotonilco by portraying himself with his eyes closed and his torso bound in rope. Even with his meditative guise, the artist clearly lacks the intense faith that inspires Atotonilco's pilgrims. His attempt to share in their experience is consciously futile, represented by the unlit candle beside him. Likewise, in *Self-Portrait, The Holy Week Penitents* (cat. no. 42), Lutteroth personifies, in a highly abstracted fashion, the participants in the Holy Week procession in the town of Taxco, who carry large bands of thorny branches on their backs in remembrance of Christ carrying his cross. In his photograph, Lutteroth is pensive, as if he awaits enlightenment, knowingly in vain.

○ madamente a 190 millas de la capital y que se conoce por su Casa de Ejercicios Espirituales. Allí los fieles, principalmente campesinos, se retiran para orar y realizar actos de penitencia. Para expresar la eficacia de estos actos, algunos de los participantes entran a la Casa con corona de espinas y atados con sogas; salen una semana más tarde, vestidos de blanco en señal de purificación. Lutteroth no tomó parte en los ejercicios espirituales pero los obervó. En *Autorretrato, La Casa de Ejercicios Espirituales* (cat. no. 41), simbólicamente actúa lo que vio en Atotonilco, presentándose con los ojos cerrados y el torso atado con soga. Aun en este disfraz meditabundo, el artista evidentemente no tiene la fe intensa que inspira a los peregrinos de Atotonilco. Sabe que su intento de compartir la experiencia es fútil, como indica la vela no encendida a su lado. De igual manera, en *Autorretrato, los penitentes de Semana Santa* (cat. no. 42), Lutteroth personifica, de manera muy abstracta, a los participantes de la procesión de Semana Santa en el pueblo de Taxco, que llevan grandes fardos de ramas espinosas en las espaldas para recordar a Cristo llevando la

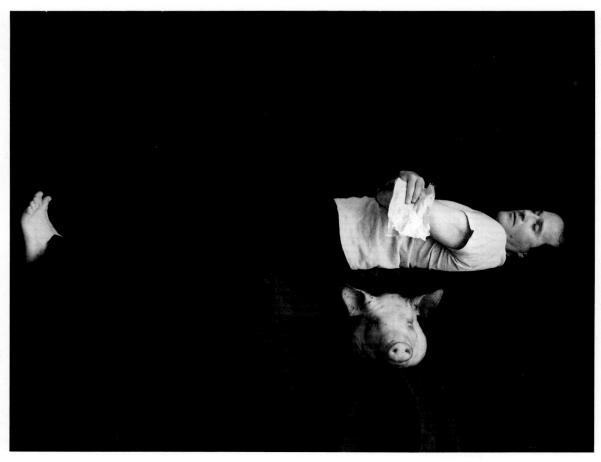

43. Salvador Lutteroth

Self-Portrait, The Dream of Circe (*Autorretrato, El Sueño de Circe*), 1991. Gelatin silver print, 16 × 20 in.

Although Lutteroth portrays himself as someone on the outside looking in and not as a true participant in the acts he imitates, these works are not meant to deny the possibility of faith. On the contrary, his objective is to demonstrate the need for faith in a world that sometimes seems devoid of spirituality. Even though the rituals he illustrates are not his own, the fact that they are practiced at all in the contemporary world has profoundly marked his consciousness, so much so that he transforms his intimate memories into physical actions recorded by the camera. Lutteroth's intent is not to narrate the occurrences that triggered these compositions. Rather, he plays his dramas before the camera to illustrate how memories reverberate within him and take on lives of their own. In Lutteroth's work, the past is reconstructed into new realities as private thoughts become public records and lingering memories are transformed into emotionally charged emblems of identity.

cruz. En esta fotografía, Lutteroth está pensativo, como si esperara la iluminación, sabiendo que espera en vano.

Aunque Lutteroth se retrata como una persona de afuera mirando hacia adentro y no como verdadero partícipe en los actos que imita, estas obras no pretenden negar la posibilidad de la fe. Al contrario, su objetivo es demostrar la necesidad de fe en un mundo que a veces parece carecer de espiritualidad. Aunque los ritos que ilustra no son los suyos propios, el mero hecho de que se siguen practicando en el mundo de hoy le ha llegado a lo más profundo, tanto que él transforma sus recuerdos íntimos en actos físicos documentados por la cámara. La intención de Lutteroth no es narrar los sucesos que inspiraron sus composiciones. Es, más bien, actuar los dramas ante la cámara para ilustrar cómo las memorias reverberan dentro de él y toman vidas propias. En la obra de Lutteroth, el pasado se reconstruye para formar nuevas realidades, los pensamientos privados se convierten en documentos públicos y las memorias persistentes se transforman en emblemas de identidad cargados de emoción.

Marks of Faith: Images of Spirituality

☐ That the spiritual dimension of Mexican life is markedly greater than in the United States, or for that matter, any First World country, is undeniable. Specifically what that spirituality encompasses, however, is widely variable and open to much interpretation. Since colonial times, the Mexican people have been known to have a deep relation with Catholicism; among a large segment of the population, the practice of this religion is marked by a fervent passion. The government, however, had been officially and staunchly anticleric, from the years of the Revolution until only recently, with the current presidential administration of Carlos Salinas de Gortari. Concurrently, especially in some indigenous rural communities, Christian beliefs are mixed with native influences to varying degrees. For example, in the state of Chiapas, the rituals carried out in ostensibly Catholic churches, can, to the outsider, only be peripherally associated with orthodox practice. Among intellectuals, spirituality is typically a highly personal quest, often connected to creative pursuits and to social activism. Although conducted outside the institutionalized church, such forms of spiritual exploration have ends similar to those of more conventional believers—to understand one's place in the world, and to find solace and meaning in a world where poverty and social conflict have long been close at hand. Many of the artists in this book could rightly be included in this section; those discussed here have been chosen because they express some of the most prevalent themes related to spirituality in Mexico. In the cases of Germán Herrera and Gerardo Suter, the spiritual quest has meant looking back to Mexico's ancient cultures and to their profound dependency both on the natural world and on a panoply of gods for survival. Pablo Ortiz Monasterio and Adolfo Patiño, in contrast, have each developed symbolic vocabularies to express the formative elements in their personal and artistic identities, including family, cultural icons, and artistic heroes.

Marcas de fe: imágenes de la espiritualidad

○ No cabe duda de que la dimensión espiritual de la vida mexicana es notablemente mayor que en los Estados Unidos, o de hecho en ningún otro país del Primer Mundo. Pero lo que abarca esa espiritualidad varía mucho y se presta a diferentes interpretaciones. Desde la era colonial, el pueblo mexicano ha tenido fama de tener una relación profunda con el catolicismo; entre un amplio sector de la población, la práctica de esta religión se realiza con pasión ferviente. Sin embargo, el gobierno ha sido decididamente anticlerical, desde los años de la Revolución hasta hace poco, con la presidencia de Carlos Salinas de Gortari. Mientras tanto, especialmente en algunas comunidades indígenas rurales, las creencias cristianas se mezclan con influencias indígenas en diferentes medidas. Por ejemplo, en el Estado de Chiapas, los ritos llevados a cabo en las iglesias supuestamente católicas tienen, en los ojos de un foráneo, una relación tangencial con las prácticas ortodoxas. Entre los intelectuales, la espiritualidad suele ser una búsqueda eminentemente personal, muchas veces conectada a sus esfuerzos creativos y al activismo social. Aunque realizadas fuera de la iglesia institucional, tales formas de exploración espiritual tienen fines parecidos a las de los creyentes más convencionales: de comprender el lugar de cada uno en el mundo, y de encontrar consuelo y significado en un mundo donde la miseria y los conflictos sociales están presentes desde hace mucho. Muchos de los artistas en este libro podrían haberse presentado en esta sección. Los aquí seleccionados expresan algunos de los temas relativos a la espiritualidad más frecuentes en México. En los casos de Germán Herrera y Gerardo Suter, la búsqueda espiritual ha querido decir una mirada hacia atrás, a las culturas antiguas de México y su dependencia profunda del mundo natural y de su extenso panteón. Pablo Ortiz Monasterio y Adolfo Patiño, en cambio, han creado vocabularios simbólicos para expresar los elementos formativos de sus identidades personales y artísticas, incluyendo la familia, los iconos culturales y héroes artísticos.

Adolfo Patiño

Adolfo Patiño, largely self-taught as an artist, began his career as a participant in the group movement of the 1970s. He was a founder of Fotógrafos Independientes and later of Peyote y Companía (Peyote and Company), active until 1984. Less politically oriented than other groups of the period, members of Peyote y Companía collaborated on the production of objects and installations made from diverse media, including texts, photographs, drawings, found objects, and organic materials. Members of the group used their art to analyze the state of their culture while paying homage to their personal and artistic heroes and exploring their own individual identities. Their strategy of appropriating icons of Mexico's history and popular culture for their work became a common practice among the generation of visual artists that came of age in the 1980s.

Since the mid-1980s, Patiño's work has encompassed such varied formats as installation, mixed-media constructions (his two large series are known as the *Frames of Reference* [*Marcos de referencia*, 1982–86] and the *Relics of the Artist* [*Reliquias de*

Adolfo Patiño, en gran parte autodidacta como artista, comenzó su carrera como parte del movimiento de los Grupos en los años de 1970. Fue fundador de los Fotógrafos Independientes y luego de Peyote y Compañía, que continuó sus actividades hasta 1984. Menos orientados hacia la política que otros grupos de la época, los miembros de Peyote y Compañía colaboraron en la producción de objetos e instalaciones de materiales diversos como textos, fotografías, y materiales orgánicos. Los miembros usaron su arte para analizar el estado de su cultura mientras rendían homenaje a sus héroes personales y artísticos y exploraban sus propias identidades. Su estrategia de apropiarse de los iconos de la historia y la cultura popular de México para sus obras se hizo práctica comun entre la generación de artistas plásticos que llegaron a la mayoría en la década de 1980.

Desde mediados de esa década, la obra de Patiño ha abarcado formatos variados, incluyendo la instalación, construcciones de medios mixtos (sus dos series más grandes se titulan *Marcos de referencia*, 1982–86, y *Reliquias de artista*, fines

 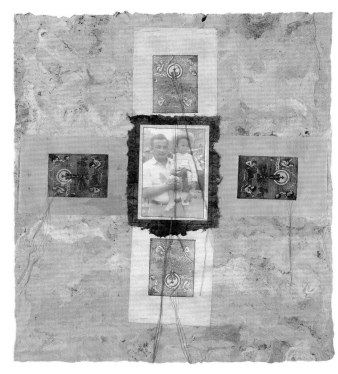

44. Adolfo Patiño

Elements for Navigation (*Elementos para una navegación*), 1991-92. From the series *Elements for Navigation* (*Elementos para una navegación*), from the larger series *Relics of the Artist* (*Reliquias de artista*). Old family photographs in black and white, Polaroid-type 669 photographs, negatives, Canon Laser copies, Polaroid SX-70 photographs, old postcards, prints on paper sewn with cotton thread on felt, satin, and *amate*. Triptych: 18 × 12 in.; 18½ × 16½ in.; 18¼ × 16 in. Created with the assistance of Ma. Salud Torres de Patiño (the artist's mother), Judith Barbata, and Laura Anderson. Courtesy Patiño family, Mexico City

artista, late '80s-present]), video, and various modes of photography. Much of this work is self-referential in nature and involves the use of symbols that convey the ways that Patiño's family, Mexican culture, and certain modern artists (specifically, Joseph Beuys, Marcel Duchamp, Frida Kahlo, and Andy Warhol) have guided his personal life and artistic beliefs. Photography has always been an important part of this enterprise. He has worked extensively with Polaroids, creating numerous works that feature his self-portrait or a well-known portrait of Frida Kahlo by Imogen Cunningham, and often placing photographs of his family into his constructions. He feels so personally connected to the medium that for a period, he adopted the appellation "Adolfotógrafo" to sign his photographic work.

In 1991–92 Patiño created a group of mixed-media collages entitled *Elements for Navigation* (cat. nos. 44–47). The artist, the central subject of these works, presents himself in various ways, ranging from a faded snapshot taken of himself as a child being held by his father to a recent close-up photograph of his face that reappears in different works, sometimes in color, sometimes in black-and-white, and sometimes as a solarized image. In this project, as in any of his works in which he incorporates photography, Patiño reflects his keen awareness of the special nature of this medium. Photographs are tangible documents of times past, and he utilizes old photographs to illustrate in a highly literal way how history, both familial and cultural, acts as a powerful informing presence in his life. With this series, Patiño also emphasizes the reproductive nature of the medium by repeating images within the multipart works. Through repetition, his photographs accrue power as they assume the role of icons resonating with emotion and spiritual value. Additionally, because Patiño incorporates into these works symbols charged with deep personal and religious meaning, and because the works possess a hand-crafted quality (many of the elements in the works have been sewn onto the picture surface, which in most works, is *amate*—handmade bark paper), he equates photography with

de los años de 1980 hasta hoy), video, y diversas modalidades de la fotografía. Una gran parte de esta obra se refiere a la vida del artista e involucra el uso de símbolos que muestran las maneras en que la familia de Patiño, la cultura mexicana, y algunos artistas modernos (específicamente Joseph Beuys, Marcel Duchamp, Frida Kahlo, y Andy Warhol) han guiado su vida personal y creencias artísticas. La fotografía siempre ha sido importante en su obra. Ha trabajado mucho con Polaroid, creando numerosas obras con su autorretrato o un retrato muy conocido de Frida Kahlo, realizado por Imogen Cunningham. Muchas veces coloca fotografías de su familia en sus construcciones. Se siente tan íntimamente conectado con el medio que, en un período, adoptó la firma "Adolfotógrafo" para sus obras fotográficas.

En 1991–92 Patiño creó un conjunto de collages de medios mixtos titulado *Elementos para una navegación* (cat. nos. 44–47). El artista, tema principal de estas obras, se presenta de diversas maneras, desde una instantánea desteñida de niño sostenido por su padre hasta una toma de primer plano reciente de su cara, que vuelve a aparecer en diferentes obras, a veces en color, otras veces en blanco y negro, otras como imagen solarizada. En este proyecto, como en todas las obras en que usa la fotografía, Patiño muestra su conocimiento de la naturaleza especial del medio. Las fotografías son documentos palpables de los tiempos pasados. Usa las viejas para ilustrar de manera literal cómo la historia familiar y cultural están presentes en su vida. Con esta serie, Patiño también destaca la naturaleza reproductiva del medio, repitiendo imágenes dentro de las obras multipartitas. Con la repetición, las fotografías adquieren cada vez más fuerza, asumiendo el papel de iconos llenos de emoción y valor espiritual. Adicionalmente, Patiño incorpora en estas obras símbolos de gran significado personal y religioso, y las obras tienen una cualidad artesanal—varios de sus elementos están cosidos en la superficie, que suele ser de papel de corteza de amate, hecho a mano. De esta manera equipara a la fotografía con otras formas de arte que son personales y hechas a mano, y a

forms of art that are personal and made by hand, and at the same time rejects any definition that would cast the medium as mechanical and impartial. As a result, Patiño's practice of photography becomes a form of spiritual exercise, a way of defining values and one's place in the world.

In the four panels of *Constant Navigation* (cat. no. 45), the artist repeats a stiffly posed black-and-white portrait of himself and his brother as boys. Patiño has used the kind of photograph capable of eliciting a universal childhood experience, of being overdressed for a special occasion, and of standing impatiently before a camera to please one's parent. This portrait is presented differently in each panel: the first contains a cutout of the two figures, slightly off kilter, and sewn (by his mother) onto a background that is empty except for a few collage elements: a rectangle of silver leaf, three small colored triangles, and the word *corazón* (heart). Because the figures are removed from their background, they appear isolated, fragmented, and almost impersonal. In the next panel, Patiño has restored the environment (a simple background of palm trees), but the boys have disappeared. Their silhouette, filled in with a color photocopy of a grid of holy cards illustrating Christ exposing his heart, takes their place. In the third panel, the boys and the background have again disappeared, and in their place is an outline of the boys' forms sewn over a navigational chart. In the fourth panel, both the boys and the palm-tree setting have been restored; here, a large anatomical heart floats before the two figures. Through such varied means as repetition and manipulation of imagery, the inclusion of *milagros* (small votive offerings usually made of tin and representing parts of the body; in this example, a pair of eyes), and the fragile appearance of the dangling threads left over from the sewing, Patiño has produced a haunting, emotional image out of what was originally a conventional family picture. The sad, utterly direct gaze of the artist as a boy becomes nothing less than the spectator's own reflection, with its universal evocations of remembrance and loss.

la vez rechaza cualquier definición del medio como mecánico e imparcial. Como resultado, su práctica de la fotografía se convierte en una forma de ejercicio espiritual, una manera de definir los valores y el lugar de uno en el mundo.

En los cuatro paneles de *Navegación constante* (cat. no. 45), el artista repite un retrato de sí y su hermano, rígidamente posados cuando niños. Patiño ha usado el tipo de fotografía que puede evocar una experiencia juvenil universal, de estar engalanado en exceso para alguna ocasión especial, y de posar impacientemente frente a una cámara para complacer a los padres. Este retrato se presenta de manera diferente en cada panel: en el primero las dos figuras están recortadas, un poco torcidas, y cosidas (por su madre) en un fondo vacío salvo por unos pocos elementos de collage: un rectángulo de hoja de plata, tres triangulitos coloreados, y la palabra "corazón". Estando separadas de su contexto, las figuras parecen aisladas, fragmentadas, y casi impersonales. En el próximo panel, Patiño ha restaurado el contexto (un fondo sencillo con una palma), pero los niños han desaparecido. En su lugar está su silueta, rellenada con una fotocopia en color de una grilla de estampas religiosas mostrando a Cristo con el corazón expuesto. En el tercer panel, los niños y el trasfondo han desaparecido nuevamente y en su lugar está el perfil de la forma de los niños cosido sobre una carta de navegación. En el cuarto panel, los dos niños y la palma de fondo regresan; aquí, un gran corazón anatómico flota arriba de las dos figuras. Por tan diversos medios como la repetición y manipulación de imágenes, la inclusión de milagros (pequeños exvotos usualmente hechos de hojalata y representando partes del cuerpo; en este ejemplo, un par de ojos), y la aparente fragilidad de los hilos colgados que sobraron de la costura, Patiño ha producido una imagen obsesionante y emocional de lo que había sido una instantánea familiar bastante convencional. La mirada triste y absolutamente directa del artista como niño se convierte en nada menos que el reflejo del espectador, con evocaciones universales de remembranza y pérdida.

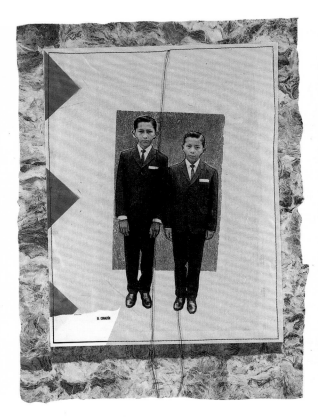
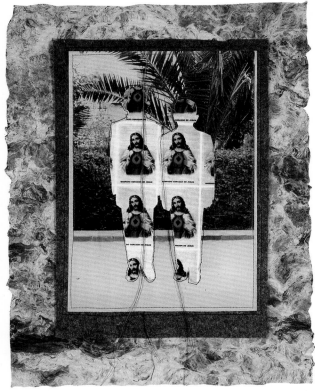
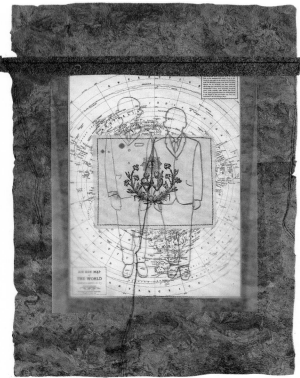
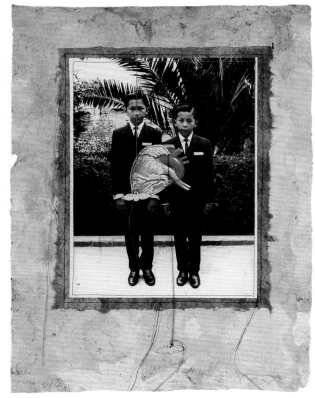

45. Adolfo Patiño

Constant Navigation (*Navegación constante*), 1991–92. From the series *Elements for Navigation* (*Elementos para una navegación*), from the larger series *Relics of the Artist* (*Reliquias de artista*). Old family photographs in black and white, Polaroid-type 669 photographs, negatives, Canon Laser copies, Polaroid SX-70 photographs, old postcards, prints on paper sewn with cotton thread on felt, satin, and *amate*. Quadriptych: 15³⁄₄ × 11¹⁄₂ in.; 16 × 12 in.; 16 × 11¹⁄₂ in.; 16 × 12 in. Created with the assistance of Ma. Salud Torres de Patiño (the artist's mother), Judith Barbata, and Laura Anderson.

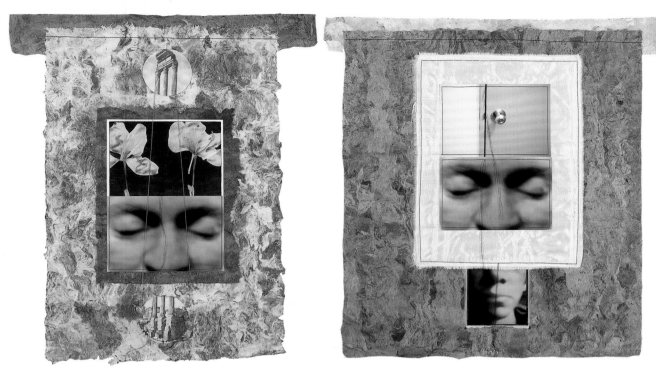

46. Adolfo Patiño

Dreams of the Navigator (*Sueños de navegante*), 1991–92. From the series *Elements for Navigation* (*Elementos para una navegación*), from the larger series *Relics of the Artist* (*Reliquias de artista*). Old family photographs in black and white, Polaroid-type 669 photographs, negatives, Canon Laser copies, Polaroid SX-70 photographs, old postcards, prints on paper sewn with cotton thread on felt, satin, and *amate*. Diptych: left, *The Column* (*La Columna*), irregular shape, 18¼ × 15¾ in.; right, *Memories* (*Memorias*), irregular shape, 18½ × 17¾ in. Created with the assistance of Ma. Salud Torres de Patiño (the artist's mother), Judith Barbata, and Laura Anderson. Courtesy Galería Ramis F. Barquet, Monterrey, Mexico

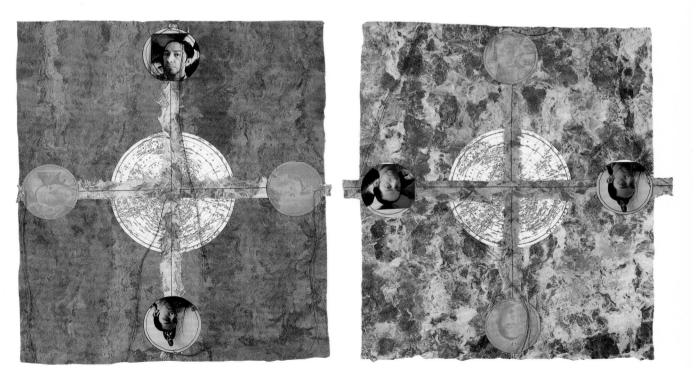

47. Adolfo Patiño

Navigation Charts, I and II (*Cartas de navegación, I y II*), 1991–92. From the series *Elements for Navigation* (*Elementos para una navegación*), from the larger series *Relics of the Artist* (*Reliquias de artista*). Old family photographs in black and white, Polaroid-type 669 photographs, negatives, Canon Laser copies, Polaroid SX-70 photographs, old postcards, prints on paper sewn with cotton thread on felt, satin, and *amate*. Diptych: 18¼ × 16⅛ in; 18¼ × 17½ in. Created with the assistance of Ma. Salud Torres de Patiño (the artist's mother), Judith Barbata, and Laura Anderson. Courtesy Galería La Agencia, Mexico City

Pablo Ortiz Monasterio

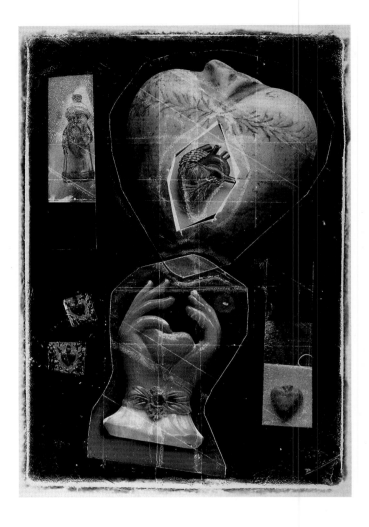

Pablo Ortiz Monasterio is notable as much for his active promotion of Mexican photography and culture as for his artistic work. In the 1980s, he edited numerous books, primarily monographs on prominent Mexican photographers, for the Río de Luz press. Because of the dearth of information on the field, these volumes have become valuable reference works for researchers, the interested public, and other photographers. In his own photography, Ortiz Monasterio has had a diverse career. He has insightfully documented several indigenous groups living in varied parts of the country and has recently completed an extensive study of poor and lower-working class people in Mexico City. His newest work is a series of manipulated photographs. Some are printed from negatives that he makes by hand by piecing together bits of adhesive tape, paper, and fragments of photographic negatives. After printing these negatives in black-and-white (in

Pablo Ortiz Monasterio se destaca tanto por su promoción vigorosa de la fotografía y cultura mexicanas como por su trabajo de artista. En los años de 1980, editó numerosos libros, principalmente monografías sobre fotógrafos mexicanos prominentes, que publicó la editorial Río de Luz. Dada la falta de información sobre la materia, estos libros hoy son valiosas obras de referencia para investigadores, el público interesado en el tema, y otros fotógrafos. En su propia fotografía, la carrera de Ortiz Monasterio ha sido variada. Con perspicacia ha documentado a varios grupos indígenas en diversas partes del país y recientemente completó una extensa investigación de los pobres y miembros de la clase obrera en Ciudad México. Su trabajo más reciente es una serie de fotografías manipuladas. Algunas están impresas en negativos que hace a mano juntando pedazos de esparadrapo, papel, y fragmentos de otros negativos fotográficos. Después

48. Pablo Ortiz Monasterio

The Heart of the Heart (*El corazón del corazón*), 1991. Gelatin silver print and gouache. Triptych: each 39 × 32 in., overall 39 × 96 in.

49. Pablo Ortiz Monasterio

Anatomy Lesson (*Lección de la anatomía*), 1992. Manipulated gelatin silver print, 39 × 18 in.

50. Pablo Ortiz Monasterio

Homage to Velázquez (Homenaje a Velázquez), 1992. Manipulated gelatin silver print with gouache and oil paint, 38 × 22 in.

sizes up to six feet), he often paints words and symbols on the prints, thereby emphasizing the handcrafted sensibility that characterizes much of this body of work. Other of these works are large-scale collages of different images that the photographer has made at different times and places.

Although Ortiz Monasterio approaches his photography of indigenous people in creative ways, he views these series as being primarily documentary. His nontraditional works, in contrast, have the quality of personal records. By making the images in the studio, he is not restricted by the technical or logistical requirements faced by photographers who work outdoors; he is also completely free to choose his subject matter. Creating these works in a spontaneous, intuitive manner, Ortiz Monasterio includes symbolic references to his personal life so that the images mirror the artist's innermost thoughts and spiritual values. Additionally, Ortiz Monasterio alludes in this series to the dichotomy between reality and representation, and natural and artificial. Some of the photographs he uses, such as the images of his daughters' hands, represent the artist's direct reality; others, such as his photographs of existing photographs (his own and others), suggest reality at a further remove. As a result, these works also mark the rigorous questioning the artist has undergone in his search for values in which to believe, whether they be spiritual, cultural, or artistic.

The Heart of the Heart (cat. no. 48) is a triptych with numerous images of hearts, many of which are *milagros.* The repeated symbol of the heart functions not unlike an ex-voto,

de imprimir estos negativos en blanco y negro (en tamaños de hasta seis pies), muchas veces pinta palabras y símbolos en los positivos, recalcando la sensibilidad artesanal de gran parte de este conjunto de obras. Otros trabajos son collages de gran escala, que combinan imágenes diferentes hechas por el fotógrafo en distintos tiempos y lugares.

Aunque Ortiz Monasterio fotografía a los indígenas de manera original, considera que estas series son principalmente documentales. Sus obras no tradicionales, en cambio, tienen el carácter de documentos personales. Al hacer las imágenes en el estudio, se libera de los requerimientos técnicos y logísticos de los fotógrafos que trabajan al aire libre; también puede escoger libremente la materia. Creadas de manera espontánea e intuitiva, estas obras incluyen referencias simbólicas a la vida personal de Ortiz Monasterio, haciendo que estas imágenes reflejen los pensamientos y valores espirituales más íntimos del artista. Además, en esta serie Ortiz Monasterio se refiere a la dicotomía entre la realidad y la representación, y entre lo natural y lo artificial. Algunas de las fotografías que usa, como las imágenes de las manos de sus hijas, representan la realidad inmediata del artista; otras, como las de fotografías existentes (las suyas y las de otros), sugieren una realidad a mayor distancia. Como resultado, estas obras también señalan el cuestionamiento riguroso a que se ha sometido el artista en su búsqueda de valores, ya sean espirituales, culturales o artísticos.

El corazón del corazón (cat. no. 48) es un tríptico con numerosas imágenes de corazones, muchos de los cuales son

expressing the artist's acceptance of faith in the spiritual, emotional, and nonintellectual facets of life. In addition, as with the work of Laura González, Ortiz Monasterio's employment of the symbol of the heart has connotations in Mexican history as well, indicating his awareness of the influence that his culture has had on his psyche. The images of dead birds in the central panel amplify the work's meaning: suggesting solitude, denied freedom, and mortality, the birds are an elegiac counterpoint to the numerous hearts scattered throughout the triptych.

Homage to Velázquez (cat. no. 50) presents a more intellectual, but no less emotional meditation on the spiritual nature of life. The central image of the work is Ortiz Monasterio's photograph of a painting of the Crucifixion by Diego Velázquez. Above this are three separate photographs, also taken from various Spanish paintings: a skull, flanked by rondels containing close-ups, respectively, of Christ's wounded hand and foot. With the prominence given to images of Christ's suffering and death, this work exemplifies the fervent brand of Catholicism that the Spaniards brought with them to the New World as part of the Conquest. The artist, however, has chosen to reproduce images of Christ that emphasize his corporality and even sensuality. For Ortiz Monasterio, the issue is not so much one of believing in Christ, Catholicism, or in any specific dogma, but rather, in having passion for one's beliefs, and in viewing the spiritual less as an abstract domain and more as a physically palpable part of life.

milagros (exvotos). El símbolo repetido del corazón funciona como exvoto, expresando la fe del artista en los aspectos espirituales, emocionales y no intelectuales de la vida. Por añadidura, como en la obra de Laura González, el uso del símbolo del corazón para Ortiz Monasterio también tiene connotaciones de la historia mexicana, indicando la influencia de la cultura en su psiquis. Las imágenes de pájaros muertos en el panel central amplían el significado de la obra: evocando soledad, libertad negada, y mortalidad, los pájaros son contrapunto elegíaco a los numerosos corazones desperdigados a través del tríptico.

Homenaje a Velázquez (cat. no. 50) plantea una meditación más intelectual, pero no menos emocional, sobre la naturaleza espiritual de la vida. La imagen central de la obra es una fotografía de Ortiz Monasterio de una pintura de Diego Velázquez de la Crucifixión. Arriba están tres otras fotografías, también de diversas pinturas españolas: una calavera, flanqueada de rondeles con tomas de cerca de, respectivamente, la mano y el pie heridos de Cristo. Por la prominencia que da a las imágenes del sufrimiento y muerte de Cristo, esta obra personifica la versión ferviente del catolicismo que trajeron los españoles al Mundo Nuevo como parte de la Conquista. El artista, sin embargo, elige reproducir las imágenes de Cristo que subrayan su corporalidad y hasta su sensualidad. Para Ortiz Monasterio, lo importante no es tanto el creer en Cristo, en el catolicismo, o en cualquier dogma específico, sino tener pasión hacia las creencias de uno, y ver lo espiritual como una parte física y palpable de la vida en lugar de algo abstracto.

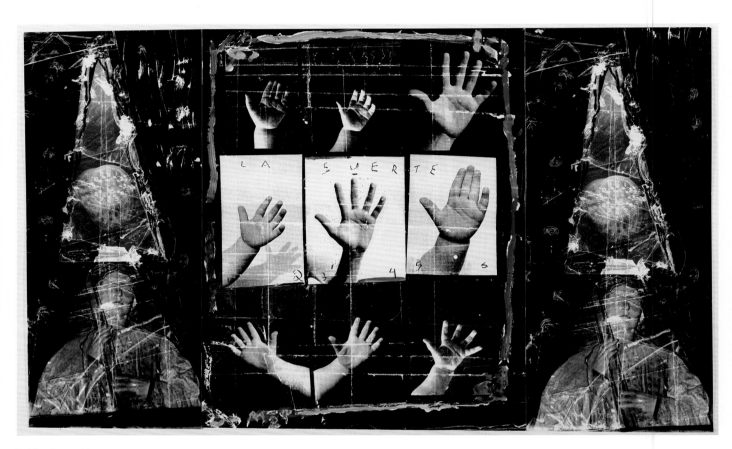

51. Pablo Ortiz Monasterio

Luck (La suerte), 1992. Manipulated gelatin silver print with gouache, 18 × 30 in.

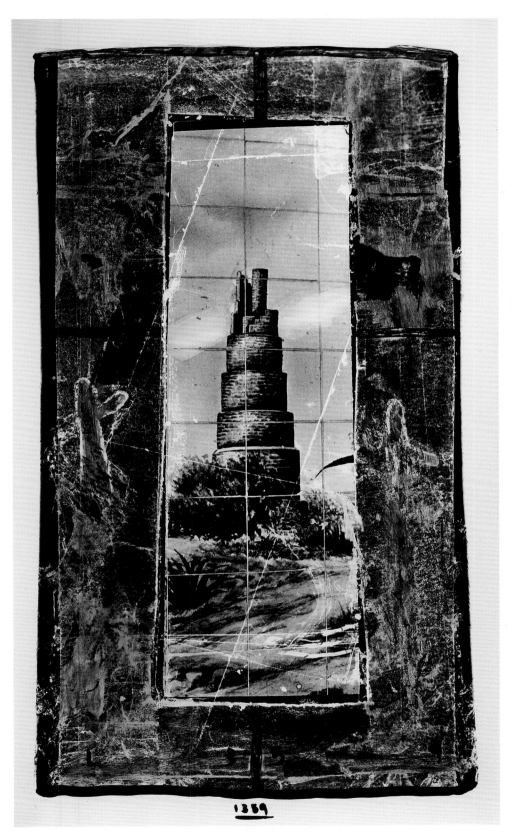

52. Pablo Ortiz Monasterio

The Tower of Babel (*Torre Babel*), 1991. Manipulated gelatin silver print and oil paint, 39 × 31 in.

Gerardo Suter

Born in Argentina, Gerardo Suter has lived in Mexico since 1970 and has long been dedicated to reconstructing elements of the country's ancient past, particularly its spiritual aspects. In the early 1980s he created the series *In the Archive of Professor Retus* (*En el archivo del Profesor Retus*), for which he invented an alter ego (Retus is Suter spelled backward). According to Suter's fictitious tale, Retus traveled in Mexico in the 1920s to photograph archaeological ruins; Suter discovered the pictures in an old mansion in Mexico City shortly after the devastating earthquake there in 1985. The works from the Retus series have a ghostly and aged look, which Suter achieved by scratching his negatives and chemically manipulating his prints. They illustrate the continued existence of monuments from Mexico's ancient past, but only as vestiges of their original grandeur and as symbols of a world that is incomprehensible to our contemporary eyes. In a series from the later 1980s, *Of this Earth, Heaven, and Hell* (*De esta tierra, del cielo y los infiernos*), Suter expanded his interest in native cultures by working with nude models wearing pre-Columbian masks. This series portrays humanity at an elemental level—charged with sexuality and physical energy, fearful of dreams and the unknown, but grasping for some kind of spiritual meaning in life. It also considered the nature of human identity: because his figures wore masks, used by many early cultures for shamanistic and ritual purposes, Suter suggested how dependent personal identity is on cultural identity and on the basic spiritual beliefs of one's community.

Nacido en Argentina, Gerardo Suter ha vivido en México desde 1970 y desde hace mucho tiempo se ha dedicado a reconstruir elementos del pasado remoto del país, especialmente sus aspectos espirituales. A principios de los años de 1980 creó la serie *En el archivo del Profesor Retus*, para la cual inventó un álter ego ("Suter" deletreado al revés). De acuerdo a la ficción de Suter, el profesor Retus viajó a México en los años de 1920 para fotografiar las ruinas arqueológicas. Suter habrá descubierto las fotografías en una vieja mansión en la capital poco después del terremoto devastador de 1985. Las obras de la serie Retus tienen un aspecto espectral y envejecido, que Suter logró rasguñando sus negativos y manipulando químicamente las pruebas positivas. Ilustran la existencia hasta hoy de los monumentos de la antigüedad mexicana, pero sólo como vestigios de su grandeza original y como símbolos de un mundo incomprensible para nosotros. En una serie hecha más tarde en la década de 1980, *De esta tierra, del cielo y los infiernos*, Suter amplió su interés en las culturas indígenas trabajando con modelos desnudas con máscaras precolombinas. Esta serie representa la humanidad en un nivel elemental—cargada de sexualidad y energía física, temerosa ante los sueños y lo desconocido, pero tratando de asirse a alguna suerte de significado espiritual en la vida. También repara en la naturaleza de la identidad humana: porque sus figuras usan máscaras, como las que muchas culturas antiguas usaban para efectos chamanísticos o rituales, Suter sugirió que la identidad personal depende de la identi-

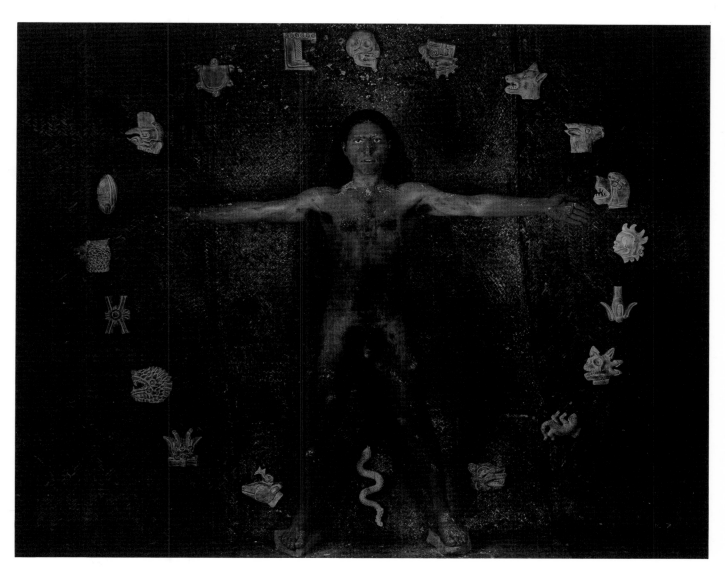

53. Gerardo Suter
 Tonalamatl, 1991. From the series *Codices*. Gelatin silver print, 47 1/4 × 57 in.

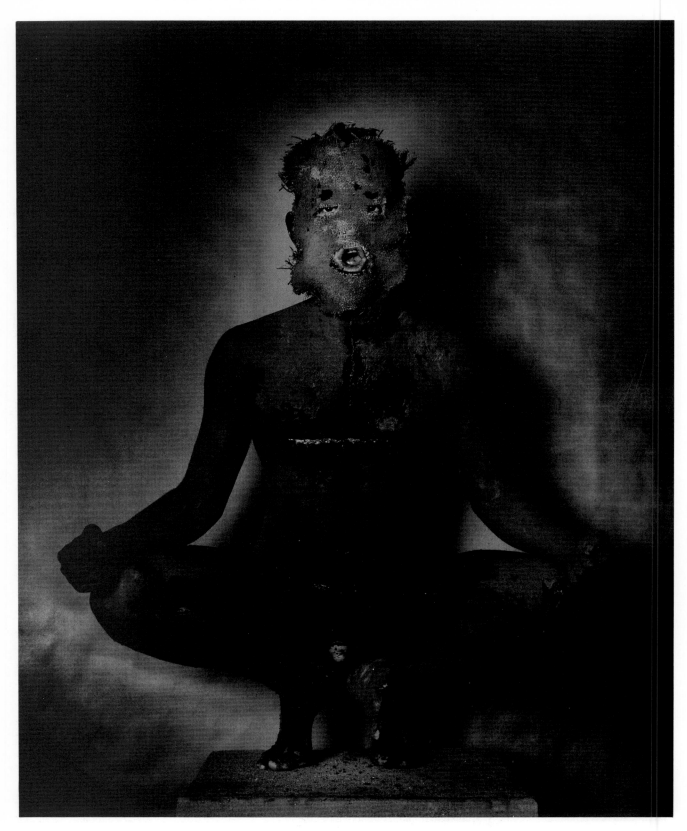

54. Gerardo Suter

Xipe-Totec, 1991. From the series *Codices*. Gelatin silver print, 47 1/4 × 39 1/2 in.

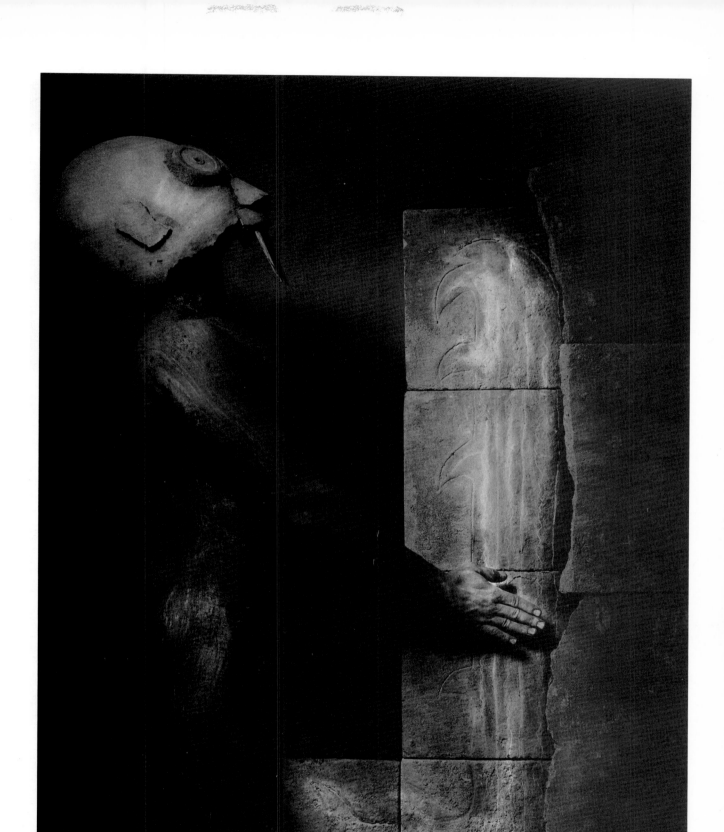

55. Gerardo Suter

Tlaloc, 1991. From the series *Codices*. Gelatin silver print, 47 1/4 × 39 1/2 in.

56. Gerardo Suter
Xiuhmolpilli, 1991. From the series *Codices*. Gelatin silver print, 47¼ × 39½ in.

57. Gerardo Suter
Octecomatl, 1991. From the series *Codices*. Gelatin silver print, 47¼ × 39½ in.

□ In 1991, with his *Codices* series, Suter synthesized the concerns of his earlier work by photographing nude models with props and small sets that he creates himself. The scenes he devises are inspired by his study of illustrated codices (manuscript-making was an important pre-Columbian art form; the few surviving codices date to the early colonial period and generally record indigenous history and religious beliefs). Although he closely bases his iconography on the narrative scenes and pictographs found in the codices, his imagery is highly inventive and represents a liberal, subjective reconstruction of pre-Columbian culture.

The dramatic images of Suter's *Codices* series are symbolic reinterpretations of Aztec deities and religious concepts. Among the most ambitious works in the series is *Tonalamatl* (cat. no. 53), a portrait of a nude man ringed by twenty symbolic forms, including a serpent, deer, jaguar, skull, and a stalk of corn. The image of a man with outstretched arms and legs is reminiscent of Leonardo da Vinci's Vitruvian man. Suter, however, based his composition on a drawing in the *Codex Vaticano Rios*, which shows the relation of the human body to the symbols for the twenty days of the Aztec month. The skull, for example, is placed at top center above the

○ dad cultural y de las creencias fundamentales de la comunidad de uno.

En 1991, con su serie *Códices*, Suter sintetizó las preocupaciones de su obra anterior fotografiando desnudos con objetos y escenarios que él mismo crea. Las escenas que construye se inspiran en su investigación de los códices ilustrados (una forma de arte precolombino muy importante; los pocos códices que sobreviven hasta hoy pertenecen al período colonial temprano y generalmente documentan la historia y las creencias religiosas de los indígenas). Aunque basa su iconografía estrechamente en las escenas narrativas y pictografías de los códices, sus imágenes son muy inventivas y representan una reconstrucción liberal y subjetiva de la cultura precolombina.

Las imágenes dramáticas de la serie *Códices* son reinterpretaciones simbólicas de las deidades y conceptos religiosos de los aztecas. Una de las obras más ambiciosas de la serie es *Tonalamatl* (cat. no. 53), un retrato de un hombre desnudo rodeado por veinte formas simbólicas, incluyendo una sierpe, un ciervo, una calavera, y un tallo de maíz. La imagen de un hombre con brazos y piernas extendidas recuerda al Hombre Vitruvianode Leonardo da Vinci. Suter, sin embargo, basa la

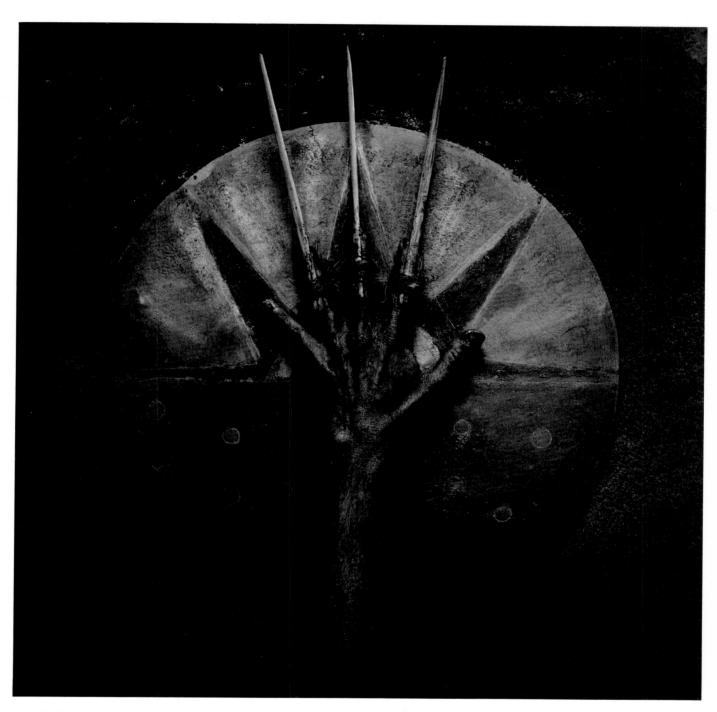

58. Gerardo Suter

Tlapoyahua, 1991. From the series *Codices*. Gelatin silver print, 47 1/4 × 39 1/2 in.

man's head, and represents the head; the serpent, situated between the man's legs, represents the phallus. According to Aztec thought, a person born on a certain day and month would forever possess the attributes associated with that day/month combination. With its references to a pantheon of deities and to the Aztec's cyclical concept of time, the *Tonalamatl* is a kind of universal man. However, in contrast to Leonardo's version, which shows man as the measure of all things, Suter presents humanity as controlled by powers out of its hands, thus suggesting the differences between European and Native American conceptions of humanity's place in relation to the natural world.

In his portrayal of the rain god Tlaloc (cat. no. 55), Suter expresses the fear and apprehension with which Aztecs regarded the sacred world. He handcrafted the mask with fanglike teeth and large, round eyes in accordance with pre-Hispanic iconography. Suter portrays the god nude, embracing a stone monolith that contains a pictograph representing water, the attribute of the rain god. With the monolith's long vertical shape and phallic reference, the image also casts the god as a sexual, if still otherworldly, being. Similarly, in *Xipe-Totec* (cat. no. 54), portraying the god of spring, fertility, and the earth, Suter devised a crude mask for his model to symbolize the suit of flayed skin by which this god is always represented. The flayed skin, that of a sacrificial victim, ensured fertility in the new year, while the long horizontal line on the figure's chest signifies how the victim was sacrificed, by slashing open his body and removing his heart.

Suter states that he is drawn to Mexico's ancient history because its temporal and cultural distance from the contemporary world represents something magical to him.[24] He is aware, however, that his interpretation of this realm reflects a contemporary perspective and ultimately underscores how immensely different the ancient past is from our own time. In recreating the past, Suter suggests what the present day lacks—a holistic relation with the earth and a profound level of spirituality in everyday life.

composición en un dibujo en el *Códex Vaticano Ríos*, que muestra la relación entre el cuerpo humano y los símbolos de los veinte días del mes azteca. La calavera, por ejemplo, se coloca en la parte central superior arriba de la cabeza del hombre, y representa la cabeza; la sierpe, colocada entre las piernas del hombre, representa el falo. Según el pensamiento azteca, una persona nacida en tal día y mes siempre poseería los atributos asociados con esa combinación día/mes. Haciendo referencias al panteón de deidades y al concepto cíclico del tiempo entre los aztecas, el *Tonalamatl* es una suerte de hombre universal. No obstante, en contraste a la versión que hizo Leonardo, que muestra al hombre como la medida de todo, Suter presenta a la humanidad controlada por fuerzas fuera de sus manos, así sugiriendo las discrepancias entre los conceptos europeo e indígena americano sobre la relación entre la humanidad y el mundo natural.

En la representación que hizo del dios de la lluvia Tlaloc (cat. no. 55), Suter expresa el temor y aprensión de los aztecas hacia el mundo sagrado. Hizo a mano la máscara con colmillos y grandes ojos redondos de acuerdo a la iconografía prehispánica. Suter presenta al dios desnudo, abrazando un monolito que tiene una pictografía que representa el agua, atributo del dios de la lluvia. Por la forma larga y vertical y su referencia fálica, la imagen también representa al dios como un ente sexual, aunque todavía de otro mundo. De la misma manera, en *Xipe-Totec* (cat. no. 54), donde aparece el dios de la primavera, la fertilidad, y la tierra, Suter ingenió una máscara burda para el modelo que simboliza el traje de piel de un hombre desollado con que siempre se presenta este dios. La piel, tomada de una víctima sacrificada, asegura la fertilidad en el nuevo año, mientras la larga línea horizontal en el pecho indica como se había sacrificado, acuchillando el cuerpo para arrancar el corazón.

Suter dice que le atrae la historia antigua de México porque su distancia temporal y cultural del mundo actual le parece mágica.[24] Se da cuenta, sin embargo, de que su interpretación de este reino refleja una perspectiva contemporánea y finalmente subraya la inmensidad de la diferencia entre el pasado y nuestros días. Al recrear el pasado, Suter sugiere lo que le falta a esta época—una relación orgánica e integrada con la tierra y una espiritualidad profunda en la vida cotidiana.

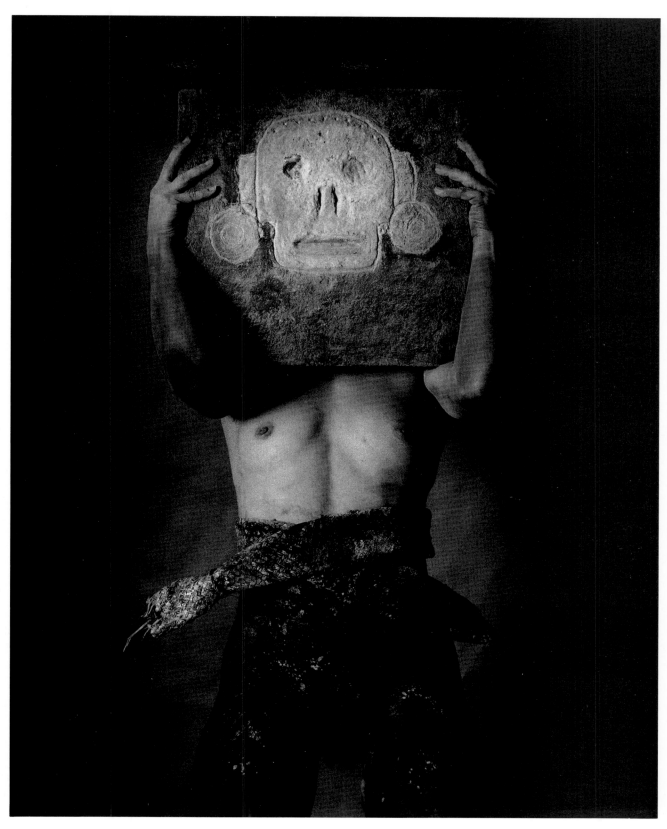

59. Gerardo Suter

Coatlicue, 1991. From the series *Codices*. Gelatin silver print, 47¼ × 39½ in.

Germán Herrera

The complexity of indigenous Mexican culture and spiritual beliefs is also mirrored in the work of Germán Herrera, who has developed highly original artistic means for interpreting these themes. He once pursued straight photography; among his most notable work of this kind is a series on life in Cuba he made during a six-month stay there in 1987. Herrera eventually lost interest in using photography to document the world objectively, which he believes is ultimately impossible. Rather, his goal is similar to Gerardo Suter's—to construct images that evoke ungraspable realms, ancient Mexican history, and religion. To do so, he broke away from conventional photography and now merges several unusual practices: he works with pinhole cameras, stages his compositions, creates and photographs installations, prints images in very large scale, makes collages with his photographs, and mounts his photographs on canvas instead of framing them. His resulting work elaborately addresses the continuing relevance of Mexico's pre-Conquest cultures to contemporary life and the transformative influence of Mexico's mestizo heritage upon its spiritual life.

Recently, Herrera has collaborated with the Mexican archaeologist Teresa Uriarte to develop his subject matter. *Memory / Skull Rack / Border* (cat. no. 60), a large pinhole-camera image, was inspired by Uriarte's research at Teotihuacán, a major archaeological site near Mexico City. Once a great city whose name meant "City of the Gods," it flourished in the fifth and sixth centuries A.D. Today, with its awe-inspiring pyramids, it is a popular tourist destination. At the forefront of the this work is Herrera's reconstruction of a *tzompantli*, or skull rack (relief sculptures representing rows of human skulls are preserved at Chichén Itzá, Uxmal, and other Mesoamerican sites; they were often located near the ball courts where ritual games were played and connoted the importance of human sacrifice to these cultures). Behind it is a chain-link fence, an empty field, and in the distant background, the pyramids of Teotihuacán and the mountain-ringed valley of Teotihuacán. With the out-of-focus quality produced by the pinhole camera, Herrera simulates the kinds of visions conjured in dreams or as memories. In doing so, he

La complejidad de la cultura y creencias espirituales indígenas de México se refleja también en la obra de Germán Herrera, que ha creado medios artísticos muy originales para interpretar estos temas. En una época hacía fotografía no manipulada. Entre sus obras más notables de este tipo se encuentra una serie sobre la vida en Cuba que hizo durante una estadía en ese país en 1987. Herrera finalmente perdió interés en el uso de la fotografía para la documentación objetiva del mundo, cosa que considera al fin de cuentas imposible. En cambio, su objetivo se asemeja al de Gerardo Suter—construir imágenes que evocan reinos intangibles, como la historia antigua mexicana y la religión. Para hacerlo, rompió con la fotografía convencional y ahora aúna varias prácticas originales: trabaja con cámaras de agujero minúsculo sin lente, escenifica las composiciones, crea y fotografía instalaciones, imprime las imágenes en escala sobredimensionada, hace collages con las fotografías, y las monta en lienzo en lugar de enmarcarlas. La obra resultante comenta de una manera elaborada la importancia de las culturas mexicanas anteriores a la Conquista en la actualidad, y la influencia transformativa que tiene la herencia mestiza en la vida espiritual de México.

Recientemente Herrera colaboró con la arqueóloga mexicana Teresa Uriarte para desarrollar su tema. *Memoria / Tzompantli / Frontera* (cat. no. 60), una imagen realizada con una gran cámara de agujerito sin lente, se inspiró en las investigaciones de Uriarte en Teotihuacán, un importante sitio arqueológico cerca de la ciudad de México. Fue una gran ciudad cuyo nombre significaba "Ciudad de los Dioses", y floreció en los siglos cinco y seis de nuestra era. Hoy, sus imponentes pirámides la hacen una gran atracción turística. En el primer plano de esta obra se ve la reconstrucción por Herrera de un *tzompantli*, o estante de calaveras (se conservan en Chichén Itzá, Uxmal y otros lugares en Mesoamérica relieves que representan filas de calaveras humanas; se colocaban frecuentemente cerca de las canchas de pelota donde se realizaban juegos rituales e indicaban la importancia que tenían los sacrificios humanos para esas culturas). Detrás hay una cerca de malla metálica, un campo vacío, y en el fondo, las pirámides de Teotihuacán y la sierra alrededor del valle de Teotihuacán.

suggests the importance of memory, whether individual or cultural. Memory is omnipresent in Mexico, where pre-Hispanic ruins are visible in many parts of the country and where the population places much value on knowing its cultural roots. Yet, memory is also the physically ungraspable, a fact that the artist symbolizes with the chain-link fence bordering the site. By portraying the *tzompantli* at the picture's center, Herrera also indicates the difficulty of memory. In Mexico, the esteem broadly held for its pre-Hispanic legacy directly conflicts with the prejudice frequently directed toward the members of surviving indigenous cultures. In addition, pride in the past is necessarily accompanied by the knowledge of the negative attributes of pre-Columbian cultures, especially the predisposition for sacrifice, which had reached huge proportions among the Aztecs by the time of the Conquest. The word *border* (*frontera*) in the work's title has multiple meanings. It refers to the clear delineation between Mexico's ancient and modern periods, an effect of the decisiveness of the Spanish Conquest. It is also a commentary on the physical borders that people place around symbols of the past. While the fence at Teotihuacán was erected to protect it from looters, it underscores the fact that it is also a tourist attraction replete with ticket booths, souvenir shops and hawkers, and a restaurant. History then, is often inaccessible because of numerous factors—fear and misunderstanding (symbolized by the skull rack), lack of accurate information, the idealization of the past (memory), and the commercialization of history (the border). Herrera's image, however, forces us to confront elements of history in a powerful way and makes the claim that memory, however flawed, is preferable to thoughtless indifference toward one's cultural legacy.

Herrera's *Aparicio* (cat. no. 61) is a similarly large color photographic collage depicting a man wearing a loincloth in the manner of the crucified Christ. Several snakes emerge from the figure's neck and in the background is a skull rack, transforming the image into a grotesque icon fusing pre-Hispanic and Christian beliefs. This hybrid figure represents for Herrera Tata Jesucristo, a syncretic Indian Christian deity of

Por el enfoque impreciso que produce la cámara de agujerito sin lente, Herrera simula los tipos de visiones que se evocan en sueños o memorias. Sugiere la importancia de la memoria, ya sea individual o cultural. La memoria está en todas partes en México, donde las ruinas prehispánicas son visibles en muchas partes del país y donde el pueblo valoriza tanto el conocimiento de sus raíces culturales. Empero la memoria es también lo intangible, hecho que el artista representa por la cerca de malla metálica que bordea el sitio. Al poner el tzompantli en el centro del cuadro, Herrera también indica la dificultad de la memoria. En México, la estima que se tiene generalmente por el legado prehispánico choca con el prejuicio que se suele dirigir a las culturas indígenas sobrevivientes. Por añadidura, el orgullo del pasado se acompaña indefectiblemente de los atributos negativos de las culturas precolombinas, especialmente la predisposición para el sacrificio, que había alcanzado grandes dimensiones entre los aztecas a la hora de la Conquista. La palabra "frontera" en el título de la obra tiene significados múltiples. Se refiere a la delineación clara entre los períodos antiguo y moderno de México, producto del carácter decisivo de la Conquista española. Es también un comentario sobre las fronteras o barreras físicas que pone la gente alrededor de los símbolos del pasado. Si bien la cerca en Teotihuacán fue construida para proteger el lugar de los saqueadores, también subraya el hecho de que es una atracción turística con todas sus casetas de comprar entradas, tiendas de prendas de recuerdo, pregoneros, y un restaurante. La historia pues suele estar inaccesible por diversos factores—el temor y malentendimiento (simbolizados por el estante de calaveras), la falta de buena información, la idealización del pasado (la memoria), y la comercialización de la historia (la frontera). La imagen hecha por Herrera, sin embargo, nos obliga a confrontar los elementos de la historia de una manera poderosa y afirma que la memoria, por más imperfecta que sea, es mejor que la indiferencia respecto al legado cultural de cada uno.

El *Aparicio* (cat. no. 61) de Herrera es otro gran collage fotográfico en colores. Muestra a un hombre en taparrabo al estilo de Cristo crucificado. Varias culebras salen del cuello

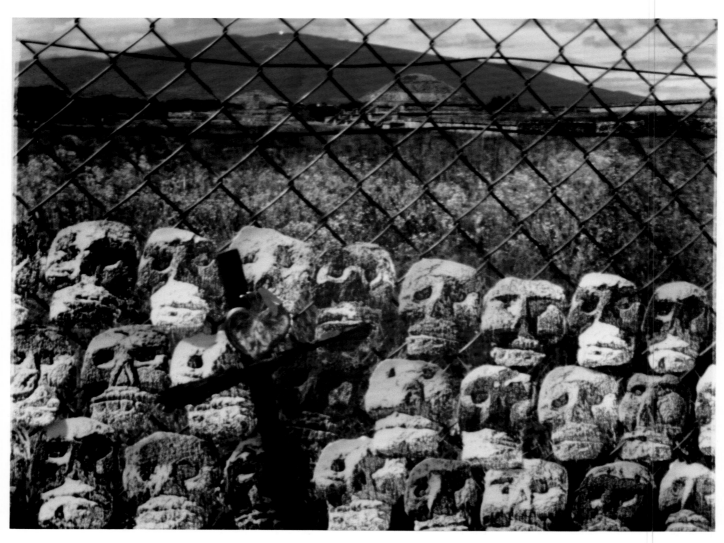

60. Germán Herrera

Memory / Skull Rack / Border (Memoria / Tzompantli / Frontera), 1990. Color pinhole-camera photograph mounted on canvas, 40 × 52 in.

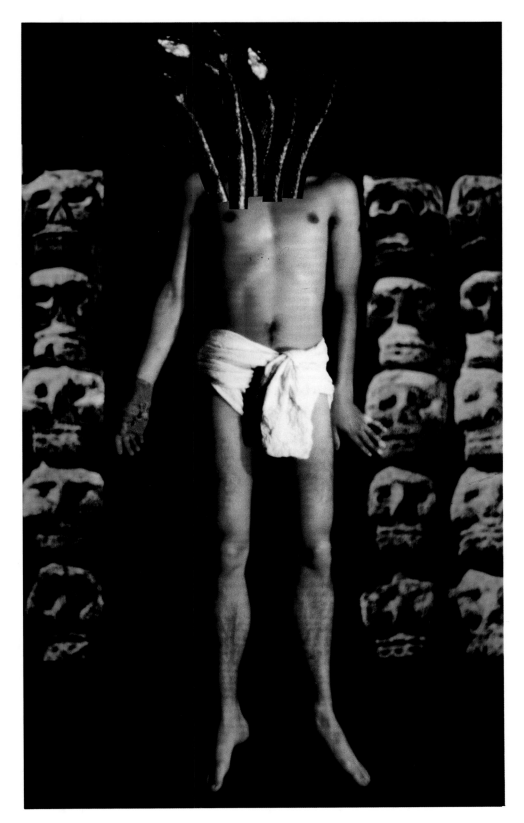

61. Germán Herrera

Aparicio, 1991. Photo collage of color prints, 67 × 40 in.

Christ as Father (*tata*), rather than as the Son of God. Some Native Americans shortly after the Conquest saw Christ in this way, and in some isolated communities of Mexico, peasants still pray to him. By combining symbols of two distinct belief systems, Herrera connotes the practice of Catholicism characteristic of many present-day Mexican communities, which fluidly incorporate institutionalized Catholic dogma with native philosophy and rituals.

Through *Aparicio*, Herrera also suggests parallels between pre-Hispanic and Christian philosophies. For example, a decapitated figure symbolized the moon for the Aztecs, while for Christians, Jesus the Son is the symbol of light. With this juxtaposition, Herrera constructs a symbol of duality—a concept that informed myriad aspects of Mesoamerican cultures. The work contains other similar contrasts: the snakes emanating from the figure's neck are reminiscent of the great Aztec deity Coatlicue. In the monumental sculpture of Coatlicue now in the Museum of Anthropology, in Mexico City, the monstrous female figure possesses, instead of a head, two horrific serpents—symbols of blood and sacrifice, but also of fertility. In comparison, the Crucifixion symbolizes death and resurrection. This image, then, illustrates how concepts of duality function within both thought systems. Just as blood sacrifice was essential to various pre-Columbian cultures, the Crucifixion, and later, the death of the Christian martyrs, were bloody sacrifices necessary for the establishment of Catholicism. By suggesting points of correspondence between two cultures, Herrera exemplifies how Mexico's mestizo culture developed—by transforming and integrating new beliefs, but never completely forsaking those of the past.

de la figura y en el fondo está el estante de calaveras, que transforma la imagen en icono grotesco que une las creencias prehispánicas y cristianas. Para Herrera, esta figura híbrida representa al Tata Jesucristo, una deidad indígena sincrética representando a Cristo como el Padre (tata), en lugar del Hijo de Dios. Algunos de los indígenas poco después de la Conquista vieron a Cristo de esta manera, y en algunas comunidades mexicanas aisladas, los campesinos todavía le oran. Al combinar los símbolos de dos sistemas de creencia distintos, Herrera se refiere a la práctica del catolicismo que caracteriza a varias comunidades mexicanas de la actualidad, que incorporan fácilmente el dogma católico institucionalizado con la filosofía y rituales nativos.

A través de *Aparicio*, Herrera también sugiere paralelos entre la filosofía prehispánica y la cristiana. Por ejemplo, una figura descabezada simbolizaba la luna para los aztecas, mientras para los cristianos, Jesús el Hijo es símbolo de luz. Por esta yuxtaposición, Herrera construye un símbolo de dualidad —un concepto que informaba múltiples aspectos de las culturas mesoamericanas. Esta obra tiene otros constrastes similares: las culebras que emanan del cuello de la figura recuerdan a la gran deidad azteca Coatlicue. En la escultura monumental de Coatlicue actualmente en el Museo de Antropología en México, D.F., la monstruosa figura de hembra posee, en lugar de cabeza, dos serpientes horrorosas— símbolos no sólo de sangre y sacrificio, sino también de fertilidad. En cambio, la Crucifixión simboliza la muerte y la resurrección. Esta imagen ilustra cómo los conceptos de la dualidad funcionan en ambos sistemas de pensamiento. De la misma manera que el sacrificio de sangre era esencial para varias culturas precolombinas, la Crucifixión y, luego, las muertes de los mártires cristianos eran sacrificios necesarios para el establecimiento del catolicismo. Al sugerir los puntos de correspondencia entre las dos culturas, Herrera muestra cómo la cultura mestiza mexicana evolucionó—transformando y absorbiendo las creencias nuevas, sin abandonar completamente las antiguas.

A Shadow Born of Earth: Nature and Invention

☐ In contrast to the United States, which has a strong tradition in landscape photography, few Mexican photographers have consistently portrayed the land or nature directly. Despite the richness of Mexico's history of photography, there are no equivalents in that country to artists like Edward Weston, Ansel Adams, the members of the Group f/64, or Minor White. This belies the fact that especially since the time of the Mexican Revolution, which was in large measure instigated by the needs of the masses of rural peasants and for agrarian land reform policies, the land has functioned as an emotional emblem of nationhood fraught with social, political, cultural, and spiritual significance. However, within photography, its importance has been overshadowed by the great tradition of social documentation. Although notable exceptions exist, it has been most frequently depicted as the backdrop for human action, as in the works of Manuel Álvarez Bravo, Lola Álvarez Bravo, and Mariana Yampolsky. Since the 1980s, when a new generation of photographers and other artists began experimenting with ideas, media, and subject matter that were new in Mexico, the natural world has had a more dominant position, especially because it is often put to use as the material of art itself. Many photographers, notably Jesús Sánchez Uribe, and Salvador Lutteroth in his work of the 1980s, use elements of nature in constructed images as a way of commenting on aspects of traditional Mexican culture. In her ritualistic performances and subsequent photographic documentation, Eugenia Vargas has used earth and water as metaphors for Mexico's acute environmental crisis and to explore humanity's physical and spiritual dependency on the earth. Both Jan Hendrix and Laura Cohen use nature in their formal investigations, while Cohen's precisely arranged mise-en-scènes allow her to express varied psychological states.

Una sombra nacida de la tierra: naturaleza e invención

○ A diferencia de sus colegas en los Estados Unidos, donde hay una fuerte tradición de fotografía de paisajes, pocos fotógrafos mexicanos han retratado directamente la tierra o la naturaleza. A pesar de la riqueza de la historia fotográfica de México, no hay equivalentes allá de artistas como Edward Weston, Ansel Adams, los miembros del Group f/64, o Minor White. Esto contradice el hecho de que la tierra ha funcionado como emblema de la nacionalidad, cargado de significados sociales, políticos, culturales y espirituales—especialmente desde la época de la Revolución Mexicana, que en gran parte fue producto de las reivindicaciones de los campesinos y de la necesidad de una una reforma agraria. Sin embargo, dentro de la fotografía, la importancia del paisajismo ha sido relegada por la gran tradición de la documentación social. Aunque existen excepciones notables, el paisaje más frecuentemente se ha presentado como el fondo para la acción humana, como en las obras de Manuel Álvarez Bravo, Lola Álvarez Bravo, y Mariana Yampolsky. Desde los años de 1980, cuando una nueva generación de fotografías y otros artistas comenzaron a experimentar con ideas, medios y materias que eran nuevas en México, el mundo natural asumió una posición más dominante, especialmente porque se suele usar como el material mismo del arte. Muchos fotógrafos, notablemente Jesús Sánchez Uribe, y Salvador Lutteroth en sus obras de los años de 1980, usan elementos de la naturaleza en imágenes construidas como una manera de comentar los aspectos de la cultura tradicional mexicana. En sus actuaciones ritualistas y la documentación fotográfica de ellas, Eugenia Vargas ha usado la tierra y el agua como metáforas de la crisis ambiental aguda en México y para explorar cómo la humanidad depende física y espiritualmente de la tierra. Tanto Jan Hendrix como Laura Cohen usan la naturaleza en sus investigaciones formales, mientras las escenas meticulosamente arregladas de Cohen le permiten expresar diversos estados psicológicos.

Jan Hendrix

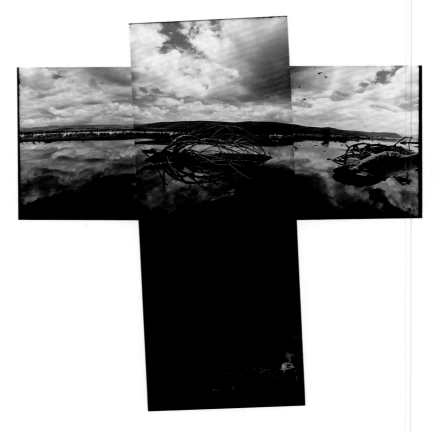

62. Jan Hendrix
Nakuru, 1990-91. Photo collage of color prints, 31 × 39 in.

A pioneer in nontraditional photography in Mexico, Jan Hendrix has long been committed to constructed landscapes that abstract nature in order to place at issue how we view the natural world. Born in Holland in 1949, Hendrix began traveling to Mexico in 1975 and settled in Mexico City in 1979. Since that time, he has worked with varied artistic formats. Within photography, he has primarily utilized Polaroid and panoramic (wide-view) cameras; outside of the medium, he is a prominent printmaker and has also worked as a sculptor and ceramicist. Hendrix has exhibited his work extensively in Mexico for over a decade and had an important role there in the early 1980s in demonstrating to other artists the medium's potential outside of straight photography. How-

Pionero de la fotografía no tradicional en México, Jan Hendrix se ha dedicado desde hace mucho tiempo a los paisajes construidos que, al crear una naturaleza abstracta, nos hace cuestionar nuesta manera de ver el mundo natural. Nacido en Holanda en 1949, Hendrix comenzó a viajar a México en 1975 y se estableció en la capital en 1979. Desde entonces, ha trabajado con formatos artísticos variados. En la fotografía, ha utilizado principalmente cámaras Polaroid y panorámicas (de vista ancha); fuera de la fotografía, es un grabador importante y también ha trabajado como escultor y ceramista. Hendrix ha mostrado sus obras extensamente en México desde hace más de una década y ha jugado un papel importante en ese país desde principios de los 80, enseñando a

63. Jan Hendrix
Sierra de Juarez, 1990-91. Photo collage of color prints, 31 × 39 in.

64. Jan Hendrix
Amboseli, 1990–91. Photo collage of color prints, 31 × 39 in.

ever, as a foreign-born artist whose work clearly does not participate in the neo-Mexicanismo[25] movement that has characterized contemporary Mexican art for nearly a decade and which only indirectly reveals the influence of his life in Mexico, he has long been outside of the mainstream of Mexican photography—a condition compounded by the fact that he cannot be classified strictly as a photographer. Yet, Hendrix acknowledges important influences from Mexico: his interest in the Mexican land as subject matter, his acute consciousness of light and color, and the intensity of the forms he creates are all derived from his experience of living and traveling in the country. He is equally indebted to his own cultural roots: to aspects of European art, especially German romanticism, and, to seventeenth-century Dutch landscapes, which, like Hendrix's compositions, often contain low horizon lines. He also credits the artistic environment of his native Holland in the 1960s and '70s, with its strong focus on conceptualism, as instrumental to the development of his aesthetic.

From 1979 until 1981, Hendrix used Polaroid cameras to produce sequential images of leaves, trees, and other organic forms. He arranged these photographs chronologically into grids, overlapping strips, long vertical rows, or irregular shapes that followed the forms of his subjects. In this manner, Hendrix illustrated the process of time in nature—something that cannot be achieved as effectively within the frame of a single photographic exposure. The ease of creating Polaroid prints also allowed him to treat individual photographs as manipulable units of greater wholes that represented real objects, but also expressed the artist's interest in abstraction, pattern, and other formal concerns. Hendrix abandoned Polaroids largely because of their square format—a hindrance to an artist moving away from the depiction of the details of nature to the representation of broad sweeps of land and sky—and now works with a panoramic camera. However, the manipulation of images, a feature of his earlier work, retains an important role for the artist, both in his photographic collages made from color prints and in his silkscreen prints, which are frequently of impressively large size. To understand Hendrix's work, it is important to realize the symbiotic relationship that the prints and photographs have for him. Although his photographs stand as works of art in and of themselves, they may also function as sketches when he transforms fragments of individual compositions into

otros artistas la potencialidad del medio aparte de la fotografía directa y no manipulada. Sin embargo, como artista extranjero cuyas obras obviamente no pertenecen al movimiento neomexicanista[25] que ha caracterizado el arte contemporáneo desde hace casi una década, y cuyas obras revelan sólo indirectamente la influencia de su vida en México, Hendrix ha permanecido fuera de las corrientes principales de la fotografía mexicana—una condición que se complica por el hecho de que no puede ser clasificado estrictamente como fotógrafo. Sin embargo, Hendrix reconoce influencias importantes de México: su interés en la tierra mexicana como tema, su profundo conocimiento de luz y color, y la intensidad de las formas que crea se derivan de la experiencia de vivir y viajar en el país. En igual medida está endeudado con sus propias raíces culturales: con elementos del arte europeo, especialmente el romanticismo alemán, y los paisajes holandeses del siglo diecisiete que, como las composiciones de Hendrix, suelen tener líneas de horizonte bajas. También le da crédito al medio ambiente artístico de Holanda en las décadas de 1960 y 1970, con su énfasis en el conceptualismo, como importante en el desarrollo de sus principios estéticos.

De 1979 hasta 1981, Hendrix usaba cámaras Polaroid para producir imágenes consecutivas de hojas, árboles, y otras formas orgánicas. Arreglaba estas fotografías cronológicamente en grillas, tiras solapadas, filas verticales largas, o formas irregulares que mimetizaban las formas de su tema. De esta manera, Hendrix visualizaba el proceso del tiempo en la naturaleza—algo que no se puede lograr eficazmente en el marco de una sola toma fotográfica. La facilidad de creación de los positivos con Polaroid también le permitía tratar las fotografías individuales como unidades manipulables de conjuntos mayores que representaban objetos reales, pero también expresaban el interés del artista en la abstracción, los patrones, y otras cuestiones formales. Hendrix abandonó las fotos Polaroid en gran parte por su formato cuadrado—un estorbo para el artista, que se alejaba de la representación de detalles de la naturaleza para lograr vistas más amplias de la tierra y el cielo. Actualmente trabaja con cámara panorámica. Sin embargo, la manipulación de las imágenes, característica de su obra anterior, retiene una función importante para el artista, tanto en los collages fotográficos hechos de positivos en color como en sus serigrafías, que suelen ser de tamaños impresionantes. Para comprender la obra de Hendrix, hay que

large-scale silkscreens. With his photographs, Hendrix presents an expansive, albeit constructed vision of nature, while with his prints, he can explore and emphasize the natural world's small details. In both media, he abstracts nature and provokes consideration of how various artistic media guide our perception of things in the world.

Hendrix tends to photograph in regions that are minimally disturbed by humans and modern society; the images exhibited here were made primarily in nature preserves in Kenya and in Oaxaca, a mountainous region of Mexico with important pre-Columbian sites and with strong, continuing indigenous traditions. Because of his presentation of these landscapes as irregularly shaped collages, we are constantly conscious of viewing an interpretation of nature through the eye of an intermediary. This is particularly clear in *Amboseli (3)* (cat. no. 66), consisting of three prints arranged roughly into an H. In one of the stems of the H, the artist's shadow is clearly visible, providing physical evidence of the means by which the picture was made. Works consisting of only two photographs, such as *Sierra de Juarez* (cat. no. 63), exemplify the artist's interest in experimenting with formal issues. Neither wholly abstract nor wholly representational, the simple T-like shapes formed by overlapping prints fragment nature and provoke the spectator to consider the constructed nature of all photographic images.

Hendrix has stated that he manipulates his landscape images as a way of respecting the natural world.[26] He always photographs in places endowed with great natural beauty, frequently early in the morning or after sunset. As a result, his images are compelling because of their grandeur and, often, because of their dramatic, mysterious quality. However, Hendrix refuses to allow the camera to become a surrogate for experiencing, firsthand, the places he photographs. By presenting these scenes in photographs using nontraditional formats, the possibility of looking casually at scenes of uncommon splendor is denied. His fragmented images exhort the viewer to study his images with care, to see details, and hopefully, to value what they represent.

tener en cuenta la relación simbiótica entre sus grabados y fotografías. Aunque las fotografía existen como obras en sí, también pueden hacer las veces de esbozos cuando transforma los fragmentos de composiciones individuales en grabados de gran escala. Con sus fotografías, Hendrix presenta una visión expansiva, aunque construida, de la naturaleza, mientras los grabados le permiten explorar y recalcar los detalles pequeños del mundo natural. En ambos medios, abstrae la naturaleza e incita a pensar en cómo los diferentes medios artísticos orientan nuestra percepción de las cosas del mundo.

Hendrix tiende a fotografiar en regiones que han sido sólo mínimamente tocadas por el ser humano y la sociedad; las imágenes que aquí se muestran se hicieron principalmente en las reservas naturales de Kenya y en Oaxaca, región montañosa de México con importantes sitios precolombinos y con fuertes tradiciones indígenas. Por su presentación de estos paisajes como collages de formas irregulares, nunca podemos olvidar que estamos viendo una interpretación de la naturaleza por los ojos de un intermediario. Esto se hace especialmente evidente en *Amboseli (3)* (cat. no. 66), que consta de tres grabados dispuestos aproximadamente en una H. En una de las patas de la H, se ve claramente la sombra del artista, que da evidencia física de la manera en que se hizo el cuadro. Las obras que constan solamente de dos fotografías, como *Sierra de Juárez* (cat. no. 63), demuestran el interés del artista en experimentar con temas formales. Ni totalmente abstractas ni totalmente representativas, las sencillas formas de T creadas por los positivos solapados resquebrajan la naturaleza y provocan al espectador a pensar en la naturaleza construida de todas las imágenes fotográficas.

Hendrix ha dicho que manipula sus paisajes como manera de respetar el mundo natural.[26] Siempre fotografía en lugares dotados de gran belleza natural, frecuentemente en las primeras horas del día o después de la puesta del sol. Como consecuencia, sus imágenes son llamativas por su grandeza y, muchas veces, por su cualidad dramática y misteriosa. Sin embargo, Hendrix rehusa permitir que la cámara se convierta en substituto de la experiencia personal de los lugares que fotografía. La presentación de estas escenas en fotografías que usan formatos no tradicionales hace imposible mirar sin detenerse en las escenas de esplendor descomunal. Sus imágenes fragmentadas instan al espectador a estudiar las imágenes con atención para ver los detalles y, a lo mejor, apreciar lo que representan.

65. Jan Hendrix

Amboseli (2), 1990-91. Photo collage of color prints, 31 × 38 in.

66. Jan Hendrix
Amboseli (3), 1990-91. Photo collage of color prints, 31 × 39 in.

67. Jan Hendrix
Yagul, 1990-91. Photo collage of color prints, 31 × 39 in.

Laura Cohen

An intense observation of the natural world, especially its formal qualities, is also at the heart of the work of Laura Cohen. Her imagery expresses on the one hand, a deep love of nature and a concern for its destruction, and on the other, her interest in formal issues in art. Although her earliest works were of people in public places, for much of the 1980s she photographed aspects of the built environment—walkways, architectural details, and, frequently, swimming pools—that were conducive to her formal, minimal aesthetic. Because she sought to depict a limited range of objects in order to emphasize formal relations and conditions of light, she eventually became frustrated with the limitations inherent in photographing things as they are found in the world. As a result, since 1989, she has staged still-life scenes in a studio where she has complete control over her environment. There, she constructs highly planned arrangements that generally juxtapose natural and man-made objects. Because she removes objects from their usual contexts or presents forms in a way that produces an ambivalent sense of scale, her works maintain a fragile balance between representation and abstraction. At times, a single composition may seem laden with meaning about the earth and humanity's relation to it; at others, it may appear to have been constructed primarily to evoke metaphysical realms.

Ecological concerns are often central to this work. Rather than depicting natural forms deformed or destroyed by pollution or human exploitation, Cohen uses plants and materials that are close at hand. She photographs them, however, in highly controlled formats so that her compositions become metaphors for humanity's constant attempts to dominate nature to the point of destruction. For example, *Control* (cat. no. 68) is a spare composition featuring a tropical plant called a spade set on a small pedestal; a small white rectangular

La observación intensa del mundo natural, especialmente sus cualidades formales, es la esencia de la obra de Laura Cohen. Sus imágenes expresan un profundo amor a la naturaleza y preocupación ante su destrucción, por una parte, y por otra, su interés en los temas formales del arte. Aunque sus primeras obras trataban de gente en lugares públicos, durante gran parte de la década de 1980 fotografiaba aspectos del medio ambiente construido—veredas, detalles arquitéctonicos, y, frecuentemente, piscinas o albercas—que se prestaban a su estética minimalista formal. Porque pretendía retratar una variedad limitada de objetos para recalcar las relaciones formales y condiciones de iluminación, finalmente se sentía frustrada por los límites inherentes en fotografiar las cosas tal como se encuentran en el mundo. Como resultado, desde 1989 ha creado escenas de naturaleza muerta en un estudio donde ejerce control total sobre el medio ambiente. Allí construye arreglos muy pensados donde suele yuxtaponer los objetos naturales y los fabricados. Porque separa los objetos de sus contextos normales o presenta formas de una manera que produce una sensación ambivalente de escala, sus obras mantienen un equilibrio delicado entre la representación y la abstracción. A veces, una sola composición parece tener gran significado sobre la tierra y la relación de la humanidad con ella; otras veces, parece haber sido construida principalmente para evocar lo metafísico.

Los temas ecológicos muchas veces ocupan un lugar central en esta obra. En lugar de mostrar las formas naturales deformadas o destruidas por la contaminación o la explotación humana, Cohen usa las plantas y materiales que tiene a la mano. Pero los fotografía en formatos sumamente controlados para que las composiciones se convierten en metáforas de los esfuerzos incesantes de la humanidad por dominar la naturaleza hasta destruirla. Por ejemplo, *Control* (cat. no. 68)

68. Laura Cohen
Control, 1989. Gelatin silver print, 30 × 39 in.

69. Laura Cohen
Tell Me What's Going to Happen (*Dime qué va a pasar*), 1991. Gelatin silver print, 30 × 39 in.

70. Laura Cohen

The Roof (*El techito*), 1992. Gelatin silver print, 30 × 39 in.

71. Laura Cohen

The Tropical Path (*La vereda tropical*), 1991. Gelatin silver print, 30 × 39 in.

backdrop emphasizes the spiky forms of its leaves. Although Cohen's composition is beautiful, she has transformed the plant by presenting it as a decadent, seemingly artificial object. Detached from its natural environment, it has become a specimen less to be appreciated, than to be studied, dissected, and otherwise manipulated.

Cohen's imagery also alludes to ideas apart from nature, especially to aspects of her personal life. For example, *Tell Me What's Going to Happen* (cat. no. 69), *Love Me* (cat. no. 73), and other recent images reflect her changing psychological state and her desire for refuge from the anxieties of a highly pressured urban life. In the first work, the artist's use of tarot cards implies the futility of trying to determine one's future. In the case of *Love Me*, Cohen juxtaposes two similar forms: a banana leaf and a fragment of plastic wall siding. Although distinct by nature—one is natural, the other man-made—they are similarly shaped and both are patterned with striations. The two forms almost touch, but do not, suggesting the tensions produced when desire is not acted upon.

The exacting precision of Cohen's composition suggests her desire to exert control over her life, even if in reality, it is most readily accomplished in her studio. Additionally, the artist's preparation of her still-life compositions has a ritualistic quality. Prior to taking a photograph, she spends much time thinking about, selecting, and arranging her objects; this process is akin to that of solving problems or pondering the concerns of everyday life. In fact, objects from domestic life figure prominently in these photographs but are not immediately identifiable because, like the natural forms she uses, Cohen also fragments and manipulates them. The ultimate familiarity of most of the elements in Cohen's still lifes makes her images quietly disconcerting. Through this process of mystification followed by recognition, the spectator is encouraged to find beauty and pleasure in the most common things while acknowledging the fragility of the natural world.

es una composición parsimoniosa con una planta tropical, llamada espada, puesta en un pequeño pedestal; un fondo rectangular blanco pequeño destaca las formas espinosas de las hojas. Aunque la composición es hermosa, Cohen ha transformado la planta presentándola como un objeto decadente, aparentemente artificial. Separada de su medio ambiente natural, se ha convertido en espécimen, no tanto para ser apreciado, sino para ser examinado, disecado, y manipulado.

Las imágenes de Cohen también se refieren a ideas aparte de la naturaleza, especialmente aspectos de su vida personal. Por ejemplo, *Dime qué va a pasar* (cat. no. 69), *Quiéreme* (cat. no. 73), y otras imágenes recientes reflejan el estado cambiante psicológico y su deseo por el refugio de las ansiedades de las presiones intensas de la vida urbana. En la primera, el uso de cartas de tarot implica la futilidad de tratar de decidir el futuro. En *Quiéreme*, Cohen yuxtapone dos formas similares: una hoja de banano y un pedazo de tabla de aislamiento térmico de plástico. Aunque de naturalezas distintas—una siendo natural, la otra fabricada—tienen formas parecidas y ambas tienen estrías. La dos formas por poco se tocan, pero el hecho de que no lo hacen sugiere las tensiones producidas cuando el deseo no se realiza.

La precisión exacta de la composición de Cohen sugiere un deseo de ejercer control sobre su vida, aun si en realidad lo ejerce con más seguridad en el estudio. Además, sus preparativos para las composiciones de naturaleza muerta tienen un carácter ritualista. Antes de tomar una fotografía, la artista pone mucho tiempo en pensar, seleccionar, y arreglar los objetos; este proceso es parecido a solucionar problemas o meditar sobre las preocupaciones de la vida cotidiana. De hecho, los objetos de la vida doméstica figuran prominentemente en estas fotografías pero no son inmediatamente identificables porque, como lo hace con las formas naturales, Cohen los fragmenta y manipula. La familiaridad, en última instancia, de la mayoría de los elementos en las naturalezas muertas de Cohen hace que sus imágenes sean suavemente inquietantes. A través de este proceso de mistificación seguido de reconocimiento, se insta al espectador a buscar belleza y placer en las cosas más banales mientras reconoce la fragilidad del mundo natural.

72. Laura Cohen

Force of Gravity (Fuerza de gravedad), 1992. Gelatin silver print, 30 × 39 in.

73. Laura Cohen
Love Me (*Quiéreme*), 1991. Gelatin silver print, 30 × 39 in.

Jesús Sánchez Uribe

When Jesús Sánchez Uribe began his career in the late 1960s, he worked in straight black-and-white photography and eventually earned a reputation as a master printmaker, especially after his tenure as an assistant to Manuel Álvarez Bravo. Like some of the other photographers discussed here, Sánchez Uribe decided to break with the purist tradition to satisfy his need to create images reflecting physical realities as well as more subjective, personal realms. That he did so at a time when most of his colleagues were still dedicated to straight photography—in the late 1970s—indicates that Sánchez Uribe has been instrumental to the advancement of the medium in his country. Like many of his colleagues, he is dedicated to the constructed photograph, a practice that in Mexico can be traced back to Tina Modotti's emblematic images of the late 1920s. For several years, Sánchez Uribe has worked exclusively in his studio, making enigmatic, intimate still lifes out of small objects and bits of organic matter he scavenges in his neighborhood. Rather than photographing things as he finds them or, as he states, "what is already in front of anyone's eyes," he uses the camera, to record his recreations of such materials into different structures.[27] This kind of image making gives Sánchez Uribe a deep sense of artistic freedom. By rearranging commonplace things, he works to obscure their identities, thereby prompting the spectator to study his forms more closely and, ultimately, to develop a greater appreciation for what they represent about the earth and about human longings.

Despite the variety of themes they exhibit, the photographs are linked by the artist's working approach: using organic substances (most commonly, earth, sand, pebbles, bones, feathers, dried fish, animal skeletons, plants, and leaves) and a limited number of man-made objects or things he fabricates himself, Sánchez Uribe arranges a tableau in his studio. He often photographs and prints these compositions with no further manipulation, as in the series *First Essays Toward an Approximation of Don Quixote* (cat. nos. 74–77). For other works, he distorts his imagery by photographing

Cuando Jesús Sánchez Uribe comenzó su carrera a fines de los años de 1960, trabajaba con la fotografía tradicional en blanco y negro y finalmente ganó fama como maestro grabador, especialmente después de un período en que trabajó como asistente de Manuel Álvarez Bravo. Como algunos de los otros fotógrafos tratados aquí, Sánchez Uribe decidió romper con la tradición purista para satisfacer su necesidad de crear imágenes que reflejan las realidades físicas además de las cuestiones más subjetivas y personales. El hecho de que lo hizo cuando la mayoría de sus colegas todavía se dedicaban a la fotografía no manipulada—a fines de los años de 1970—indica que Sánchez Uribe ha sido coadyutorio al avance del medio en su país. Como muchos de sus colegas, se dedica a la fotografía construida, una práctica que se remonta a las imágines emblemáticas que hacía Tina Modotti a fines de los años de 1920. Desde hace varios años, Sánchez Uribe ha trabajado exclusivamente en el estudio, haciendo naturalezas muertas enigmáticas e íntimas de objetos pequeños y pedacitos de material orgánico que recoge en el barrio. En lugar de fotografiar las cosas como las encuentra o, como dice, "lo que ya está frente a los ojos de todo el mundo", usa la cámara para documentar sus recreaciones de estos materiales en diversas estructuras.[27] Esta manera de hacer imágenes le da a Sánchez Uribe un profundo sentido de libertad artística. Cambiando el arreglo de cosas banales, él oculta sus identidades de ellas, instando al espectador a estudiar las formas con más atención y, finalmente, a desarrollar un mayor aprecio de lo que representan sobre la tierra y los anhelos humanos.

A pesar de la diversidad de los temas que tratan, las fotografías están unidas por la manera de trabajar del artista: el uso de sustancias orgánicas (más comunmente, tierra, arena, piedritas, huesos, plumas, pescado seco, esqueletos de animales, plantas, y hojas) y un número limitado de objetos fabricados o de cosas que él mismo fabrica, Sánchez Uribe arregla una escena en su estudio. Suele fotografiar e imprimir estas composiciones sin más manipulación, como en la serie *Primeros ensayos para un acercamiento al Quijote* (cat. nos. 74–77).

74. Jesús Sánchez Uribe

That Things Do Not Appear as They Are (Que las cosas no parecen lo que son). From the series *First Essays Toward an Approximation of Don Quixote (Primeros ensayos para un acercamiento al Quijote),* 1988. Gelatin silver print, 10 × 8 in.

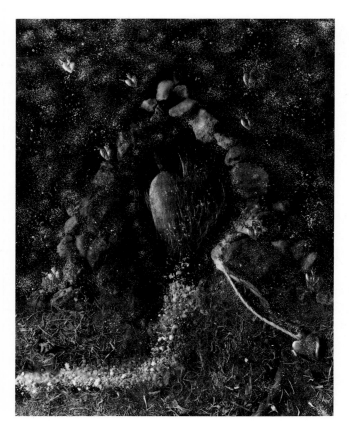

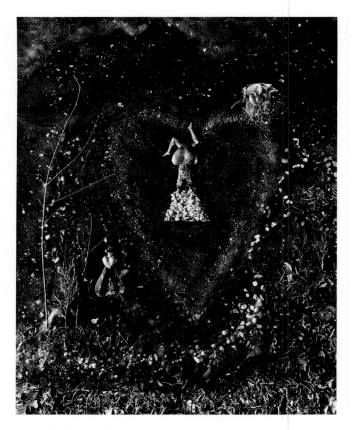

75. Jesús Sánchez Uribe

Cave of Montesinos (Cueva de Montesinos). From the series *First Essays Toward an Approximation of Don Quixote (Primeros ensayos para un acercamiento al Quijote)*, 1988. Gelatin silver print, 10 × 8 in.

76. Jesús Sánchez Uribe

In the Brown Mountains (En la sierra morena). From the series *First Essays Toward an Approximation of Don Quixote (Primeros ensayos para un acercamiento al Quijote)*, 1988. Gelatin silver print, 10 × 8 in.

☐ through layered constructions created out of sheets of glass or translucent materials, such as plastic or gels. He has also made more abstract works by painting on negatives with substances like ink and grease. With these techniques he uses the camera to record imaginary landscapes with mysterious, liquidlike spaces, as well as situations that could not possibly exist in nature.

Sánchez Uribe employs cast-off materials to create the tableaux for his work. By utilizing objects deemed useless by others, he infuses new life into them. At the same time, he creates elegies for the most mundane aspects of the natural world that people do not value and may even view as waste. In doing so, Sánchez Uribe examines the nature of human desire, as he suggests that the things we need, materially and spiritually, may be difficult to see, but could be right before our eyes.

○ Para otras obras, distorsiona las imágenes, fotografiando a través de construcciones estratificadas creadas de láminas de vidrio o materiales translúcidos como plástico o filtros de color. También ha hecho obras más abstractas pintando sobre los negativos con sustancias como tinta y grasa. Con estas técnicas usa una cámara para documentar paisajes imaginarios con espacios misteriosos y aparentemente líquidos, además de situaciones que no podrían existir en la naturaleza.

Sánchez Uribe usa materials desechados para crear escenas para su trabajo. Utilizando objetos considerados inútiles por los otros, les da nueva vida. A la vez, crea elegías para los aspectos más mundanos de la naturaleza que la gente no valoriza y posiblemente ve como desperdicios. De esta manera, Sánchez Uribe examina la naturaleza del deseo humano, sugiriendo que las cosas que necesitamos material y espiritualmente pueden ser difíciles de reconocer, pero posiblemente ya estén frente a nuestros ojos.

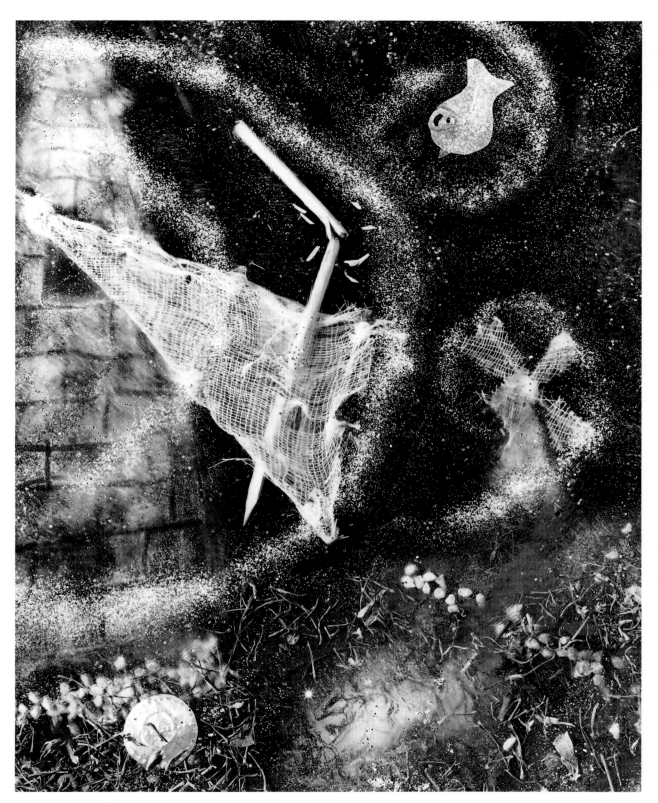

77. Jesús Sánchez Uribe

They are Giants (Ellos son gigantes). From the series *First Essays Toward an Approximation of Don Quixote (Primeros ensayos para un acercamiento al Quijote)*, 1988. Gelatin silver print, 10 × 8 in.

Pablo Ortiz Monasterio once characterized his own photographic work as "a search for faith."[28] In Mexico, a country with widespread, unrelenting poverty, an entrenched one-party political system that has been responsible for government corruption at many levels, and spiritual values that are diminishing in the face of goals and ideals imported from elsewhere, typically from the United States, it is often difficult to find the things in which to place one's faith. For artists, having faith has often meant searching to establish a personal identity that fixes one's position first, within the ruptures and continuities of many centuries of Mexican history, and second, in relation to the world beyond the United States to the north, the other countries of Latin America to the south, and, ultimately, to the rest of the world. It has also meant striving to form a self-validating artistic identity, by developing styles that are independent of those evident in more powerful countries, but that as a result, marginalizes them and places them well outside the commercial and critical mainstream. Finding faith in making art in Mexico then has long been achieved by using art to make meaningful statements, not merely about one's self or about one's narrow artistic circle, but more broadly, about the society and world in which the artist lives.

Since the 1920s in Mexico, when the muralists convincingly demonstrated the power of art to affect and influence society at large, artists in that country have been keenly aware of the potential for visual symbols to inform, persuade, provoke, anger, and uplift. These possibilities have been magnified for photographers, whether devoted to manipulated or pure photography, because their works are so closely based on the physical world. The Mexican world—its land, history, people, and culture—is a rich, inexhaustible resource. By critiquing this world and by recontextualizing and therefore revitalizing symbols of their shared cultural and national legacies, the works by these photographers are products of an active engagement with their history and their society. They function as the manifestations of the power of these artists to create imagery from the world at hand that transcends the commonplace and expresses a continued faith in their culture's survival as the twentieth century draws to a close.

Pablo Ortiz Monasterio una vez caracterizó su propia obra fotográfica como una "búsqueda de la fe".[28] En México, un país con miseria ampliamente difundida e incesante, un sistema político unipartidista atrincherado que ha sido responsable de la corrupción gubernamental en muchos niveles, y valores espirituales que decaen frente a los objetivos e ideales importados de otras partes, especialmente de los Estados Unidos, suele ser difícil encontrar las cosas en qué creer. Para los artistas, tener fe muchas veces ha significado buscar establecer primero una identidad personal que fija la posición de uno, dentro de las rupturas y continuidades de muchos siglos de historia mexicana, y segundo, en relación con el mundo más allá de los Estados Unidos al norte, los otros países de América Latina al sur, y finalmente al resto del mundo. Ha significado luchar por formar una identidad que se autovalida, desarrollar estilos independientes de los que son corrientes en los países más poderosos, pero que como resultado, los marginaliza y los coloca fuera de las corrientes principales del comercio y la crítica. Encontrar fe en crear arte en México se ha logrado desde hace mucho usando el arte para hacer declaraciones significativas, no solamente sobre uno mismo o sobre un estrecho círculo artístico, sino más ampliamente, sobre la sociedad y el mundo en que vive el artista.

Desde los años de 1920 en México, cuando los muralistas convincentemente demostraron el poder del arte para afectar e influenciar la sociedad en general, los artistas en ese país se han mostrado muy conscientes de la potencialidad de los símbolos visuales para informar, persuadir, provocar, enfurecer y elevar. Estas posibilidades se han ampliado para los fotógrafos, ya sea de la fotografía manipulada o no manipulada, porque sus obras se basan estrechamente en el mundo físico. El mundo mexicano—su tierra, historia, pueblo y cultura— es un recurso rico e inagotable. Al criticar este mundo y al dar nuevos contextos a los símbolos de sus legados culturales y nacionales compartidos para darles nueva vida, las obras de estos fotógrafos son los productos de un compromiso activo con su historia y su sociedad. Funcionan como las manifestaciones del poder de estos artistas de crear imágenes de un mundo a la mano que trasciende lo banal y expresa una fe persistente en la sobrevivencia mientras el siglo veinte se acerca a su fin. *—Traducido del inglés por Geoffrey Fox*

Notes

1 Although photography was established in Mexico by way of Europe, it bears noting that a photographic process had also been invented in Latin America, by the Brazilian Hercules Florence, in 1839, the same year that various Europeans announced their inventions of the medium. See María Eugenia Haya (Marucha), "Photography in Latin America," *Aperture* 109 (winter 1987), pp. 58–59.

2 Outside of Roger Fenton's idealized photographs made in 1845 of the Crimean War, the first true war photographs were made in Mexico during this conflict. See Haya, ibid.

3 For a study of García's work see Claudia Canales and Elena Poniatowska, *Romualdo García: Retratos* (Guanajuato, Educación Gráfica, S.A., 1990).

4 In 1910, the year the Revolution began, only two percent of the Mexican population owned land, while some seven million peasants lived and worked on haciendas owned by only 834 families or land companies. See Stanley R. Ross, *Francisco I. Madero, Apostle of Mexican Democracy* (New York, Columbia University Press, 1955), p. 31.

5 Tina Modotti, "On Photography," *Mexican Folkways*, vol. 5, no. 4 (1929), pp. 196-98.

6 Much research remains to be done regarding the dating of Modotti's photographs. It is known that in 1928 Modotti began working for *El Machete*, the radical newspaper that functioned as the organ for the Syndicate of Technical Workers, Painters, and Sculptors of Mexico. Also in this period, she devoted herself to political subject matter (workers meetings, the poor, and emblematic imagery) as she shifted from a "romantic" to a "revolutionary" phase, as so termed by Manuel Álvarez Bravo. See Mildred Constantine, *Tina Modotti, A Fragile Life* (London and New York, Paddington Press Ltd., 1975), p. 112.

7 For a chronology of the life and work of Manuel Álvarez Bravo, see Jane Livingston, *M Álvarez Bravo*, exhibition catalogue (Boston, David R. Godine, Publisher; and Washington, D.C., The Corcoran Gallery of Art, 1978), pp. 33–38.

8 Álvarez Bravo also stated that he was inspired to use bandages on the model after watching a dance rehearsal, and that Henri Rousseau's painting *The Dream* (1910) influenced the composition. See Livingston, p. 36, and Museum of Photographic Arts, San Diego, *Revelaciones: The Art of Manuel Álvarez Bravo*, exhibition catalogue (San Diego, Museum of Photographic Arts, 1990), p. 29.

9 She has been accorded major recognition only late in her life through the exhibition and accompanying catalogue *Lola Álvarez Bravo: Fotographías selectas, 1934–1985,* organized by the Centro Cultural de Arte Contemporáneo, Mexico City in 1992.

10 Lola was also active politically and was a founding member of the Liga de Escritores y Artistas Revolucionarios (LEAR), an artists' group that was dedicated to disseminating information about the cultural revolution throughout Mexico.

11 Author's interview with Héctor García, Mexico City, October 17, 1991.

12 Quoted in Shifra Goldman, *Contemporary Mexican Painting in a Time of Change* (Austin, University of Texas Press, 1977), p. 172.

13 See Graciela Iturbide and Elena Poniatowska, *Juchitán de las mujeres* (Mexico, Ediciones Toledo, 1989).

14 Meyer was the founding president, in 1976, of the Consejo Mexicano de Fotografía, which in the 1980s was an important center for the exhibition, study, development, and international dissemination of Mexican photography. With the Consejo, Meyer also organized three Colloquiums of Latin American Photography, landmark events in establishing international awareness of Latin American photography. They were held in 1979 and 1981 in Mexico City and in 1984 in Havana, Cuba.

15 An exhibition of Meyer's computer-generated imagery is planned to open in the fall of 1993 at the California Museum of Photography, the University of California, Riverside. Entitled *Documentary Fictions/Digital Truths: New Photographs by Pedro Meyer*, the exhibition will tour to museums in the United States and Mexico.

16 The plaza is so named because it contains Aztec ruins, a Spanish colonial church, and modern skyscrapers. Tlatelolco is the Aztec name of this site, where the Aztecs had their last battle against the Spanish *conquistadores*.

17 The Mexican government suppressed the publication of accurate statistics regarding the deaths. See Jonathan Kandell, *La Capital, The Biography of Mexico City* (New York, Random House, 1986), p. 526.

Notas

1 Aunque la fotografía fue establecida en México desde Europa, debe notarse que un proceso fotográfico también había sido inventado en América Latina, por el brasileño Hercules Florence, en 1839, el mismo año en que varios europeos anunciaron sus invenciones del medio. Véase María Eugenia Haya ("Marucha"), "Photography in Latin America," *Aperture* 109 (invierno 1987), pp. 58–59.

2 Aparte de las fotografías idealizadas que hizo Roger Fenton de la Guerra de la Crimea en 1845, las primeras fotos de guerra reales se hicieron en México durante este conflicto. Véase Haya, ibid.

3 Para un estudio de la obra de García, vea Claudia Canales y Elena Poniatowska, *Romualdo García: Retratos* (Guanajuato, Educación Gráfica, S.A., 1990).

4 En 1910, cuando estalló la Revolución, sólo el dos porciento de la población tenía tierra, mientras unos siete millones de campesinos vivían y trabajaban en haciendas que pertenecían a sólo 834 familias o compañías. Vea Stanley R. Ross, *Francisco I. Madero, Apostle of Mexican Democracy* (New York, Columbia University Press, 1955), p. 31.

5 Tina Modotti, "On Photography," *Mexican Folkways*, vol. 5, no. 4 (1929), pp. 196–98.

6 Queda por hacer mucha investigación para asignar fechas a las fotografías de Modotti. Se sabe que en 1928 Modotti empezó a trabajar para *El Machete*, el periódico radical que era el órgano del Sindicato de Trabajadores Técnicos, Pintores, y Escultores de México. También en este período, se dedicaba a temas políticos (reuniones de obreros, los pobres, y la imaginería emblemática) mientras cambiaba de una fase "romántica" a una "revolucionaria", como diría Manuel Álvarez Bravo. Vea Mildred Constantine, *Tina Modotti, A Fragile Life* (London and New York, Paddington Press Ltd., 1975), p. 112.

7 Para una cronología de la vida y obra de Manuel Álvarez Bravo, vea Jane Livingston, *M Álvarez Bravo*, catálogo de exposición (Boston, David R. Godine, Publisher; and Washington, D.C., The Corcoran Gallery of Art, 1978), pp. 33–38.

8 Álvarez Bravo también ha declarado que fue inspirado a usar las vendas en la modelo después de ver un ensayo de baile, y que la pintura *El sueño* de Henri Rousseau (1910) influenció la composición. Vea Livingston, p. 36, y Museum of Photographic Arts, San Diego, *Revelaciones: The Art of Manuel Álvarez Bravo*, catálogo de exposición (San Diego, Museum of Photographic Arts, 1990), p. 29.

9 Se le ha dado amplio reconocimiento sólo tardíamente en su earrera, mediante la exposición y el catálogo, *Lola Álvarez Bravo: Fotographías selectas, 1934–1985*, organizada por el Centro Cultural de Arte Contemporáneo, México, D. F., 1992.

10 Lola, persona políticamente activa también, fue miembro fundador de la Liga de Escritores y Artistas Revolucionarios (LEAR), un grupo de artistas que se dedicaba a difundir información sobre la revolución cultural en todo México.

11 Entrevista de la autora con Héctor García, México, D.F., 17 de octubre de 1991.

12 Citado en Shifra Goldman, *Contemporary Mexican Painting in a Time of Change* (Austin, University of Texas Press, 1977), p. 172.

13 Vea Graciela Iturbide y Elena Poniatowska, *Juchitán de las mujeres* (México, Ediciones Toledo, 1989).

14 Meyer fue presidente fundador en 1976 del Consejo Mexicano de Fotografía, que, especialmente en los años 80, era un centro importante de exposición, investigación, desarrollo y difusión internacional de la fotografía mexicana. Con el Consejo, Meyer también organizó tres coloquios sbre la fotografía latinoamericana, hitos en la creación de un reconocimiento internacional de la fotografía latinoamericana. Se celebraron en 1979 y 81 en Ciudad México y en 1984 en La Habana.

15 Se proyecta abrir una exposición de la imagen computagénica de Meyer en el otoño de 1993 en el California Museum of Photography, de la University of California, Riverside. Titulada *Documentary Fictions/Digital Truths: New Photographs by Pedro Meyer*, la exposición viajará a otros museos en los Estados Unidos y México.

16 Lleva este nombre porque tiene ruinas aztecas, una iglesia colonial española, y rascacielos modernos. Tlatelolco es el nombre azteca del sitio, donde los aztecas libraron su última batalla contra los conquistadores españoles.

17 El gobierno mexicano suprimió la publicación de estadísticas precisas respecto a las muertes. Vea Jonathan Kandell, *La Capital, The Biography of Mexico City* (New York, Random House, 1986), p. 526.

18 As noted by Dominique Liquois in the essay "De la tradición del arte en México" in the exhibition catalogue of the Museo de Arte Carrillo Gil, Mexico City, *De los Grupos los individuos: Artistas plásticos de los Grupos y Metropolitanos* (Mexico, D.F., Museo de Arte Carrillo Gil, 1985).

19 For a broader discussion of these ideas see Shifra Goldman, *Contemporary Mexican Painting in a Time of Change*, pp. 28–29.

20 The battles of the conquest of Mexico were fought on and near this location. According to tradition, the Aztecs founded Tenochtitlán—modern-day Mexico City—on an island in Lake Texcoco in the Valley of Mexico because it was there that they sighted, as instructed by a deity, an eagle perched on a prickly pear cactus devouring the serpent. See John Bierhorst, *The Mythology of Mexico and Central America* (New York, William Morrow and Company, Inc., 1990), pp. 192-93.

21 Octavio Paz, "The Day of the Dead," *The Labyrinth of Solitude,* trans. Lysander Kemp, Yara Milos, and Rachel Phillips Belash (New York, Grove Press, 1985), pp. 58–59.

22 Author's interview with Eniac Martínez, Mexico City, October 13, 1991.

23 For in-depth discussions of these issues in contemporary Latin American art, see Olivier Debroise, *The Bleeding Heart*, exhibition catalogue (Boston, Institute of Contemporary Art, 1991).

24 Author's interview with Gerardo Suter, Mexico City, October 13, 1991.

25 This term was coined in the mid-1980s to refer to the group of artists working in all media born in the 1950s and '60s whose use of iconography related to Mexican culture, especially such forms as the Virgin of Guadalupe, symbols of nationhood, Frida Kahlo, and popular art objects, is central to their work.

26 Author's interview with Jan Hendrix, Mexico City, April 24, 1991.

27 Author's interview with Jesús Sánchez Uribe, Mexico City, October 21, 1991.

28 Author's interview with Pablo Ortiz Monasterio, Mexico City, April 18, 1991.

18 Como notara Dominique Liquois en su ensayo "De la tradición del arte en México", en el catálogo de la exposición del Museo de Arte Carrillo Gil, México, D.F., *De los Grupos los individuos: Artistas plásticos de los Grupos y Metropolitanos* (México, D.F., Museo de Arte Carrillo Gil, 1985).

19 Para una discusión más amplia de estas ideas, vea Shifra Goldman, *Contemporary Mexican Painting in a Time of Change*, pp. 28–29.

20 Las batallas de la conquista de México se libraron en y cerca de este sitio. Según la tradición, los aztecas fundaron Tenochtitlán—la actual ciudad de México—en una isla en el lago Texcoco en el Valle de México porque fue allí que vieron, como un dios les había instruido, una águila posada en un nopal, devorando la serpiente. Vea John Bierhorst, *The Mythology of Mexico and Central America* (New York, William Morrow and Company, Inc., 1990), pp. 192–93.

21 Octavio Paz, "Todos santos, día de muertos", en *Los signos en rotación y otros ensayos* (Madrid, El Libro de Bolsillo, Alianza Editorial, 1971), p. 44. Originalmente en *El laberinto de la soledad* (1950).

22 Entrevista de la autora a Eniac Martínez, México, D.F., 13 de octubre de 1991.

23 Para discusiones a fondo de estas cuestiones en el arte latinoamericano contemporáneo, vea Olivier Debroise, *El corazón sangrante*, catálogo de exposición (Boston, Institute of Contemporary Art, 1991).

24 Entrevista de la autora con Gerardo Suter, México, D.F., 13 de octubre de 1991.

25 Se acuñó el término "neomexicanismo" a mediados de los 80 para describir al grupo de artistas en todos los medios nacidos en las décadas de 1950 y 1960 y cuyas obras se centran en el uso de la iconografía relacionada con la cultura mexicana, incluyendo especialmente tales figuras como la Virgen de Guadalupe, los símbolos patrios, Frida Kahlo, y objetos de arte popular.

26 Entrevista de la autora con Jan Hendrix, México, D.F., 14 de abril de 1991.

27 Entrevista de la autora con Jesús Sánchez Uribe, México, D.F., 21 de octubre de 1991.

28 Entrevista de la autora con Pablo Ortiz Monasterio, México, D.F., 18 de abril de 1991.

Artist Biographies

Acronyms

INAH Instituto Nacional de Antropología e Historia
UNAM Universidad Nacional Autónoma de México
SEP Secretaria de Educación Pública
INBA Instituto Nacional de Bellas Artes

An asterisk (*) denotes that a catalogue accompanied the exhibition.

Alicia Ahumada

Born 1956, Santo Tomás, Chihuahua, Mexico
Lives in Pachuca, Hidalgo, Mexico

Education
Self-taught photographer

Solo exhibitions
1992 Fototeca de Cuba, Havana
1991 Fototeca de INAH, Ex-convento de San Francisco, Pachuca, Hidalgo, Mexico

Group exhibitions (selected)
1992 *Al filo del tiempo*, Museo-Estudio Diego Rivera, INBA, Mexico City*
1990 *Between Worlds: Contemporary Mexican Photography*, Impressions Gallery, York, England; traveled to the International Center of Photography, New York, and other U.S. museums*
9 mujeres, 9 fotógrafas, Universidad Pedagógica Nacional, Mexico City*
1989 *Memoria del tiempo: 150 años de fotografía en México*, Museo de Arte Moderno, INBA, Mexico City*
Mujer x mujer: 22 fotógrafas, Museo de San Carlos, INBA, Mexico City; traveled to the Mexican Cultural Institute, San Antonio, and the Museum of Applied Arts, New Brunswick, Canada*
1986 *Caminantes de la tierra ocupada*, Sala de Exposiciones Temporales, Museo Histórico Universitario, Universidad Autónoma del Estado de Hidalgo, Mexico
1987 *Ten Mexican Photographers*, Museum of Modern Art, New Delhi*
1984 Tercer Coloquio Latinoamericano de Fotografía, Museo de la Instituto Nacional de Bellas Artes, Havana*
1978 Primer Coloquio Latinoamericano de Fotografía, Museo de Arte Moderno, INBA, Mexico City*

Collections
Fototeca de INAH, Ex-convento de San Francisco, Pachuca, Hidalgo, Mexico
Fototeca de Cuba, Havana

Yolanda Andrade

Born 1950, Villahermosa, Tabasco, Mexico
Lives in Mexico City

Education
1977–82 Workshops in Mexico City and Rochester, New York, with Chick Strand, Carlos Jurado, Max Kozloff, Sara Facio, Esther Parada, and Enrique Bostelmann
1977 State University of New York, Empire State College, Rochester, New York; Visual Studies Workshop, Rochester, New York

Solo exhibitions
1989 Galería Rural de Rancho Tecomate Cuatolco, Tenango del Aire, Estado de México, Mexico
1988 *Reflejos*, Galería Universitaria de la Universidad Juárez, Autónoma de Tabasco, Villahermosa, Tabasco, Mexico
1987 Museo Universitario del Chopo, UNAM, Mexico City
Ceremonias y celebrantes, Consejo Mexicano de Fotografía, Mexico City
1986 Colegio de Bachilleres, Mexico City
Museo Regional de Antropología Carlos Pellicer, Villahermosa, Tabasco, Mexico
Casa de la Cultura, Juchitán, Oaxaca, Mexico*
1984 *En busca del rostro perdido*, Casa de la Fotografía, Consejo Mexicano de Fotografía, Mexico City
1978 Galería de Fotografía de la Escuela de Diseño y Artesenías, Mexico City

Group exhibitions (selected)
1993 *Caminos andados, Mexico 1920–92*, De Markten, Brussels
1992 *Sociedad urbana*, Agora del Centro Deportivo Niños Heroes, Monterrey, Nuevo León*
Rostros mexicanos, Galería del Sur, Universidad Autónoma Metropolitana, Xochimilco, Mexico City
La escritura: Fotógrafos mexicanos 13 x 10, Frankfurt Book Fair, Germany
Al filo del tiempo, Museo-Estudio Diega Rivera, INBA, Mexico City*
Mexican Photographers, Vision Gallery, San Francisco

1991 *Collectiva di fotografe messicane contemporanee*, Galleria Il Diafframa, Milan
Robert Berman Gallery, Santa Monica, Calif.
Bienal de la Habana, Centro Wifredo Lam, Havana*
Las Guadalupanas, Museo de la Ciudad de México, Mexico City
1990 *The Face of the Pyramid: A New Generation in Mexico*, The Other Gallery and Gallery Three Zero, New York*
Foto foro '90, Galería de Arte Tabasco, Villahermosa, Tabasco, Mexico
Between Worlds: Contemporary Mexican Photography, Impressions Gallery, York, England; traveled to the International Center of Photography, New York, and other U.S. museums*
Yo, tú mismo—Muestra colectiva de arte erótico, Museo Universitario del Chopo, UNAM, Mexico City
La pasión según..., Casa de Madera, Tenango del Aire, Estado de México, Mexico
Exposición Semana Santa, Galería Rancho Tecomate Cuatolco, Tenango del Aire, Estado de México, Mexico
A los cuarenta años del "Segundo Sexo," Museo Universitario del Chopo, UNAM, Mexico City*
9 mujeres, 9 fotógrafas, Universidad Pedagógica Nacional, Mexico City*
1989 *Mujer x mujer: 22 fotógrafas*, Museo de San Carlos, INBA, Mexico City; traveled to the Mexican Cultural Institute, San Antonio, and the Museum of Applied Arts, New Brunswick, Canada*
Las Guadalupanas, Centro Cultural San Angel, Mexico City
Memoria del tiempo: 150 años de fotografía en México, Museo de Arte Moderno, INBA, Mexico City*
Sección Bienal de Fotografía, Salón Nacional de Artes Plásticas, INBA, Galería del Auditorio Nacional, Mexico City
Pinta el sol: 9 fotógrafas, Vestíbulo de la Sala Ollin Yolitzli, Mexico City*
Exprofeso, recuento de afinidades, Museo Universitario del Chopo, UNAM, Mexico City*
En tiempos de la posmodernidad, Museo de Arte Moderno, INBA, Mexico City*
1988 *Contemporary Mexican Photography*, Museum of Photography, University of California, Riverside*
Salón de la Plástica Mexicana: La mujer en el arte y la cultura, Galería del Colegio de Cristo, Mexico City
Erotismo y pluralidad, Museo Universitario del Chopo, UNAM, Mexico City
Ritos y ceremonias, traveled to Chihuahua, Coahuila, Nuevo León, and Tamaulipas, Mexico
1987 *Diez en blanco y negro*, Galería Kahlo-Coronel, Mexico City
Mexican Women Photographers, Port Washington Public Library, Port Washington, New York
A Marginal Body: The Photographic Image in Latin America, The Australian Centre for Photography, Sydney*
1986 *Retrato de lo eterno*, Museo de Arte Moderno, Bogotá, Colombia; traveled to the Agora de la Ciudad, Jalapa, Veracruz, Mexico*
La definición de los géneros, Salón de la Plástica Mexicana, INBA, Mexico City
El Barrio: III Festival Internacional de la Raza, Centro Cultural, Tijuana, Baja California, Mexico
Sección Bienal de Fotografía, Salón Nacional de Artes Plásticas, Galería del Auditorio Nacional, INBA, Mexico City
39 Mexican Photographers, Houston Center for Photography*
1985 *Sobre la piel*, Consejo Mexicano de fotografía, Mexico City
La marquesa: La mujer en la plástica mexicana, Artac-UNESCO, Querétaro, Mexico
1984 *Mujeres artistas/artistas mujeres*, Museo de las Bellas Artes, Toluca, Estado de México, Mexico
Portrait of a Distant Land, The Australian Centre for Photography, Sydney
Bienal de la Habana, Havana*
1983 *Los artistas celebran a Orozco*, Museo del Palacio de Bellas Artes, INBA, Mexico City*
Cómos nos vemos nosotros, Instituto Francés de América Latina, INBA, Mexico City*

1981 Segundo Coloquio Latinoamericano de Fotografía, Museo del Palacio de Bellas Artes, INBA, Mexico City*
Cancionero, Museo de la Ciudad de México, Mexico City, and the Centro Cultural Dr. M. Ruiz Castañeda, Acambay, Estado de México, Mexico
1980 Sección Bienal de Fotografía, Salón Nacional de Artes Plásticas, INBA, Galería del Auditorio Nacional, Mexico City*
1979 *Muestra fotográfica contemporánea*, Casa de las Américas, Havana
1978 Primer Coloquio Latinoamericano de Fotografía, Museo de Arte Moderno, INBA, Mexico City*

Collections
Casa de las Américas, Havana
Instituto Nacional de Bellas Artes, Mexico City
Museo Universitario del Chopo, UNAM, Mexico City
Museum of Fine Arts, Houston
University Art Gallery, University of California, Riverside
Visual Studies Workshop, Rochester, New York

Laura Cohen

Born 1956, Mexico City
Lives in Mexico City

Education
1977–80 B.F.A., Photography, Rhode Island School of Design, Providence
1976–77 Graphic Design, Universidad Autónoma Metropolitana, Unidad Xochimilco, Mexico City
1975–76 Photography and Industrial Design, Institute of Design, Illinois Institute of Technology, Chicago

Solo exhibitions
1992 Galería OMR, Mexico City*
1987 (two-person exhibition) *Laura Cohen/Susana Chaurand*, Galería OMR, Mexico City
1985 *Balnearios*, Galería OMR, Mexico City
Casa de la Cultura, Juchitán, Oaxaca, Mexico
Galería Azul, Guadalajara, Jalisco, Mexico

Group exhibitions (selected)
1991 *Collectiva di fotografe messicane contemporanee*, Galleria Il Diafframa, Milan
1990 *Women in Mexico*, National Academy of Design, New York; Centro Cultural/Arte Contemporáneo; traveled to Museo de Monterrey, Monterrey, Nuevo León, Mexico*
Compañeras de México: Women Photograph Women, University Art Gallery, University of California, Riverside
1989 *Memoria del tiempo: 150 años de fotografía en México*, Museo de Arte Moderno, INBA, Mexico City*
Retratos de mexicanos, Galería OMR, Mexico City*
La década de los '80s, Teatro Municipo General San Martín, Buenos Aires
17 Contemporary Mexican Artists, Fisher Gallery, University of Southern California, Los Angeles*
En tiempos de la posmodernidad, Museo de Arte Moderno, INBA, Mexico City*
1987 *Mexican Women Photographers*, Port Washington Public Library, Port Washington, New York
Chairs, The Witkin Gallery, Inc., New York
1986 *39 Mexican Photographers*, Houston Center for Photography*
Una sensación de lo imposible: Seis fotógrafos mexicanos, Casa de las Américas, Havana; traveled in Latin America*
1985 *Portafolios recientes*, Museo Universitario del Chopo, UNAM, Mexico City
17 artistas de hoy en México, Museo Rufino Tamayo, Mexico City*
1984 Sección Bienal de Fotografía, Salón Nacional de Artes Plásticas, Museo del Palacio de Bellas Artes, INBA, Mexico City*
Tercer Coloquio Latinoamericano de Fotografía, Museo de la Instituto Nacional de Bellas Artes, Havana*

1983 *Bestiario*, Galería OM, Mexico City
Inaugural exhibition, Galería Arte Contemporáneo, Mexico City

1982 *Aktuelle mexikanische photographie*, Staatliche Galerie, Moritzburg, Germany; traveled in Europe*
The Portrait—Ethnographic, Familiar, and Contemporary, Consejo Mexicano de Fotografía, Mexico City

1981 Inaugural exhibition, Museo Universitario del Chopo, UNAM, Mexico City
Sueños privados, vigilias publicas, Galería Metropolitana, Mexico City*
Segundo Coloquio Latinoamericano de Fotografía, Museo del Palacio de Bellas Artes, INBA, Mexico City*

1980 *Three Latin American Photographers*, Woods Gerry Gallery, Providence, Rhode Island; and the Panamanian Institute of Art, Panama City
Otra generación, Foro de Arte Contemporáneo, Mexico City

1979 Sección Bienal de Gráfica, Salón Nacional de Artes Plásticas, Galería del Auditorio Nacional, INBA, Mexico City

Collections
Casa de las Américas, Havana
Consejo Mexicano de Fotografía, Mexico City
Fundación Cultural Televisa, A.C., Mexico City
Museo Universitario del Chopo, UNAM, Mexico City
Museum of Fine Arts, Houston
Staatliche Galerie, Moritzburg, Germany

Laura González

Born 1962, Mexico City
Lives in Mexico City and Barcelona, Spain

Education
1988–90 M.F.A., School of The Art Institute of Chicago (Marion Parry/A New Leaf Award)
1980–84 Licenciatura, Visual Arts, Academia de San Carlos, Escuela Nacional de Artes Plásticas, UNAM, Mexico City

Solo exhibitions
1991 (two-person exhibition) *Crossing Borders: Jennifer Hereth, Painting/Laura González, Photography*, Sazama Gallery, Chicago
1987 *El sueño que no hablará*, Consejo Mexicano de Fotografía, Mexico City
1983 Alianaza Francesa de San Angel, Mexico
1980 Alianaza Francesa de San Angel, Mexico

Group exhibitions (selected)
1992 *Salon latinoamericano del desnudo*, Galeria L'imaginaire, Lima, Peru; traveled to Uruguay and Brazil
Espejo de ánimas, installation and performance with Antonia Guerrero, Museo de Monterrey, Monterrey, Nuevo León, Mexico
Aktuelle kunst aus Mexiko, Frankfurter Kunstverein, Frankfurt*
Otras direcciones: Contemporary Mexican Photography, Santa Monica College Photography Gallery, California
Desnudo y erotismo, Galería La Agencia, Mexico City
1991 Le mois de la photo à Montreal, *Visions: Current Mexican Photography*, La Maison de la Culture Côte des Neiges, Montreal, Canada*
Fotografía iberoamericana, Universidad de la Rábida, Huelva, Spain
Collectiva di fotografe messicane contemporanee, Galleria Il Diafframa, Milan
1990 *What's New: Mexico City*, The Art Institute of Chicago
Women Speak for Themselves, Beacon Street Gallery, Chicago
Women of Color, ARC Gallery, Chicago
1989 *Neofotografía-Posfotografía*, Galería La Agencia, Mexico City
Mujer x mujer: 22 fotógrafas, Museo de San Carlos, INBA, Mexico City; traveled to the Mexican Cultural Institute, San Antonio, and the Museum of Applied Arts, New Brunswick, Canada*
Desnudos, Galería La Agencia, Mexico City

1988 *Series*, Centro Cultural Santo Domingo, Mexico City
Day of the Dead installation, Mexican Fine Arts Museum, Chicago
Mexican Photographers, Toronto Photographers Workshop, Toronto, Canada
1986 Sección Bienal de Fotografía, Salón Nacional de Artes Plásticas, Galería del Auditorio Nacional, INBA, Mexico City (award)*
Installation with the group Centro de Investigación y Experimentación Plástica, Museo de Arte Alvar y Carmen T. de Carrillo Gil, INBA, Mexico City
Supermercado imaginario, installation in the exhibition *La calle, adonde llega?*, Museo de Arte Moderno, INBA, Mexico City*

Collections
Instituto Nacional de Bellas Artes, Mexico City
Mexican Museum, San Francisco

Lourdes Grobet

Born 1940, Mexico City
Lives in Mexico City

Education
1976–77 Derby College of Art and Technology, England
1975–76 Graphics, Cardiff College of Art, Wales
1960–62 Universidad Iberoamericana, Mexico City

Solo exhibitions (selected)
1990 *De qué conquista hablamos?* Galería del Sur, UNAM, Xochimilco, Mexico City*
Neo-Olmayaztec, El 48, Galería de Arte Fotográfico, Mexico City*
Retablos Chicanos, Museo-Estudio Diego Rivera, INBA, Mexico City
Paisajes pintados, Museo de Arte Alvar y Carmen T. de Carrillo Gil, INBA, Mexico City
1988 Permanent exhibition about the Laboratio de Teatro Campesino e Indígena, Research Center, Villahermosa, Tabasco, Mexico
1987 *Las magníficas*, installation, Galería Kin, Mexico City
1985 *53 cuadras en Chicago*, Museo Universitario del Chopo, UNAM, Mexico City
1984 *Lucha libre: The Whole Wrestling Picture*, Casa Aztlán, Chicago
1983 (two-person exhibition) *Se escoge el tiempo*, with Magali Lara, Los Talleres Editores, Mexico City
1982 *Paisajes pintados*, Consejo Mexicano de Fotografía, Mexico City
1981 *Wrestlers*, Bienal de Fotografía, Havana
1980 Fonarte, Rio de Janeiro, Brazil
1976 *Traveling Exhibition*, elevator of Derby College of Art, Derby, England
Walking Exhibition, St. Michael's Gallery, Derby, England
1975 *Hour-and-a-Half Exhibition*, performance and exhibition, Casa del Lago, UNAM, Mexico City
1973 *A la mesa*, photographic installation, Casa del Lago, UNAM, Mexico City
1970 (two-person exhibition) *Serendipiti*, with Silvia Gómez Tagle, Jack Misrachi Gallery, Mexico City

Group exhibitions (selected)
1991 *Escenarios rituales*, Fotonoviembre, Casa de la Cultura, Santa Cruz de Tenerife, Canary Islands (traveling exhibition)*
1990 *Compañeras de México: Women Photograph Women*, University Art Gallery, University of California, Riverside
1989 *Pinta el sol: 9 fotógrafas*, Vestíbulo de la Sala Ollin Yolitzli, Mexico City*
Bienal de la Habana, Havana*
1987 *Mexican Women Photographers*, Port Washington Public Library, Port Washington, New York
1984 Tercer Coloquio Latinoamericano de Fotografía, Museo del Instituto Nacional de Bellas Artes, Havana*
Sports, Museo de Arte Moderno, INBA, Mexico City
1982 Sección Bienal de Fotografía, Salón Nacional de Artes Plásticas, INBA, Mexico City (prize)*

1981 Segundo Coloquio Latinoamericano de Fotografía, Museo del Palacio de Bellas Artes, INBA, Mexico City*

1978 Primer Coloquio Latinoamericano de Fotografía, Museo de Arte Moderno, INBA, Mexico City*
LACE Gallery, Los Angeles

1977 *América en la mira, testimonios de Latinoamérica, Salón Experimental*, and other collaborative exhibitions with the group Proceso Pentágono.

1971–72 Collaborative exhibitions with the group Nuevisión, Goethe Institute, Casa del Lago, and Gandhi Gallery, UNAM, Mexico City

Jan Hendrix

Born 1949, Maasbree, the Netherlands
Lives in Mexico City

Education
Atelier 63, Haarlem, the Netherlands
Jan Van Eyck Academy, Maastricht, the Netherlands

Solo exhibitions (selected)
1993 Printshop, Amsterdam
ArtiCapelli, Den Bosch, the Netherlands

1992 Galería Arte Contemporáneo, Mexico City*
Instituto de Artes Gráficas de Oaxaca, Oaxaca, Mexico*
Printshop, Amsterdam
ArtiCapelli, Den Bosch, the Netherlands

1990 Centre Culturel du Mexique, Paris
United Nations, Habitat, Nairobi

1989 *de Double Elephant*, Printshop, Amsterdam

1988 Galería de Arte Mexicano, Mexico City
Galería Azul, Guadalajara, Jalisco, Mexico
Printshop, Amsterdam

1987 Printshop, Amsterdam

1986 Two-person exhibition with Martha Hellion, El Archivero, Mexico City
Galería de Arte Mexicano, Mexico City
Printshop, Amsterdam
de Onvoltooide Cerro Negro, Museum Van Bommel-Van Dam, Venlo, the Netherlands*
El cerro negro inconcluso, Museo de Arte Moderno, INBA, Mexico City
Galerie Wansink, Roermond, the Netherlands
Centraal Beheer, Apeldoorn, the Netherlands

1985 Museo de Arte Contemporáneo, Morelia, Mexico

1984 Universidad Veracruzana, Xalapa, Mexico

1983 Galería de Arte Mexicano, Mexico City
Printshop, Amsterdam
Rijksmuseum Twente, Enschede, the Netherlands*

1982 *Reconstrucciones*, Consejo Mexicano de Fotografía, Mexico City

1981 *Polaroid Assemblages*, Printshop, Amsterdam
Bonnefantenmuseum, Maastricht, the Netherlands*

1980 Galería de Arte Mexicano, Mexico City
Obra grafica original, Museo de Arte Contemporáneo, Morelia, Michoacán, Mexico

1978 Printshop, Amsterdam
Galería Ponce, Mexico City

1977 Agora Studio, Maastricht, the Netherlands

1976 Agora Studio, Maastricht, the Netherlands

1975 Agora Studio, Maastricht, the Netherlands

Group exhibitions (selected)
1992 *México stad*, Tropenmuseum, Amsterdam
Mexican Graphics, Frankfurt Book Fair, Germany

1991 *Escenarios rituales*, Fotonoviembre, Casa de la Cultura, Santa Cruz de Tenerife, Canary Islands (traveling exhibition)*

1990 *Gravura mexicana contemporánea*, Fundacao Calouste Gulbenkian, Lisbon*
Museo Alvar Aalto, Helsinki*
Centro Cultural de Arte Contemporáneo, Mexico City

1989 *En tiempos de la posmodernid*, Museo de Arte Moderno, INBA, Mexico City*

1988 *Grafiek nu*, Singer Museum, Laren, the Netherlands*

1986 Bienal de la Habana, Havana*
Grafiek nu, Singer Museum, Laren, the Netherlands*

1985 *Imágenes en cajas*, Museo Rufino Tamayo, Mexico City*
VI Mostra de Gravura, Fundacao Cultural de Curitiva, Brazil
Narrative Art, P.S. 1, Long Island City, New York*

1984 *El arte narrativo*, Museo Rufino Tamayo, Mexico City*
Mexican Art, De Pree Art Center, Hope College, Holland, Michigan*

1983 *Porpuestas Temáticas*, Museo de Arte Alvar y Carmen T. de Carillo Gil, INBA, Mexico City
Franklin Furnace, New York

1982 Second Biennial of European Graphic Art, Baden-Baden, West Germany*
Seventh British International Print Biennial, Bradford Art Galleries and Museum, Bradford, England*
Recent Editions, Center for Inter-American Relations, New York
Franklin Furnace, New York

1981 Museo de Arte Moderno, INBA, Mexico City*
Bienal de São Paolo, Brazil*
14 Graficni Bienale, Ljubljana, Yugoslavia*
Sección Bienale de Gráfica, Salon Nacional de Artes Plásticas, Museo de Arte Moderno, INBA, Mexico City

Collections
Bibliothèque Nationale, Paris
Bonnefantenmuseum, Maastricht, Holland
Centro Cultural de Arte Contemporáneo/Fundación Televisa, Mexico City
Instituto Nacional de Bellas Artes, Museo de Arte Moderno, Mexico
Museum of Lubljana, Yugoslavia
Museum Van Bommel-Van Dam, Venlo, the Netherlands
Rijksmuseum Twente, Enschede, the Netherlands
Stedelijk Museum, Amsterdam

Germán Herrera

Born 1957, Mexico City
Lives in San Francisco

Education
1979–80 California College of Arts and Crafts, Oakland
1978–79 City College of San Francisco

Solo exhibitions
1989 *Porción de tierra enteramente rodeada por agua*, Galería Kahlo-Coronel, Mexico City

Group exhibitions (selected)
1991 *Día mundial del artista*, with the group Renascimiento Tenochtitlán, Rull Building, Mexico City
Atisbos intimos, Los Talleres Cultural Center, Mexico City
Escenarios rituales, Fotonoviembre, Casa de la Cultura, Santa Cruz de Tenerife, Canary Islands (traveling exhibition)*

1990 *Other Images/Other Realities: Mexican Photography Since 1930*, Sewall Art Gallery, Rice University, Houston*
What's New: Mexico City, The Art Institute of Chicago
Muestra de fotografía ambientalista, Museo de Arte Alvar y Carmen T. de Carrillo Gil, INBA, Mexico City

1989 Sección Bienal de Fotografía, Salón Nacional de Artes Plásticas, INBA, Galería del Auditorio Nacional, Mexico City
Realidades-Irrealidades, Galería Kahlo-Coronel, Mexico City

Memoria del tiempo: 150 años de fotografía en México, Museo de Arte Moderno, INBA, Mexico City*

1989 en México, Centro Cultural Santo Domingo, INBA, Mexico City

1988 *Iconografía de la anticipación*, Centro Cultural Santo Domingo, INBA, Mexico City

1987 *Colectiva del Taller de los Lunes*, Consejo Mexicano Fotografía, Mexico City; traveled to Fototeca de la Habana, Havana

Desnudo, Foro de Arte Contemporáneo, Mexico City

1986 *39 Mexican Photographers*, Houston Center for Photography*

Retrato de lo eterno, Museo de Arte Moderno, Bogotá, Colombia; traveled to the Agora de la Ciudad, Jalapa, Veracruz, Mexico*

1985 Inaugural exhibition, Galería Magritte, Guadalajara, Jalisco, Mexico

1980 *Trade Show*, Diego Rivera Gallery, San Francisco Art Institute

Sección Bienal de Fotografía, Salón Nacional de Artes Plásticas, INBA, Galería del Auditorio Nacional, Mexico City

Segundo Coloquio Latinoamericano de Fotografía, Museo del Palacio de Bellas Artes, INBA, Mexico City*

1978 Primer Coloquio Latinoamericano de Fotografía, Museo de Arte Moderno, INBA, Mexico City*

Collections

Centro Cultural Santo Domingo, INBA, Mexico City

Museum of Fine Arts, Houston

Salvador Lutteroth

Born 1952, Mexico City

Lives in Mexico City

Education

1977 Licenciatura, Communication, Universidad Iberoamericana, Mexico City, Mexico

Courses at Southwestern College, Chula Vista, California

Maine Photographic Workshop, Rockport, Maine, with Eliot Porter and John Sexton

Solo exhibitions

1991 Galería Kahlo-Coronel, Mexico City

Photographic Resource Center, Boston, in conjunction with receipt of the Leopold Godowsky Color Photography Award

Galería Alva de Canal, Universidad de Veracruz, Jalapa, Veracruz, Mexico

1989 Chicago Public Library

1988 Galería Kahlo-Coronel, Mexico City

1987 Galería Azul, Guadalajara, Jalisco, Mexico

1986 Consejo Mexicano de la Fotografía, Mexico City

Group exhibitions (selected)

1992 *Three Mexican Photographers*, Benjamin S. Rosenthal Library, Queens College/CUNY, Flushing, New York

Mexico—Myte og Magi: 100 Ars Mexicansk Kunst, Charlottenburg Museum, Charlottenburg, Denmark*

La escritura: Fotógrafos mexicanos 13 x 10, Frankfurt Book Fair, Germany

1991 Le mois de la photo à Montreal, *Visions: Current Mexican Photography*, La Maison de la Culture Côte des Neiges, Montreal, Canada

Escenarios rituales, Fotonoviembre, Casa de la Cultura, Santa Cruz de Tenerife, Canary Islands (traveling exhibition)*

1990 *Through the Path of Echoes: Contemporary Art in Mexico*, Archer M. Huntington Art Gallery, University of Texas at Austin; traveled to El Museo del Barrio, New York, and other U.S. museums*

Of the Living Earth, Box Gallery, Tokyo*

Other Images, Other Realities: Mexican Photography Since 1930, Sewall Art Gallery, Rice University, Houston

Memoria del tiempo: 150 años de fotografía en México, Museo de Arte Moderno, INBA, Mexico City*

1989 *En tiempos de la posmodernidad*, Museo de Arte Moderno, INBA, Mexico City*

Salón de fotografía experimental, Instituto Veracruzano de la Cultura, Veracruz, Mexico

17 Contemporary Mexican Artists, Fisher Gallery, University of Southern California, Los Angeles*

1988 *9 millones de lápices para los niños de Nicaragua*, Museo Rufino Tamayo, Mexico City

Contemporary Mexican Photography, California Museum of Photography, Riverside

Contemporary Latin American Photography, Hôtel de Ville, Nivelles, Belgium

III Mes de la Fotografía Iberoamericana, Huelva, Spain

IV Mes de la Fotografía, Instituto de Cultura Veracruzana Mérida, Yucatán

New Vistas, New Voices, II, Beverly Malen Gallery, Chicago

Galerie Portafolio, Amberes, Belgium

Museo de las Culturas Populares, Mexico City

1987 *Six photographes mexicains*, Galerie Dialogo, Brussels

1986 *Memento mori*, Centro Cultural/Arte Contemporáneo, Mexico City

Sección Bienal de Fotografía, Salón Nacional de Artes Plásticas, Galería del Auditorio Nacional, INBA, Mexico City*

The Academy Salutes Mexico, Académie des Beaux Arts et des Arts Décoratifs de la Ville de Tournai, Tournai, Belgium

Musée de la Fotografie, Charleroi, Belgium

39 Mexican Photographers, Houston Center for Photography*

1985 Consejo Mexicano de la Fotografía, Mexico City

Institute of Fine Arts, San Francisco

Facultad de Arquitectura Universidad Autónoma de México, Mexico City

1984 Tercer Coloquio Latinoamericano de Fotografía, Museo del Instituto Nacional de Bellas Artes, Havana*

Eniac Martínez

Born 1959, Mexico City

Lives in Mexico City

Education

1987 Workshop, International Center of Photography, New York

1986–87 Taller de los Lunes (workshops led by Pedro Meyer in Mexico City)

1986 Course in scenography, UNAM, Mexico City

1985 Workshops at the Círculo de Bellas Artes, Madrid

1982–85 Escuela Nacional de Artes Plásticas, Mexico City

1980 Instituto Superior de Arte, Havana

Solo exhibitions

1989 La Cueva, Mexico City

1989 La Casa de las Brujas, Mexico City

1989 Side Gallery, Newcastle, England

Group exhibitions (selected)

1992 Vision Gallery, San Francisco

La escritura: Fotógrafos mexicanos 13 x 10, Frankfurt Book Fair, Germany*

1991 Le mois de la photo à Montreal, *Visions: Current Mexican Photography*, La Maison de la Culture Côte des Neiges, Montreal, Canada

Exhibition of the First International Contest of Documentary Photography, *Mother Jones* magazine, Ansel Adams Center for Photography, San Francisco, (first prize)*

1990 *Between Worlds: Contemporary Mexican Photography*, Impressions Gallery, York, England; traveled to the International Center of Photography, New York, and other U.S. museums*

What's New: Mexico City, The Art Institute of Chicago

Niños de México, Quinta Colorada Chapultepec, Mexico City

1989 *Memoria del tiempo: 150 años de fotografía en México*, Museo de Arte Moderno, INBA, Mexico City*
Centro Cultural Guadalupe Posada, Mexico City
Month of Photography, Mérida, Yucatán, Mexico
1988 Annual exhibition, Maine Photographic Workshops, New York
Iconografía de la anticipación, Centro Cultural Santo Domingo, INBA, Mexico City
Sección Bienal de Fotografía, Salón Nacional de Artes Plásticas, INBA, Galería del Auditorio Nacional, Mexico City
Eighth Contest of Anthropological Photography, Mexico City
Consejo Mexicano de Fotografía, Mexico City
Galería El Paso, Mexico City
1987 *Los jovenes*, Brent Gallery, Houston
Santiago de los Baños, Havana
Fototeca de la Habana, Havana
El desnudo, Salón de la Plástica Mexicana, Mexico City
Trabajo y sus consecuencias, Santiago, Chile

Rubén Ortiz

Born 1964, Mexico City
Lives in Mexico City and Los Angeles

Education
1992 M.F.A., California Institute of the Arts, Valencia, California
1988 Licenciatura, Visual Arts, Escuela Nacional de Artes Plásticas, UNAM, Mexico City
1981 Graduate School of Design, Harvard University, Cambridge, Massachusetts

Solo exhibitions (selected)
1993 Galería Arte Contemporáneo, Mexico City
Rubén Ortiz—Recent Work, Jan Kesner Gallery, Los Angeles
ChiL.A.ngo, Centro Cultural de la Raza, San Diego
1989 Galería Arte Contemporáneo, Mexico City
1985 *Jesus y los mutantes*, Consejo Mexicano de Fotografía, Mexico City

Group exhibitions (selected)
1993 *La frontera / The Border: Art about the Mexico / United States Border Experience*, Museum of Contemporary Art, San Diego; and Centro Cultural de la Raza, San Diego*
Laughing Matters, Municipal Art Gallery, Los Angeles
1992 *Counterweight*, Santa Barbara Contemporary Arts Forum, California*
Aktuelle kunst aus Mexico, Frankfurter Kunstverein, Frankfurt*
Virgin Territories, Long Beach Museum of Art, California (traveling exhibition organized by L.A. Freewaves)*
Beyond the Color Line: Reflections on Race, Barnsdall Art Park, Los Angeles (traveling exhibition organized by L.A. Freewaves)*
Between Two Worlds: The People of the Border, The Oakland Museum, California
Breaking Barriers: Revisualizing the Urban Landscape, Santa Monica Art Museum, California
1991 *Another Mexican Art: The Perennial Illusion of a Vulnerable Principle*, Art Center College of Design, Pasadena, California
Escenarios rituales, Fotonoviembre, Casa de la Cultura, Santa Cruz de Tenerife, Canary Islands (traveling exhibition)*
Photo Salon, Turner/Krull Gallery, Los Angeles
The Gathering Storm, Maryland Art Place, Baltimore
1990 *Through the Path of Echoes: Contemporary Art in Mexico*, Archer M. Huntington Art Gallery, University of Texas at Austin; traveled to El Museo del Barrio, New York, and other U.S. museums*
Between Worlds: Contemporary Mexican Photography, Impressions Gallery, York, England; traveled to the International Center of Photography, New York, and other U.S. museums*

Mexico out of the Profane, Contemporary Art Center of South Australia, Adelaide; traveled to the National Art Gallery, Wellington, New Zealand*
1989 *De cabeza*, Poliforum Cultural Siqueiros, Mexico City
Desnudos, Galería La Agencia, Mexico City
XX Festival de Arte Latinoamericano, Museo de Arte, Brasilia, Brazil
1988 *Six pack de los sesentas*, Galería Carlos Ashida, Guadalajara, Mexico
Somos o nos parecemos, Galería OMR, Mexico City*
Mitologias privadas en torno a la muerte, Centro Cultural Santo Domingo, Mexico City
De los jóvenes, Museo de Arte Alvar y Carmen T. de Carrillo Gil, Mexico City, and Biblioteca Pape, Coahuila, Mexico
Iconografía de la anticipación, Centro Cultural Santo Domingo, Mexico City
Virgenes de Guadalupe, Centre Cultural du Mexique, Paris
1987 Salón Nacional de Artes Plásticas, Galería del Auditorio Nacional, INBA, Mexico City (prize)
Mexico Today: A New View, Diverse Works, Houston (traveling exhibition)*
1986 *39 Mexican Photographers*, Houston Center for Photography
Sexto encuentro nacional de arte joven, Aguascalientes, Mexico, and Mexico City (award)
1985 *Sin motivos aparentes*, Museo de Arte Alvar y Carmen T. de Carrillo Gil, Mexico City
Salón Nacional de Artes Plásticas, Sección de Artes Plásticas, Galería del Auditorio Nacional, Mexico City (prize)
1984 *Sobre la piel*, Consejo Mexicano de la Fotografía, Mexico City
Bienal de Fotografía, Museo de Fotografía, Pachuca, Hidalgo, Mexico, and Museo del Palacio de Bellas Artes, INBA, Mexico City (award)
Cuatro encuentro nacional de arte joven, Casa de la Cultura, Aguascalientes, Mexico, and Mexico City (award)
1983 Sección de Dibujo, Salón Nacional de Artes Plásticas, INBA, Mexico City
1982 *Tres tristes tigres*, Galería Los Talleres, Mexico City

Collections
California Museum of Photography, University of California, Riverside
Instituto Nacional de Bellas Artes, Mexico City
Museo de Arte Moderno de Aguascalientes, Aguascalientes, Mexico
Museo de la Fotografía, Pachuca, Hidalgo, Mexico
Museum of Fine Arts, Houston
The Metropolitan Museum of Art, New York
Video Out, Vancouver, British Columbia, Canada

Pablo Ortiz Monasterio

Born 1952, Mexico City
Lives in Mexico City

Education
1974–76 Photography, London College of Printing
1970–74 Economics, Universidad Nacional Autónoma de México

Solo exhibitions
1992 Tropen Museum, Amsterdam
La Regoleta, Buenos Aires, Argentina
Museu de Arte de São Paulo, Brazil
1991 Primera Bienal de Fotografía, Santa Cruz de Tenerife, Canary Islands*
1989 Feria Internacional del Libro, Hospicio Cabañas, Guadalajara, Jalisco, Mexico
1986 Centre Culturel du Mexique, Paris
1984 Casa de la Cultura, Quito, Ecuador
Centro Cultural de Hidalgo, Pachuca, Hidalgo, Mexico
1980 Photographers Gallery, Santa Fe, New Mexico
1979 Teatro del Estado, Jalapa, Veracruz, Mexico
1977 Carlton Gallery, New York

1976 Creative Camera Gallery, London
 La Photogalerie, Paris

 Group exhibitions (selected)
1991 *Encountering Difference: Four Mexican Photographers*, Woodstock Center for
 Photography, Woodstock, New York (traveling exhibition)*
 Escenarios rituales, Fotonoviembre, Casa de la Cultura, Santa Cruz de Tenerife,
 Canary Islands (traveling exhibition)*
1989 *Memoria del tiempo: 150 años de fotografía en México*, Museo de Arte Moderno,
 INBA, Mexico City*
 Dias de guardar, Galería Juan Martín, Mexico City*
 Retratos de mexicanos, Galería OMR, Mexico City*
 Presencias, Galería Arte Nucleo, Mexico City
 A cuatros manos, Galería Sloane-Racotta, Mexico City
 Querida Frida, Galería MAQ, Mexico City
1988 *Contemporary Mexican Photographers*, Gallery 44, Toronto, Canada
 Latitudes urbanas: Programa cultural de las fronteras, traveled to three northern
 Mexican cities*
 Mexico: Un siglo de fotografía indigena, Museo de Culturas Populares,
 Mexico City
1986 *39 Mexican Photographers*, Houston Center for Photography*
 Eight Mexican Photographers, San Francisco Camerawork Gallery
 Retrato de lo eterno, Museo de Arte Moderno, Bogotá, Colombia; traveled to
 the Agora de la Ciudad, Jalapa, Veracruz, Mexico
 Ten Mexican Photographers, Museum of Modern Art, New Delhi*
1985 *Fotografos que visitan el Ecuador*, Casa de la Cultura Ecuatoriana, Quito, Ecuador
 Sobre la piel, Consejo Mexicano de la Fotografía, Mexico City
1984 Tercer Coloquio Latinoamericano de Fotografía, Museo de la Instituto
 Nacional de Bellas Artes, Havana
 Bienal de fotografía, Ex-convento de San Francisco, Pachuca, Hidalgo, Mexico
1983 *Arte contemporáneo en México*, Museo de Arte Moderno, INBA, Mexico City
 Bestiario, Galería OM, Mexico City
 La fotografía como fotografía, Museo de Arte Moderno, INBA, Mexico City
1982 Sección Bienal de Fotografía, Salón Nacional de Artes Plásticas, Galería del
 Auditorio Nacional, INBA, Mexico City*
 El retrato, Consejo Mexicano de Fotografía, Mexico City
 Ten by Ten, traveled to museums in the southwestern United States
 Aktuelle mexikanische photographie, traveling exhibition in Europe organized by
 the Staatliche Galerie, Moritzburg, West Germany*
 Mexikiansk fotografi, Kulturhuset, Stockholm*
1981 Segundo Coloquio Latinoamericano de Fotografía, Museo del Palacio de Bellas
 Artes, INBA, Mexico City*
 Fotografie Lateinamerika, traveling exhibition organized by Kunsthaus, Zurich*
1980 *7 Mexican Portfolios*, traveling exhibition organized by Centre Culturel du
 Mexique, Paris*
1979 *Amnesty International*, Museo de Arte Alvar y Carmen T. de Carrillo Gil,
 Mexico City
 Carifesta, Havana
 Venezia '79, Venice
 First Biennial of Ritual and Magic, Museu de Arte de São Paulo, Brazil
1978 Triennale de Photografie, Musée d'Art et d'Histoire, Fribourg, Switzerland*
 Primera Coloquio Latinoamericano de Fotografía, Museo de Arte Moderno,
 INBA, Mexico City*

 Collections (selected)
 Casa de las Américas, Havana
 Centro Cultural de Arte Contemporáneo, Mexico City
 Consejo Mexicano de la Fotografía, Mexico City
 Instituto Nacional de Bellas Artes, Mexico City
 Centre Georges Pompidou, Musée National d'Art Moderne, Paris
 Museum of Fine Arts, Houston

Adolfo Patiño

Born 1954, Mexico City
Lives in Mexico City

Education
1972 Diploma, Photography, Instituto Mexicano de Fotografía, Mexico City

Solo exhibitions
1992 *Animismos*, Museo de Arte Alvar y Carmen T. Carrillo Gil, INBA, Mexico City
1991 Galería La Agencia, Mexico City
1990 *Monumentos para cualquier tiempo*, Galería Arte Actual Mexicano, Monterrey,
 Mexico
 Galería La Agencia, Mexico City
1989 *Monumentos para cualquier tiempo*, Galería La Agencia, Mexico
 Signos, Studio of Roberto Gil de Montes, Los Angeles
1988 *Oráculo: Reliquias de artista II*, Galería La Agencia, Mexico City
 Oracle: Relics of the Artist, Trabia-MacAfee Gallery, New York
1987 *A los héroes: La patria*, installation, Museo de Arte Moderno, INBA,
 Mexico City
1986 *Ejes constantes: Raíces culturales*, Galería Alternativa, Mexico City
1984 *Rito y naturaleza de la muerte*, with Esteban Azamar, Galería Alternativa,
 Mexico City
1983 (two-person exhibition) *Rescate cultural*, with Carla Rippey, Galería Collage,
 Monterrey, Nuevo León, Mexico
 Marcos de referencia: La excepción de la regla, Galería Chapultepec, INBA-SEP,
 Mexico City

 Group exhibitions (selected)
1991 *Otras direcciones: Contemporary Mexican Photography*, Santa Monica College
 Photography Gallery, California
 The Bleeding Heart, Institute of Contemporary Art, Boston (traveling
 exhibition)*
1990 *Through the Path of Echoes: Contemporary Art in Mexico*, Archer M. Huntington
 Art Gallery, University of Texas at Austin; traveled to El Museo del Barrio,
 New York, and other U.S. museums*
 The Face of the Pyramid: A New Generation in Mexico, The Other Gallery and
 Gallery Three Zero, New York*
1989 *Neofotografía-Posfotografía*, Galería La Agencia, Mexico City
 Seventeen Contemporary Mexican Artists, Fisher Gallery, University of Southern
 California, Los Angeles*
1988 *Rooted Visions: Mexican Art Today*, Museum of Contemporary Hispanic Art,
 New York*
 Mexico Today: A New View, Diverse Works, Houston (traveling exhibition)*
1987 *Homenaje a Andy Warhol*, Disco-Bar "El Nueve," Mexico City
 Homenaje a Marcel Duchamp a sus 100 años de nacimiento, Instituto Nacional de
 Bellas Artes, Mexico City (traveling exhibition)
1986 *Tres artistas—tres dimensiones*, Galería Alternativa, Mexico City
 Artists' Books, Galería Los Talleres, Mexico City
 Confrontación '86, Palacio de Bellas Artes, INBA, Mexico City
 Pintar en Mexico, Galería Arte Contemporáneo, Mexico City
1985 *Objetos inútiles*, Sección Espacios Alternativos, Salón Nacional de Artes
 Plásticas, Galería del Auditorio, INBA-SEP, Mexico City
 Los artistas y el amate, Museo de Monterrey, Monterrey, Nuevo León, Mexico
 Iconografía heroica / gestas nacionales, INBA, Palacio de Bellas Artes, Mexico City
 Imágenes en cajas, Museo Rufino Tamayo, Mexico City
 Quinta Bienal de Gráfica, Galería del Auditorio Nacional, INBA, Mexico City
 El retrato: Viejos problemas / nuevas soluciones, Galería OMR, Mexico City
 Salón Anual de Pintura, Galería del Auditorio Nacional, INBA, Mexico
1984 *Neográfica gran formato*, Museo Universitario del Chopo, UNAM, Mexico City
 El desnudo, Galería OMR, Mexico City
 Cuatro encuentro nacional de arte joven, Casa de la Cultura, Aguascalientes,
 Mexico; and Galería del Auditorio, INBA, Mexico
 Bienal de la Habana, Havana*

Arte contemporáneo de Mexico II, Museo de Arte Moderno, INBA, Mexico City
Una decada emergente, Museo Universitario del Chopo, UNAM, Mexico City

1983 Salón Anual de Pintura, Palacio de Bellas Artes, INBA, Mexico City
Tercer encuentro nacional de arte joven, Casa de la Cultura, Aguascalientes, Mexico; traveled to Palacio de Bellas Artes, Mexico City (acquisition prize)

1982 *Sacred Artifacts / Objects of Devotion*, Alternative Museum, New York
Recent Editions, Center for Inter-American Relations, New York
Salón Anual de Pintura, INBA, Palacio de Bellas Artes, Mexico City

1981 *Nuestro rostro*, Galería del Auditorio Nacional, INBA, Mexico City
Evento-exhibición: Homenaje al (Des)Madre, Nacional Panteón Dolores, Mexico City
XVI São Paolo Bienale, São Paulo, Brazil

1979 *La travesía de la escritura*, Museo de Arte Alvar y Carmen T. de Carrillo Gil, Mexico City

1978 Salón Anual de la Experimentación, Galería del Auditorio Nacional, INBA, Mexico City

Collections (selected)
Casa de las Américas, Havana
Casa de la Cultura, Aguascalientes, Mexico
Consejo Mexicano de Fotografía, Mexico City
Fundación Cultural Televisa, A.C., Mexico City
Government and University of the State of Veracruz, Xalapa, Veracruz, Mexico
Instituto Nacional de Bellas Artes, Mexico City
The Metropolitan Museum of Art, New York
Museo Universitario del Chopo, UNAM, Mexico City

Jesús Sánchez Uribe

Born 1948, Mexico City
Lives in Mexico City

Education
Self-taught photographer
1971–73 Courses with Alejandro Parodi, Club Fotográfico de México

Solo exhibitions
1989 Expositum, Mexico City
1988 *Primero ensayos para un acercamiento al Quijote*, Fotogalería Kahlo-Coronel, Mexico City
1987 (two-person exhibition) *Fenêtres sur le Mexique*, with Antonio Reynoso, Galerie Focale, Nyon, Switzerland
1986 Galerie Séguier, Paris
The Art Institute of Chicago
Casa de la Cultura Ecuatoriana, Quito, Ecuador
Ver para ser visto, Consejo Mexicano de Fotografía, Mexico City
1985 Galería Nicephore Niepce, Guadalajara, Jalisco, Mexico
Galería Arte Contemporáneo, Mexico City
1980 Galería Juan Martín, Mexico City
1976 Casa del Lago, UNAM, Mexico City
1975 Centro Médico La Raza, Instituto Mexicano del Seguro Social, Mexico City

Group exhibitions (selected)
1991 Norwich Art Center, Norfolk, England
Fotografía construido, Galería Ramón Alva de Canal, Jalapa, Veracruz, Mexico
Fotografía iberoamericana, Universidad de la Rábida, Huelva, Spain
Escenarios rituales, Fotonoviembre, Casa de la Cultura, Santa Cruz de Tenerife, Canary Islands (traveling exhibition)*
1990 *The Face of the Pyramid: A New Generation in Mexico*, The Other Gallery and Gallery Three Zero, New York*
What's New: Mexico City, The Art Institute of Chicago

VI Mes de la Fotografía, Instituto Cultural de Yucatán, Mérida, Yucatán, Mexico
Photofest, Rice University, Houston
De la tierra viviente, University of Foreign Students, Kyoto, Japan
1989 *Naturaleza muerta*, Centro Cultural de Arte Contemporáneo, Mexico City
Memoria del tiempo: 150 años de fotografía en México, Museo de Arte Moderno, INBA, Mexico City*
En tiempos de la posmodernidad, Museo de Arte Moderno, INBA, Mexico City*
1988 *New Vistas, New Voices II*, Beverly Malen Gallery, Chicago
Desnudo, Galería Ramon Alva de la Canal, Jalapa, Veracruz, Mexico
Galerie für Fotografie Reflexion, Heilbrohn, Germany
IV Mes de la Fotografía, Casa de la Cultura, Mérida, Yucatán, Mexico
1987 *Six photographes mexicains*, Galerie Dialogo, Brussels
III International Triennial of Photography, Musée de la Photographie, Charleroi, Belgium*
1986 *Contemporary Mexican Photography*, Diablo Valley College Art Gallery, Oakland, California
Memento mori, Centro Cultural de Arte Contemporáneo, Mexico City*
Ten Mexican Photographers, Museum of Modern Art, New Delhi*
Musée de la Photographie, Charleroi, Belgium
39 Mexican Photographers, Houston Center for Photography*
Una sensación de lo imposible: Seis fotógrafos mexicanos, Casa de las Américas, Havana; traveled to Central and Latin America*
Eight Mexican Photographers, San Francisco Camerawork Gallery*
The Academy Salutes Mexico, Académie des Beaux Arts et des Arts Décoratifs de la Ville de Tournai, Tournai, Belgium
Reserved for Export II, San Jose Museum of Art, California
Géneros y definiciones, Salón de Plástica Mexicana, INBA, Mexico City
1985 San Francisco Art Institute
Portafolios recientes, Museo Universitario del Chopo, UNAM, Mexico City
1984 *Reserved for Export I*, Diverse Works, Houston*
Museo de la Fotografía, Ex-Convento de San Francisco, Pachuca, Hidalgo, Mexico
La photographie créative: Collection Bibliothèque Nationale, Pavillon des Arts, Paris*
1983 The Mexican Museum, San Francisco
Galería Nicephore Niepce, Guadalajara, Mexico
La fotografía como fotografía, Museo de Arte Moderno, INBA, Mexico City*
1982 Santa Barbara Museum of Art, California
Casa de la Cultura Benjamín Carreón, Quito, Ecuador
1979 *Colección Manuel Álvarez Bravo*, Instituto de Técnicas y Artes Fotográficas, Mexico City
Carifesta, Havana
1978 Northlight Gallery, Arizona State University, Tempe
Contemporary Photography in Mexico, Center for Creative Photography, University of Arizona, Tucson; traveled to Arizona State University, Tempe*
Four Young Mexican Photographers, The Corcoran Gallery of Art, Washington, D.C.; traveled to El Museo del Barrio, New York*
Primer Coloquio Latinoamericano de Fotografía, Museo de Arte Moderno, INBA, Mexico City*

Collections (selected)
The Art Institute of Chicago
Bibliothèque Nationale, Paris
Casa del Lago, UNAM, Mexico City
Center for Creative Photography, Tucson, Arizona
Consejo Mexicano de Fotografía, Mexico City
Fundación Cultural Televisa, A.C., Mexico City
Mexican Museum, San Francisco
Museum of Fine Arts, Houston
Musée de la Photographie, Charleroi, Belgium
Museo de Arte Moderno, Guatemala

Carlos Somonte

Born 1956, Mexico City
Lives in Mexico City

Education

1982 Diploma, Studio Photography, Photographic Training Centre, London
1978–79 Photography courses, Escuela Activa de Fotografía, Mexico City
1979 Licenciatura, Marine Biology, Universidad Autónoma Metropolitana, Mexico City

Solo exhibitions

1990 *Década y los crímenes*, Galería Kahlo-Coronel, Mexico City
1983 Galería la Candela, Mexico City
1982 Salón Rumano de la Fotografía, Bucharest, Rumania

Group exhibitions

1992 *Animal*, Galería Arte Contemporáneo, Mexico City
New Mexican Photography, Vision Gallery, San Francisco
México hoy, Casa de América, Madrid*
Mexico—Myte og Magi: 100 Ars Mexicansk Kunst, Charlottenburg Museum, Charlottenburg, Denmark*
Encountering Difference: Four Mexican Photographers, Woodstock Center for Photography, Woodstock, New York (traveling exhibition)*
1991 *Art from Mexico City*, Blue Star Art Space, San Antonio, Texas
Escenarios rituales, Fotonoviembre, Casa de la Cultura, Santa Cruz de Tenerife, Canary Islands (traveling exhibition)*
Le mois de la photo à Montreal, *Visions: Current Mexican Photography*, La Maison de la Culture Côte des Neiges, Montreal, Canada
1990 *What's New: Mexico City*, The Art Institute of Chicago
1989 Galería Kahlo-Coronel, Mexico City
Memoria del tiempo: 150 años de fotografía en México, Museo de Arte Moderno, INBA, Mexico City*
1988 *En tiempos de la posmodernidad*, Museo de Arte Moderno, INBA, Mexico City*
Contemporary Mexican Photographers, Toronto Photographers Workshop, Canada
New Photography, Los Angeles County Fair, California
1987 *A Marginal Body: The Photographic Image in Latin America*, The Australian Centre for Photography, Sydney*
Ojos que no ven, Fototeca de Cuba, Havana
Taller de los Lunes, Consejo Mexicano de Fotografía, Mexico City
1986 *39 Mexican Photographers*, Houston Center for Photography
Sección Bienal de Fotografía, Salón Nacional de Artes Plásticas, Galería del Auditorio Nacional, INBA, Mexico City
Ten Mexican Photographers, Museum of Modern Art, New Delhi
1985 *Sobre la piel*, Consejo Méxicano de Fotografía, Mexico City
1984 *Artistas para José Clemente Orozco*, Museo del Palacio de Bellas Artes, INBA, Mexico City
1983 Casa de las Américas, Galería Latinoamericana, Havana
1982 Sección Bienal de Fotografía, Salón Nacional de Artes Plásticas, Galería del Auditorio Nacional, INBA, Mexico City (first prize)
Metropolis: Portrait of a City, Royal Festival Hall, St. Pancras Library and The Shaw Theatre, London
Three Photographers, The Night Gallery, London
1981 *Hammersmith and Fulham Photography Competition*, London

Collections

Fototeca de Cuba, Havana
Instituto de Bellas Artes, Mexico City
Woodstock Center for Photography, Woodstock, New York

Gerardo Suter

Born 1957, Buenos Aires, Argentina
Lives in Mexico City

Education

Self-taught photographer

Solo exhibitions

1991 *Códices*, Galería Arte Contemporáneo, Mexico City*
1990 *Viaggi di conoscenza*, Immagine Fotografica, Milan
Retrospectiva, Fotogalería del Teatro Municipal General San Martín, Buenos Aires, Argentina; traveled to Museu Nacional de Belas Artes, Rio de Janiero, Brazil
1989 *El Laberinto de los Sueños—II*, Galería Arte Contemporáneo, Mexico City
1988 *El Laberinto de los Sueños—I*, Fotogalería Kahlo-Coronel, Mexico City
1987 *De esta tierra, del cielo y los infiernos*, Fotogalería Kahlo-Coronel, Mexico City
1986 *Messico variazioni su segni storici*, Immagine Fotografica, Milan
Galería Azul, Guadalajara, Jalisco, Mexico
Le mois de la photo à Paris, Galerie Séguier, Paris
En el Archivo del Profesor Retus, Galería del CAVIE, Saltillo, Mexico; traveled in Mexico to Casa de la Cultura, Monterrey; Centro Cultural, Tijuana; Museo de Arte del INBA, Ciudad Juárez; and Museo Regional Quinta Gameros, Chihuahua
1985 *El altas argueológico del Profesor Retus*, Consejo Mexicano de Fotografía, Mexico City
1984 Galleria Fotografia Oltre, Chiasso, Switzerland
Apuntes arqueológicos, Galería Alternativa, Mexico City
1983 *Dos tiempos*, Galería Los Talleres, Mexico City
1982 *Tres caminos sobre un plano*, Galería José Clemente Orozco, INBA, Mexico City
El Taller de la Luz, Museo de Arte Alvar y Carmen T. de Carillo Gil, INBA, Mexico City
1981 Escuela de Diseño del INBA, Mexico City
1979 Instituto Goethe, Mexico City
Casa de la Cultura, Puebla, Mexico
Casa del Lago, UNAM, Mexico City

Group exhibitions (selected)

1992 *Photographie mexicaine 1920–92*, Europalia 93, Mexico, De Markten, Brussels (traveling exhibition)
Ante américa/cambio de foco, Biblioteca Luis-Angel Arango, Bogotá, Colombia (traveling exhibition)*
Aktuelle kunst aus Mexico, Frankfurter Kunstverein, Frankfurt*
V Fotobienal de Vigo, Vigo, Spain*
1991 *Escenarios rituales*, Fotonoviembre, Casa de la Cultura, Santa Cruz de Tenerife, Canary Islands (traveling exhibition)*
Contemporary Mexican Art, Los Angeles County Museum of Art,
Le mois de la photo à Montreal, *Visions: Current Mexican Photography*, La Maison de la Culture Côte des Neiges, Montreal, Canada*
1990 *Through the Path of Echoes: Contemporary Art in Mexico*, Archer M. Huntington Art Gallery, University of Texas at Austin; traveled to El Museo del Barrio, New York, and other U.S. museums*
What's New: Mexico City, The Art Institute of Chicago
Other Images, Other Realities: Mexican Photography Since 1930, Sewall Art Gallery, Rice University, Houston*
1989 Bienal de la Habana, Havana
Contemporary Mexican Artists, Fisher Gallery, University of Southern California, Los Angeles*
Fotografía Mexicana, la década del '80, Fotogalería del Teatro Municipal General San Martín, Buenos Aires, Argentina (traveling exhibition)
1988 III Mes de la Fotografía Iberoamericana, Huelva, Spain
En tiempos de la posmodernidad, Museo de Arte Moderno, INBA, Mexico City*
Réalités magiques: Photographie latinoamericaine contemporaine, 12th Biennial of Photography, Hôtel de Ville de Nivelles, Belgium
1987 *10 años del Salón Nacional de Artes Plásticas: Arte mexicano actual*, Museo de Arte Moderno, INBA, Mexico City
1986 *39 Mexican Photographers*, Houston Center for Photography*
Una sensación de lo imposible: Seis fotógrafos mexicanos, Casa de las Américas, Havana; traveled to Central and Latin America*
Memento mori, Centro Cultural de Arte Contemporáneo, Mexico City*
1985 *Portafolios recientes*, Museo Universitario del Chopo, UNAM, Mexico City
17 artistas de hoy en México, Museo Rufino Tamayo, Mexico City*

VII International Biennial of Artistic Photography, Belgrade, Yugoslavia

1984 Photo America '84: Obiettivi sull' America Latina, Genoa, Italy*

Bienal de la Habana, Havana

Sección Bienal de Fotografía, Salón Nacional de Artes Plásticas, Museo del Palacio de Bellas Artes, INBA, Mexico City

Tercer Coloquio Latinoamericano de Fotografía, Museo del Instituto Nacional de Bellas Artes, Havana*

Imagenes Guadalupanas en el arte mexicano, Centro Cultural de Arte Contemporáneo, Mexico City*

1983 Prix des Jeunes Photographes, 14ièmes Recontres Internationales de la Photographie, Arles, France

14th International Salon of the Photographic Art Nude, Figure Studies and Portrait, Venus '83, KIF Photographic Gallery, Puget Palace, Kracow, Poland

1982 *Messico: La giovane fotografia*, Biennale Internazionale di Fotografia, Caserta, Italy

Sección Bienal de Fotografía, Salón Nacional de Artes Plásticas, Galería del Auditorio Nacional, INBA, Mexico City

1980 Sección Bienal de Fotografía, Salón Nacional de Artes Plásticas, Galería del Auditorio Nacional, INBA, Mexico City

Collections (selected)

Bibliothèque Nationale, Paris

California Museum of Photography, University of California, Riverside

Casa del Lago, UNAM, Mexico City

Casa de las Américas, Havana

Centro Cultural de Arte Contemporáneo, Mexico City

Centro Wifredo Lam, Havana

Consejo Mexicano de Fotografía, Mexico City

Dirección General de Culturas Populares, Mexico City

Fototeca del Instituto Nacional de Antropología e Historia, Pachuca, Hidalgo, Mexico

Instituto Nacional de Bellas Artes, Mexico City

Museet for Fotokunst, Odensee, Denmark

Museo de Arte Iberoamericano Contemporáneo, Huelva, Spain

Museum of Fine Arts, Houston

Eugenia Vargas

Born 1949, Chillán, Chile
Lives in Mexico City

Education

1975 B.F.A., Photography, Montana State University, Bozeman

Solo exhibitions

1992 Galerie Im Kabinett, Berlin

Galería Arte Contemporáneo, Mexico City

1991 *Aguas* (Centric 45), site-specific installation, University Art Museum, California State University, Long Beach*

1990 Installation and performance, Centro Cultural Hacienda, Mexico City

The River Pierce: Sacrifice II, 13.4.90, ecological actions and performances in collaboration with Michael Tracy at the Mexican/U.S. Border at San Ygnacio, Texas*

Material as Message, installation/performance, Glassell School of Art, Houston

1989 Installation and performance in collaboration with painter Mario Rangel Faz, Salón de los Aztecas, Mexico City

Installation and performance, Galería de la Raza, San Francisco

Casa de la Cultura, Juchitán, Oaxaca, Mexico

1988 Galería Kahlo-Coronel, Mexico City

Museo Universitario del Chopo, UNAM, Mexico City

1987 Club Fotográfico de México, Mexico City

1985 Museo de Arte e Historia, San Juan, Puerto Rico

1984 Casa Aboy, San Juan, Puerto Rico

1983 University Gallery, University of Montana, Missoula

Group exhibitions

1993 *La frontera/The Border: Art about the Mexico/United States Border Experience*, Museum of Contemporary Art and Centro Cultural de la Raza, San Diego*

News From Post-America, Aperto, Biennale di Venezia, Venice*

1991 *Escenarios rituales*, Fotonoviembre, Casa de la Cultura, Santa Cruz de Tenerife, Canary Islands (traveling exhibition)*

Three Emerging Artists, Miami-Dade Community College, Miami

The Bleeding Heart, Institute of Contemporary Art, Boston (traveling exhibition)*

1990 *Compañeras de Mexico: Women Photograph Women*, University of California, Riverside*

Through the Path of Echoes: Contemporary Art in Mexico, Archer M. Huntington Art Gallery, University of Texas at Austin; traveled to El Museo del Barrio, New York, and other U.S. museums*

The Face of the Pyramid: A New Generation in Mexico, The Other Gallery and Gallery Three Zero, New York*

Other Images, Other Realities: Mexican Photography Since 1930, Sewall Art Gallery, Rice University, Houston

La toma del Balmori (temporary outdoor exhibition), Balmori Building, Mexico City

1989 *150 Years of Mexican Photography*, Modern Art Museum, Prague

Contemporary Mexican Photography, Galería General San Martín, Teatro Municipo, Buenos Aires, Argentina

Mujeres por la despenalisacion del aborto, Galería Celia Calderon, Mexico City

A, propositio: Quatorze obras a torno a Joseph Beuys, installation and performance, Museo del Ex-Convento del Desierto de los Leones, Mexico City

Sobre una estructuracion en serie, Centro Cultural Santo Domingo, INBA, Mexico City

Pinta el sol: 9 fotógraphas, Vestibulo de la Sala Ollin Yolitzli, Mexico City*

Mujer x mujer: 22 fotógrafas, Museo de San Carlos, INBA, Mexico City; traveled to the Mexican Cultural Institute, San Antonio, and the Museum of Applied Arts, New Brunswick, Canada*

Manhattan, Tenochtitlán, photographic and light installation, División Arte, Mexico City

1988 *Iconografía de la anticipación*, Centro Cultural Santo Domingo, INBA, Mexico City

Mexican Photographers, The Toronto Photographers Workshop, Toronto, Canada

A Marginal Body: The Photographic Image in Latin America, The Australian Centre for Photography, Sydney*

Luz sobre eros, Galería El Juglar, Mexico City

Erotismo y pluralidad, Museo Universitario del Chopo, UNAM, Mexico City

Desnudo, Galería Ramón Alva de la Canal, Jalapa, Veracruz, Mexico

1987 *El desnudo*, Foro de Arte Contemporáneo, Mexico City

1986 Bienal de la Habana, Havana*

Definiciones, Salón de la Plástica Mexicana, Mexico City

1983 *Coming Together*, Montana Institute of the Arts, Billings

1982 Montana Institute of the Arts, Bozeman

1980 The Yellowstone Art Center, Billings, Montana

Selected Bibliography

Listed are works on Mexican photography and culture, other writings on the photographers discussed, and general works cited in the essay.

Mexican Photography and Culture

Acevedo, Esther. *En tiempos de la posmodernidad*. Mexico City: INAH, 1989.

Álvarez Bravo, Lola. *Lola Álvarez Bravo: Recuento fotográfico*. Mexico City: Editorial Penelope, 1982.

Aperture, vol. 109 (winter 1987). Issue devoted to Latin American photography.

Benítez, Fernando. *Yo, el ciudadano*. Photographs by Nacho López. Mexico City: Fondo de Cultura Económica, Colección Río de Luz, 1984.

Canales, Claudia, and Elena Poniatowska. *Romualdo García: Retratos*. Guanajuato: Educación Gráfica, S.A., 1990.

Casanova, Rosa, and Olivier Debroise. *Sobre la superficie bruñida de un espejo: Fotógrafos del siglo XIX*. Mexico City: Fondo de Cultura Económica, 1989.

Conger, Amy. *Edward Weston in Mexico, 1923–1926*. Albuquerque: University of New Mexico Press, 1983. Exhibition catalogue.

Conger, Amy, and Elena Poniatowska. *Compañeras de Mexico: Women Photograph Women*. Riverside, California: University Art Gallery, University of California, 1990. Exhibition catalogue.

Constantine, Mildred. *Tina Modotti: A Fragile Life*. London and New York: Paddington Press Ltd., 1975.

Debroise, Olivier. *Lola Álvarez Bravo: Reencuentros*. Mexico City: Consejo Nacional para la Cultura y las Artes, Instituto Nacional de Bellas Artes, and the Museo-Estudio Diego Rivera, 1989.

_____, ed. *The Bleeding Heart*. Boston: Institute of Contemporary Art, 1991. Exhibition catalogue.

_____, and Emma Cecilia García. *Escenarios rituales*. Santa Cruz de Tenerife, Canary Islands: Centro de Fotografía de Tenerife, 1991. Exhibition catalogue.

De los grupos los individuos: Artistas plásticos de los grupos y metropolitanos. Mexico: Museo de Arte Carrillo Gil, 1985. Exhibition catalogue.

du Pont, Diana C. *External Encounters, Internal Imaginings: Photographs by Graciela Iturbide*. San Francisco: San Francisco Museum of Modern Art, 1990. Exhibition catalogue.

Eder, Rita. "El arte publico en Mexico: los grupos," *Artes visuales*, vol. 23 (1980), pp. 1–6.

Escribir con luz. Photographs by Héctor García. Mexico City: Fondo de Cultura Económica, Colección Río de Luz, 1985.

Ferrer, Elizabeth. "Encountering Difference: Four Mexican Photographers," *Center Quarterly*, Woodstock Center for Photography, vol. 14, no. 1 (1992), pp. 6–17.

_____. "Masters of Modern Mexican Photography," *Latin American Art*, vol. 2, no. 4 (fall 1990), pp. 61–65.

Francis, Mark, ed. *Frida Kahlo and Tina Modotti*. London: Whitechapel Art Gallery, 1982. Exhibition catalogue.

Fusco, Coco. "Essential Differences: Photographs of Mexican Women," *Afterimage*, vol. 18, no. 9 (1991), pp. 11–13.

Goldman, Shifra. "Elite Artist and Popular Audiences: Can They Mix? The Mexican Front of Cultural Workers," *Studies in Latin American Popular Culture*, vol. 4 (1985), pp. 139–54.

_____. *Contemporary Mexican Painting in a Time of Change*. Austin, Texas: University of Texas Press, 1977.

Hecho en latinoamérica: Segundo coloquio latinoamericano de fotografía. Mexico City: Consejo Mexicano de Fotografía, 1981.

Hecho en latinoamérica: Primer muestra de la fotografía latinoamericana contemporánea. Mexico City: Consejo Mexicano de Fotografía, 1978.

Iturbide, Graciela, and Elena Poniatowska. *Juchitán de las mujeres*. Mexico: Ediciones Toledo, 1989.

Kunsthaus, Zurich. *Fotografie Lateinamerika von 1860 bis Heute*. Zurich: Kunsthaus Zurich, 1981. Exhibition catalogue.

Littman, Robert, and Selma Holo. *17 Contemporary Mexican Artists*. Los Angeles: Fisher Gallery, University of Southern California, 1989. Exhibition catalogue.

Livingston, Jane. *M Álvarez Bravo*. Boston: David R. Godine Publisher; and Washington, D.C.: The Corcoran Gallery of Art, 1978. Exhibition catalogue.

Lola Álvarez Bravo: Fotografías Selectas, 1934–85. Mexico City: Centro Cultural de Arte Contemporáneo, A.C., 1992. Exhibition catalogue.

Merewether, Charles. *A Marginal Body: The Photographic Image in Latin America*. Sydney: The Australian Centre for Photography, 1987. Exhibition catalogue.

Modotti, Tina. "On Photography," *Mexican Folkways*, vol. 5, no. 4 (1929), pp. 196–98.

Monsiváis, Carlos. *Espejo de espinas*. Photographs by Pedro Meyer. Mexico City: Fondo de Cultura Económica, Colección Río de Luz, 1986.

Mutis, Alvaro. *Historia natural de las cosas: 50 fotógrafos*. Mexico City: Fondo de Cultura Económica, Colección Río de Luz, 1985.

Ollman, Arthur. *Other Images, Other Realities—Mexican Photography Since 1930*. Houston: Sewall Art Gallery, Rice University, 1990. Exhibition catalogue.

Poniatowska, Elena. *Mujer x mujer: 22 fotógrafas*. Mexico City: Museo de San Carlos, INBA, Consejo Nacional para la Cultura y las Artes, 1989. Exhibition catalogue.

_____. *Estancias del olvido*. Photographs by Mariana Yampolsky. Mexico City: Educación Gráfica, S.A., 1987.

_____. *México sin retoque*. Photographs by Héctor García. Mexico City: Universidad Nacional Autónoma de México, 1987.

_____. *La raíz y el camino*. Photographs by Mariana Yampolsky. Mexico City: Fondo de Cultura Económica, Colección Río de Luz, 1985.

Revelaciones: The Art of Manuel Álvarez Bravo. San Diego: Museum of Photographic Arts, 1990. Exhibition catalogue.

Reyes Palmas, Francisco. *Memoria del tiempo: 150 años de fotografía en México*. Mexico City: Museo de Arte Moderno, INBA, Consejo Nacional Para la Cultura y las Artes, 1989. Exhibition catalogue.

Weston, Edward. *The Daybooks: Volume I. Mexico*. Edited by Nancy Newhall. Millerton, New York: Aperture, 1973.

Ziff, Trisha, ed. *Between Worlds: Contemporary Mexican Photography*. New York: New Amsterdam Books, 1990. Exhibition catalogue.

Artist Bibliographies

Alicia Ahumada

Caminantes de la tierra ocupada. Photographs by Alicia Ahumada. Pachuca, Hidalgo: Universidad Autónoma del Estado del Hidalgo, 1986.

Cananea y la Revolución Mexicana. Cananea, Mexico: Cía. Minera de Cananea, 1987.

Colección Veracruz, imágenes de su historia. Vol. 4, *Papantla*, 1990; vol. 5, *Tuxpan*, 1991; vol. 6, *Los Tuxlas*, 1991; vol. 7, *Xalapa*, 1991; vol. 8, *Puerto de Veracruz*, 1992. Veracruz: Gobierno del Estado de Veracruz.

Hablando en Plata. Photographs by Alicia Ahumada. Pachuca, Hidalgo: Universidad Autónoma de Hidalgo, 1987.

Panorama geoétnico de las artesenías en el Estado de Hidalgo. Pachuca, Hidalgo: Gobierno del Estado de Hidalgo, 1985.

Paraga, Lourdes. "La fotografía: Acto de creación y de amor para Alicia Ahumada," *El Sol de Hidalgo* (Mexico), June 29, 1991.

Ponce Cevallos, Javier. "La fotrafría como memoria de genetes," *Hoy* (Ecuador), July 15, 1990.

Real del monte y Pachuca: Reseña gráfica de un distrito minero. Pachuca, Hidalgo: Cía. Real del Monte y Pachuca, 1987.

Santa Clara del Cobre. Cananea, Mexico: Cía. Minera de Cananea, 1988.

Tajín. Photographs by Alicia Ahumada. Veracruz: Gobierno del Estado de Veracruz, 1992.

Yolanda Andrade

Andrade, Yolanda. "Signos de Este País," *Revista este país* (Mexico), no. 19 (October 1992), pp. 54–55.

Driben, Leila. "Callejera, mi fotografía: Yolanda Andrade," *Uno más uno* (Mexico), June 14, 1986, p. 27.

Emmerich, Luis Carlos. "Yolanda Andrade: Los velos transparentes, las transparencias veladas," *Novedades* (Mexico), July 9, 1989, pp. 4–5.

Espinosa de los Monteros, Santiago, "Yolanda Andrade: Las fotografas mas jovenes no somos modestas," *Revista activa México*, vol. 18 (1989), pp. 42–44.

Fusco, Coco. "Essential Differences: Photographs of Mexican Women," *Afterimage*, vol. 18, no. 9 (1991), pp. 11–13.

Fotozoom (Mexico), vol. 11, no. 130 (July 1986), pp. 15–16.

Galindo, Carlos Blas. "Yolanda Andrade," *La jornada semanal* (Mexico), September 17, 1989.

Historia del arte mexicano, vol. 118. Mexico City: SEP/INBA, Salvat Mexicana de Ediciones, 1985, p. 155.

Iturbe, Josu. "Imágenes a la espera: Libro de fotografías de Yolanda Andrade," *El universal* (Mexico), October 23, 1989, p. 3.

Moncada, Gerardo, "Lo imaginario cotidiano," interview, *Revista mira*, vol. 3, no. 141 (November 9, 1992), pp. 28–31.

Monsiváis, Carlos. "Yolanda Andrade," *Revista Atlántica internacional* (Spain), no. 4 (November 1992), pp. 39–45.

_____. *Los velos transparentes, las transparencias veladas: Fotos de Yolanda Andrade*. Photographs by Yolanda Andrade. Villahermosa: Colección Arte, Gobierno del Estado de Tabasco—ITC, 1988.

Mutis, Alvaro. *Historia natural de las cosas: 50 fotógrafos*. Mexico City: Fondo de Cultura Económica, Colección Río de Luz, 1985, p. 29.

Nuestros mayores. Mexico: ISSSTE, 1984.

Ocharán, Leticia. "De mujer a mujer," *Fotozoom* (Mexico), vol., 11 no. 131 (August 1986), pp. 17, 38–43.

Pineda, María Estela. "La fotografía en blanco y negro me implica mayor reto: Andrade," interview, *El sol de México en la cultura* (Mexico), no. 716 (October 1987), pp. 4–5.

Primer anuario de fotografía. Mexico: Fotozoom, 1977, pp. 99–101.

Revista la pus moderna (Mexico), no. 3 (February–March 1991), pp. 17 and 27.

Stoopen, María, et al. *Nuestros mayores*. Mexico: ISSSTE, 1984, p. 3.

Tibol, Raquel. "Fotógrafos mexicanos en el Fotografie Forum de Francfort," *Revista proceso*, no. 830 (September 28, 1992), p. 53, and no. 831 (October 5, 1992), p. 53.

27 fotógrafos independientes. Mexico: Ediciones El Rollo, 1979.

Laura Cohen

Casillas, Martin. "Laura Cohen," *El economista* (Mexico), September 11, 1992, p. 36.

Castellanos, Alejandro. "Laura Cohen," *Uno más uno* (Mexico), October 6, 1992, p. 29.

Coronel Rivera, Juan. "Laura Cohen," *Artes de México*, no. 6 (winter 1989), p. 108.

de Aguinaga, Pedro Luis. "En el mundo de la fotografía: Laura Cohen y Susana Chaurand," *Sol de México* (February 4, 1987).

Hinojosa Soto, Cristina. "La fotografía se convierte en una actividad febril casi mágica," *Heraldo* (Mexico), February 1, 1987.

Klein, Kelly, ed. *Pools*. New York: Alfred A. Knopf, 1992, pp. 18, 108, 109, and 191.

La magia de la forma. Mexico City: Banco BCH/Ediciones Conceptuales, S.A., 1987, pp. 14, 19, 26, 36, 76, 89, 99, 117, and 121.

MacMasters, Merry. "Laura Cohen," *El Nacional* (Mexico), September 11, 1992, p. 14.

Photographies (France), no. 6 (December 1984), p. 47.

Polidori, Ambra. "Obsesiones, y la abstracción geométrica de Laura Cohen, hecha fotografía en OMR," *Uno más uno* (Mexico), March 30, 31, and April 1, 1985.

"Spécial Mexique," *Zoom Paris*, no. 107, undated, p. 76.

Tamon, Eduardo. "Expresiones artísticas de la plástica joven," *Impacto* (Mexico), no. 1851, p. 42.

Vera, Luis Roberto. "Laura Cohen: La fractura el interior de la fotografía," *Uno más uno* (Mexico), July 21, 1984.

Laura González

Falces, Manual. "La denuncia y el artificio: La fotografía entre la critica social y otros modelos estéticos," *Babelia*, no. 41 (July 25, 1992).

Gonzáles, Laura. "Una arqueología del cuerpo," *Photovisión*, no. 23 (spring 1992).

Hixson, Catherine. "Crossing Borders," *Flash Art* (November–December 1991).

Pickard, Charmaine, and Sarah Potter. "Corpus Delicti," *Photovisión*, no. 23 (spring 1992).

Lourdes Grobet

Breña, Angelina Camargo. "Lourdes Grobet expondrá una colección de fotográfica: La sencillez méxicana, fuente de arte," *Excelsior* (Mexico), June 9, 1990, p. 3C.

Ehrenberg, Felipe. *Mexico*. Photographs by Lourdes Grobet. Publication for the Premio de Fotografía Cubana. Havana: Ministerio de Cultura, 1982.

Fusco, Coco. "Essential Differences: Photographs of Mexican Women," *Afterimage*, vol. 18, no. 9 (1991), pp. 11–13.

García Canclini, Néstor, and Patricia Safa. *Tijuana: La casa de toda la gente*. Photographs by Lourdes Grobet. Mexico City: INAH-ENAH/Programa Cultura de las Fronteras, 1989.

García Lorca, Federico. *Bodas de sangre* (Oxoloteca version). Tabasco, Mexico: El Gobierno del Estado de Tabasco, 1988.

Grobet, Lourdes, and Felipe Ehrenberg. *Coyolxauhoui*. Mexico City: Secretaría de Educación Publica, 1979.

"Las magníficas, objetos, dedicados a la mujer, se presentarán hoy" *La jornada* (Mexico), May 28, 1987.

Malvindo, Adriana. "La fotografa Lourdes Grobet en el Chopo, 53 cuadras: El trasero del *american way of life*," *La jornada* (Mexico), October 1985.

Molina, Javier. "La grieta, proyecto ganador para erigir monumento al 68," *La jornada* (Mexico), October 4, 1988, p. 29.

Mutis, Alvaro. *Historia natural de las cosas: 50 fotógrafos*. Mexico City: Fondo de Cultura Económica, Colección Río de Luz, 1985, pp. 78–79.

PoKempner, Marc. "Photo Facts: Wrestling with Life in Mexico City," *Reader* (December 1984), p. 6.

Polidori, Ambra. "Las fotos de Grobet: 53 golpes al sueño americano," *La jornada* (Mexico), October 1985.

Rueda, Marco Antonio. "Lourdes Grobet: Una chamana de la fotografía," *El universal y la cultura* (Mexico), June 20, 1988.

"Suter, Somonte, Magaña y Grobet ganaron el primer premio en la Bienal Fotográfica," *Uno más uno* (Mexico), February 2, 1982, p. 17

Jan Hendrix

El cerro negro inconcluso. Mexico City: Museo de Arte Moderno; and Venlo, the Netherlands: Museum Van Bommel-Van Dam, 1986.

Espinosa de los Monteros, Santiago. "La piedra y el paisaje: Jan Hendrix," *Artes de México*, no. 1 (fall 1988), new edition, p. 71.

_____. "Cuatro lunas sobre el mar," *México desconocido*, no. 153 (November 1989), p. 32.

Stellweg, Carla, "Jan Hendrix," *Arquitecto*, vol. 21, no. 20 (July-August 1981), pp. 60–74.

Germán Herrera

Castellanos, Alejandro. "La generación de los ochentas," *Fotozoom* (Mexico), no. 162 (March 1989).

Coronel Rivera, Juan. "Germán Herrera," *El Faro. Revista de literatura y arte* (Mexico), no. 1 (January–March 1990).

de Luna, Andrès. "Opacidad y transparencia: El juego de la mirada," *La jornada semanal* (Mexico), May 19, 1991.

"Germán Herrera," *Photo Metro*, vol. 8, no. 79 (May 1990), p. 11.

Hecho en latinoamérica: Segundo coloquio latinamericano de fotografía. Mexico: Consejo Mexicano de Fotografía, 1981. Exhibition Catalogue.

Mutis, Alvaro. *Historia natural de las cosas: 50 fotógrafos*. Mexico City: Fondo de Cultura Económica, Colección Río de Luz, 1985, p. 38.

Santamarina, Guillermo. "Porción de tierra enteramente rodeada por agua," *Fotozoom* (Mexico), August 1990.

Uriarte, Maria Teresa. *El juego de pelota en meso America: Raices y supervivencia*. Colección America Nuestra, no. 39. Mexico City: Siglo XXI Editores, 1992.

Vera, César. "La muerta moderna de la fotografía," *México en el arte*, no. 16 (spring 1987), pp. 82–91.

Warman, Arturo. *Mercados indios*. Mexico: Ediciones INI-FONAPAS, 1982.

Salvador Lutteroth

Castellanos, Alejandro. "La construccion del color," *Fotozoom* (Mexico), no. 138 (March 1987), pp. 32 and 45.

Coronel, Juan. "Salvador Lutteroth," *Artes de México*, no. 5 (fall 1989), new edition, p. 108.

Mutis, Alvaro. *Historia natural de las cosas: 50 fotógrafas.* Mexico City: Fondo de Cultura Económica, Colección Río de Luz, 1985, pp. 56 and 74.

Navarrete, Sylvia. "Los insectos en el arte contemporaneo mexicano," *Artes de México*, no. 11 (spring 1991), new edition, pp. 54 and 77.

Eniac Martínez

America Profunda 1992. Photographs by Eniac Martínez and Francisco Mata Rosas. Mexico City: Departamento del Distrito Federal, 1992.

Chimal, Carlos. "Mixtecos en California," *México indígena*, no. 4 (January 1990), pp. 33–43.

Coleman, A. D. "North of the Border, Up Canada Way," *Camera and Darkroom* (February 1992), p. 27.

Day, Anthony. "The Transopolitan Novelist," *Los Angeles Times Magazine*, April 19, 1992, pp. 16–18.

El paisaje mexicano en el siglo XX. Mexico: Cámara Nacional de la Industria de la Construcción, 1989.

Hernández, Alberto. "Fronteras," *México indígena*, special issue on migration, no. 11 (September 1990), pp. 3, 25, and 26.

Lida, David. "Surreal City," *Independent Magazine* (England), April 1990, p. 36.

Lubin, Peter. "From Mexico City to the Mexique Bay," *Bostonia Magazine* (July–August 1990), pp. 46–51.

Martínez, Eniac. "El juego de la conquista," *México desconocido*, no. 142 (December 1988), pp. 18–22.

Monsiváis, Carlos. "La Ciudad de México: Un hacerse entre cuinas," *El paseante* (Spain), nos. 15–16, special double issue on Mexico (1990), pp. 10–19.

Naggar, Carol. "Profile," *Camera International*, no. 5 (winter 1990–91), pp. 22–24.

Ortiz, Mauricio. "La otra ciudad," *México indígena* (June 1991), p. 5.

Pérez Monfort, Ricardo. "Tlacotalpan: El son sigue sonando," *México desconocido*, no. 156 (February–March 1990), pp. 61 and 65.

"Primer encuentro continental de la pluralidad," Fondo para la Conservación de las Culturas y las Tradiciones. Mexico City: Instituto Nacional Indigenista, 1992.

"Un día en la vida de Insurgentes," *Revista milenio*, 1991.

Rubén Ortiz

Abelleyra, Angélica. "La posmodernidad, actitud crítica des artistas. El que no tenga estilo, una propuesta en sí: Rubén Ortiz, " *La jornada* (Mexico), July 10, 1988.

_____. "Rubén Ortiz: La alternativa artistica no está en el I.N.B.A.," *La jornada* (Mexico), August 18, 1986, p. 23.

"Contemporary Artists of Mexico: Interviews," interview with Patricia Alvarez, *15 Contemporary Artists of Mexico.* Chicago: Mexican Fine Arts Center Museum, 1990, pp. 17–18.

Coleman, A. D. "Depth, Not Breadth, in Images From Mexico," *The New York Observer*, (December 10, 1990).

Curtade Bevilaqua, Ira. "El arte en los años 80 tiene como fin la estética y la expresión: Ortiz Torres," *Uno más uno* (Mexico), June 29, 1985, p. 17.

Debroise, Olivier. "Un Postmodernismo en México?" *México en el Arte*, no. 16, (spring 1987), pp. 56–63.

Drohojowska, Hunter. "The Gray Caballeros," *Art Issues*, no. 20 (November/December 1991), pp. 20–22.

"Dudar de la modernidad es poner en tela de juicio el universalismo y la razón," interview with Gonzalo Vélez, *Uno más uno*, (February 27, 1990), p. 28.

Goldman, Shifra. "Mexican Splendor, the Official and Unofficial Stories." *Visions*, vol. 6, no. 2 (spring 1992), pp. 8–13.

Grundberg, Andy. "Another Facet of Mexico's Artistic Achievement," *The New York Times*, November 16, 1990, p. C38.

Heredia, Jorge. "Between Worlds: Contemporary Mexican Photography," *Perspektief*, no. 42 (October 1991), pp. 64–65.

Hollander, Kurt. "Iluminando Fronteras," *Poliester* (Mexico), no. 1 (spring 1992), pp. 16–20.

"How to Read Macho Mouse" and "The Fence" (reproductions from videos): *Poliester* (Mexico), no. 1 (spring 1992), pp. 34–35.

Interview with Luis Ruis Caso in *Sin motivos aparentes*. Mexico City: Consejo Nacional de Recursos Para la Atención de la Juventud, S.E.P., 1986, pp. 20–24.

Knight, Christopher. "'Perennial Illusion' Fills in Some Modern Gaps Left by 'Splendors,'" *Los Angeles Times* (calendar) September 29, 1991, pp. 7 and 98.

Lerner, Jesse. "Simultaneous Realities," *Afterimage* (October 1992), pp. 15–16.

Martinez, Ruben. "Free-Trade Art: The Frida Kahlo-ization of L.A.," *L.A. Weekly* (November 1–7, 1991), pp. 16–26.

Merrill, R. J. "The Big World Beckons, The Perennial Illusion of a Vulnerable Principle: Another Mexican Art at the Art Center College of Design," *Artweek*, vol. 22, no. 33 (October 10, 1991), pp. 1–16.

Mutis, Alvaro. *Historia natural de las cosas: 50 fotógrafas.* Mexico City: Fondo de Cultura Económica, Colección Río de Luz, 1985, p. 36.

Ortiz, Rubén. "La bochornosa realidad: Notas sobre fotografía, *La Pusmoderna* (Mexico), no. 4 (spring 1992), pp. 40–43.

_____. "Persönliche Äusserung" in *Aktuelle kunst aus Mexiko.* Frankfurt: Frankfurter Kunstverein, 1992, p. 58.

_____. *Posturas. Tres ensayos sobre realismo, arte e identidad en cierto arte de fin de siglo.* Mexico City: Universidad Nacional Autónoma de México, 1990.

_____. "Respuesta a los Críticos," *La jornada*, (Mexico), July 10, 1988, p. 27.

_____. "La arquitectura de la posmodernidad," *Mexico en el arte*, no. 16 (spring 1987), pp. 34–39.

_____. "Y Retiemble en su Centro la Tierra," *México en el arte*, no. 16 (spring 1987), pp. 34–39

Rose, Cynthia. "Border Art," *The Face*, no. 46 (July 1992), p. 17.

Springer, José Manuel. "Mexico: The Next Generation," *Latin American Art*, vol. 2, no. 4 (fall 1990), pp. 79–84.

Pablo Ortiz Monasterio

Cockcroft, Eva. "Photography, Art, and Politics in Latin America," *Art in America*, vol. 69, no. 8 (October 1981), pp. 37–41.

Conger, Amy, et al. "Reflections on Latin American Photography," *Afterimage*, vol. 12, no. 8 (March 1985), pp. 4–5, 21.

Giménez Cacho, Marisa. *Testigos y complices.* Photographs by Pablo Ortiz Monasterio. Mexico City: Ediciones MCE, 1982.

Mutis, Alvaro. *Historia natural de las cosas: 50 fotógrafos.* Mexico: Fondo de Cultura Económica, Colección Río de Luz, 1985, p. 32.

Nava, José Antonio, and Ramón Mata Torres. *Corazón del venado.* Photographs by Pablo Ortiz Monasterio. Mexico City: Casa de las Imágenes, 1991.

Ortiz Monasterio, Pablo. *Tiempo acumulado: Ciudad de México en los 80.* Santa Cruz de Tenerife, Canary Islands: Centro de Fotografía, Organismo Autónomo de Museos y Centros, Cabildo de Tenerife, 1991.

_____. *Tierra de bosques y árboles.* Mexico city: Jilguero, 1988.

Parada, Esther. "Rio de Luz," *Aperture*, no. 105 (winter 1987), pp. 73–77.

_____. "Notes on Latin American Photography," *Afterimage*, vol. 9, no. 4 (November 1981), pp. 10–16.

Pecanins, Marisa, ed. "Tras Álvarez Bravo," *Artes visuales* (Mexico), no. 25 (August 1980), p. 47.

Photographic Artists and Innovators. New York: MacMillan Publishing Co., 1983.

Pintado, José Manuel. *Los pueblos del viento.* Photographs by Pablo Ortiz Monasterio. Mexico: Ediciones INI-FONAPAS, 1981.

Warman, Arturo. *Mercados indios.* Mexico: Ediciones INI-FONAPAS, 1982.

Adolfo Patiño

"Adolfo Patiño y su arte objetual," *El sol* (Mexico), August 24, 1986.

Artist's statement, *Artes visuales* (Mexico), no. 25 (August 1980), p. 53.

Debroise, Olivier. "Un posmodernidad en México? *Mexico en el arte* (Mexico), vol. 16 (spring 1987), pp. 56–63.

Mejía Marenco, Ernesto. "El arte no debe ser sólo agradable a la vista, sino tener una motivación en nuestra materia gris," *Uno más uno* (Mexico), September 7, 1987.

Jesús Sánchez Uribe

Arquitecto (Mexico), vol. 4, no. 6, June 1980.

Bibliothèque Nationale. *La Photographie Creative.* Paris: Bibliothèque Nationale, 1984.

Camera (Switzerland), no. 10 (October 1978).

"Con Esos Ojos," *Fotozoom* (Mexico), issue devoted to work of Sánchez Uribe, (October 1986).

Coronel Rivera, Juan. "Jesús Sánchez Uribe," *Artes de Mexico*, no. 7 (spring 1990).

Fotografía Contemporánea, vol. 2, no. 8 (February 1981).

Fotografía contemporáneo (Colombia), vol. 2, no. 6 (1980).

Gautier, Roberto. "The Face of the Pyramid," exhibition review, *Contemporanea*, no. 23 (December 1990), pp. 100–1.

Mutis, Alvaro. *Historia natural de las cosas: 50 fotógrafas*. Mexico City: Fondo de Cultura Económica, Colección Río de Luz, 1986, pp. 80–81.

Carlos Somonte

Castellanos, Alejandro. "El medio como mensaje: Las imágens de Carlos Somonte," *Casa del tiempo*, no. 84 (April 1989), pp. 88–90.

Coronel Rivera, Juan. "Carlos Somonte," *Artes de México*, no. 13 (fall 1991), p. 110.

Fotozoom (Mexico), vol. 8, no. 93 (June 1983), pp. 25–35 (portfolio).

México en el Arte, no. 16, INBA (spring 1987).

Photometro, March 1991, p. 14.

"Suter, Somonte, Magana y Grobet ganaron el primer premio en la Bienal Fotografica," *Uno más uno* (Mexico), February 2, 1982, p. 17.

Gerardo Suter

Andrade, Lourdes. "Suter y la immediatez erótica del cuerpo desnudo," *Punto* (Mexico), December 28, 1987, p. 18.

Campos, Julieta. *Bajo el signo de Ix bolom*. Tabasco: Gobierno del Estado de Tabasco/Fondo de Cultura Económica, 1988.

Castellanos, Alejandro. "Retorno al origen," *Uno más uno* (Mexico), October 24, 1991, p. 29.

——. "De esta Tierra del Cielo y los Infiernos," *Fotozoom* (Mexico), no. 148 (January 1988), pp. 16–17.

Coronel Rivera, Juan. "Gerardo Suter," *Artes de México*, no. 10 (winter 1990).

Debroise, Olivier. "Fotografía directa-fotografía compuesta," *Memoria del papel*, vol. 2, no. 3 (April 1992), pp. 20–25.

Eguiarte, María Estela. "El Fotógrafo constructor de realidades: la fotografía de los ochenta en México," *Revista de la Escuela Nacional de Artes Plásticas*, vol. 3, no. 9 (October 1989), pp. 13–20.

Encyclopédie internationale des photographes, de 1839 a nos jours. Geneva: Editions Camera Obscura, 1985.

"Ensayo Fotográfico," *Fotozoom* (Mexico), no. 66 (March 1981), pp. 36–43.

"Fotografías de Gerardo Suter," *Sábado, Uno más uno* (Mexico), no. 766 (June 6, 1992), pp. 1–6.

"Gerardo Suter," *CV Photo*, no. 20 (fall 1992), pp. 9–11.

"Gerardo Suter," *Fotografía oltre news* (Swizerland), no. 6 (March/April 1984), pp. 12–15.

"Gerardo Suter," *New Observations*, no. 41 (1986), pp. 2 and 5.

"Gerardo Suter: Retorno al Templo Imaginario," *Fotozoom* (Mexico), no. 120 (September 1985), pp. 62–65.

Kartofel, Graciela. "Arte en cápsulas," *Vogue México*, (August 1990), p. 146.

Morales, Alfonso. *En el archivo del Profesor Retus*. Mexico City: Programa Cultural de las Fronteras/SEP, 1986.

Mutis, Alvaro. *Historia natural de las cosas: 50 fotógrafas*. Mexico: Fondo de Cultura Económica, Colección Río de Luz, 1985, pp. 82–83.

"Nuevas Valores: Gerardo Suter," *Fotozoom* (Mexico), no. 14 (November 1976), pp. 40–43.

Oxman, Nelson. "Gerardo Suter: Imagen de una zoología fantástica," *Sábado, Uno más uno*, (January 6, 1988).

Pigazzini, Vittorio. "Animale e maschere sono in Messico simboli misteriosi," *Arte*, no. 205 (March 1990), p. 59.

Piña Chán, Roman, Alberto Davidoff, and Chan Kin Nohol. *Arenas del tiempo recuperadas*. Campeche: Gubierno del Estado de Campeche, 1992.

Rodríguez, José Antonio. "El discurso mitolágico de Suter," *El financiero* (Mexico), October 23, 1991, p. 57.

Ruy-Sánchez, Alberto. *Códices*. Photographs by Gerardo Suter. Mexico City: Galería Arte Contemporáneo, 1991. Exhibition catalogue.

——. "Gerardo Suter: Espacios sagrados," *Sábado, Uno más uno*, no. 766 (June 6, 1992), p. 3.

Scott Fox, Lorna. "Pieles azules," *La jornada semanal*, no. 21 (November 1989), p. 3.

Serrano, Saúl. "El Laberinto de los Sueños," *Sábado, Uno más uno* (December 24, 1988), p. 9.

"Speciale Messico," *Zoom, la rivista dell immagine* (Italy), July–August 1984, pp. 86–89.

Sueños privados: Vigilias públicas. Mexico: UAM-Iztapalapa, 1982.

Vásquez, Eduardo. "Gerardo Suter, seis imágenes idólatras," *Viveversa*, no. 2 (January–February 1993), pp. 30–31.

Vera, Luis Roberto. *Tiempo inscrito*. Mexico City: Museo de Arte Moderno, 1991.

Villareal, Rogelio, and Juan Mario Pérez Oronoz. *Fotografía, arte y publicidad*. Mexico: Federación Editorial Mexicana, 1979.

William Spratling. Mexico City: Centro Cultural de Arte Contemporáneo, 1987. Exhibition catalogue.

Eugenia Vargas

Abelleyra, Angelica. "Eugenia Vargas, un lenguaje fotográfico vestido de tierra," *La jornada* (Mexico), December 19, 1988.

Christophel, Joan, and Edward Leffingwell. *The River Pierce: Sacrifice II, 13.4.90*. San Ygnacio, Texas: Rice University Press and River Pierce Foundation, 1992.

der Mond, Andreas. "Eros," *Uno más uno* (Mexico), October 1988.

Ferrer, Elizabeth. "Embodying Earth: Eugenia Vargas Daniels," *New Observations*, no. 81 (January–February 1991), pp. 28–30.

"Fotografía Mejicana," *Arte fotografico* (Spain), no. 417 (1986), pp. 844–45.

Fotozoom (Mexico), vol. 11, no. 31 (August 1986), pp. 26–31.

Gautier, Roberto. "The Face of the Pyramid," exhibition review, *Contemporanea*, no. 23 (December 1990), pp. 100–1.

Greenstein, M. A., "Eugenia Vargas Daniels," *High Performance*, no. 58/59 (summer/fall 1992), pp. 80–81.

McGovern, Adam. "New Generation in Mexico at The Other Gallery," exhibition review, *Cover*, vol. 4, no. 8 (October 1990), p. 17.

Photo Metro, vol. 6, no. 56 (February 1988), p. 17.

Oxman, Nelson. "Eugenia Vargas Daniels: Del Narcissmo a la Autorreferencialidad," *Sábado, Uno más uno* (August 27, 1988).

RES (Sweden), 1987, p. 37.

"The Face of the Pyramid: A New Generation in Mexico," *Idea* (September 1990).

Other Books Consulted

Bierhorst, John. *The Mythology of Mexico and Central America*. New York: William Morrow and Company, Inc., 1990.

Kandell, Jonathan. *La Capital: The Biography of Mexico City*. New York: Random House, 1988.

Paz, Octavio. *The Labyrinth of Solitude*. Translated by Lysander Kemp, Yara Milos, and Rachel Phillips Belash. New York: Grove Press, Inc., 1985.

Poniatowska, Elena. *La noche de Tlatelolco*. Mexico: Ediciones Era, 1971.

Riding, Alan. *Distant Neighbors: A Portrait of the Mexicans*. New York: Alfred A. Knopf, 1985.

Ross, Stanley. *Francisco I. Madero, Apostle of Mexican Democracy*. New York: Columbia University Press, 1955.

Index of Artists

28182016

DATE DUE

Brodart Co. Cat. # 55 137 001 Printed in USA